D1582189

Joseph Beuys
Robert Rauschenberg
Cy Twombly
Andy Warhol

Sammlung Marx

Nationalgalerie Berlin
Staatliche Museen Preußischer Kulturbesitz
2. März 1982–12. April 1982

Städtisches Museum Abteiberg,
Mönchengladbach
6. Mai 1982–30. September 1982

Joseph Beuys
Robert Rauschenberg
Cy Twombly
Andy Warhol

Sammlung Marx

Herausgegeben
und geschrieben von
Heiner Bastian

Prestel-Verlag München

© Prestel-Verlag München, 1982
 und Heiner Bastian, Berlin
© für die abgebildeten Werke
 bei den Künstlern
© für die Photographien, siehe
 Photonachweis im Katalogteil

Katalog, Kataloggestaltung:
Heiner Bastian
Lithographische Arbeiten:
Reproscan-Rito AG, Zürich
Satz: Englersatz AG, Zürich
Druck: Lichtdruck AG/Matthieu,
Dielsdorf/Zürich
Buchbindearbeiten, Einband:
Atelier Stemmle AG, Zürich
Printed in Switzerland
1. Auflage März 1982

ISBN 3-7913-0585-9

Verantwortlich für die
Ausstellung in der
Nationalgalerie:
Michael Pauseback

Restaurierung und Rahmung:
Wilfried Bennstein, Uwe Müller,
Paul Kienitz, H.B.
Plakat der Ausstellung für die
Nationalgalerie: Robert Rauschenberg,
Captiva Island, Florida

Inhalt

Sammlung Marx. Vorwort

Private Sammlungen und Museen stehen in anregender Wechselwirkung. Von persönlicher Intuition und durch spontane Entscheidungen geprägt sind die einen, nach möglichst objektiven Maßstäben suchend und in langwierigen, manchmal über Generationen hinweg gehenden Prozessen sich verwirklichend die anderen. Hier bestimmen Geschmack und Einfühlungsvermögen des Sammlers, dort ist – wenigstens bei wichtigen Erwerbungen – breiterer Konsens nötig. Und trotzdem sind beide aufeinander angewiesen. Während der private Sammler in noch herrschender Wertunsicherheit durch schnellen, beherzten Zugriff profitiert, muß das Museum seine Entscheidungen aus bereits absichernder Distanz treffen. So sehr daher der Sammler die Rückendeckung und letztlich auch die Bestätigung durch das Museum braucht, so bedarf das Museum seinerseits der risikofreudigen und vorsortierenden privaten Initiative. Je vorsichtiger ein Sammler seine Dispositionen trifft, umso musealer wird seine Sammlung wirken, und je ungesicherter ein Museum erwirbt, um so inoffizieller und privater wird sein Charakter sein. Vielleicht aber ist für eine wirklich überzeugende Sammlung, ganz gleich ob sie privat oder öffentlich ist, Risikobereitschaft und Wertorientiertheit, Offenheit und Stabilität gleichermaßen notwendig.

Die Sammlung von Erich Marx jedenfalls ist von beiden Kriterien geprägt. Ihr Mut liegt weniger in der Wahl der Künstlerpersönlichkeiten Beuys, Rauschenberg, Twombly und Warhol, die sich bereits durchgesetzt haben, als vielmehr in der Beschränkung auf genau diese vier Künstler, von denen ganz besonders wichtige Hauptwerke erreicht werden mußten, um neben anderen und breiter angelegten Sammlungen bestehen zu können.

In der freundschaftlichen Zusammenarbeit zwischen Dr. Erich Marx und Heiner Bastian ist dieses Wagnis auf überaus eindrucksvolle Weise gelungen. Obwohl man sich nur diesen vier Künstlern zugewandt hat, so berühren sie doch nicht nur viele wichtige Strömungen heutiger Kunst, sondern haben sie auch entscheidend mitgeprägt. Was die Künstler verbindet, ist der Versuch, auf neue und bisher nicht erfahrbare Weise Wirklichkeit mit Kunst zu verknüpfen und dem Kunstwerk wieder Leben in einem den Begriff sprengenden Ausmaß zuzumuten.

In dieser Hinsicht stehen vier Künstler und vier geschlossene Werkblöcke nicht nur für sich, sondern für ein Ganzes. Die Stärke der Sammlung Marx liegt in ihrer monographischen Struktur und in dem hohen Anspruch, den sie gleichzeitig einzulösen vermag. Da dem einzelnen Künstler ein so breiter Raum gegeben wird, ist er nicht nur mit typischen, sondern auch wichtigen Arbeiten verschiedener Perioden vertreten, die seiner eigenen künstlerischen Entwicklung Rechnung tragen.

Dem Sammler, der zu dem engeren Freundeskreis unseres Museums gehört, gilt unser herzlicher Dank dafür, daß er seine Sammlung, die anschließend noch durch mehrere Museen gehen wird, der Öffentlichkeit zuerst in der Nationalgalerie Berlin zugänglich macht. Über Jahre hinweg haben wir mit einzelnen Werken Lücken auf wirkungsvolle Weise schließen können, und sie haben uns geholfen, unsere Sammlungskonzeption deutlicher zu machen. Nun sehen wir diese uns schon bekannten und vertrauten Arbeiten in einem ganz neuen, einem eigenen Zusammenhang. Schon dieser Dialog ist spannend und anregend.

Unser besonderer Dank gilt Heiner Bastian, der die Konzeption der Ausstellung und die mühevolle Kleinarbeit dieser Dokumentation auf sich genommen hat, und mit ihm allen Helfern, die die einzelnen Objekte für die Ausstellung vorbereitet haben.

Dieter Honisch

Vorwort des Sammlers

Das Phänomen des Sammelns, das bewußte und zielgerichtete Sichten, Zusammentragen und Bewahren von Kunstgegenständen findet seinen Ursprung in einer gravierenden Änderung des Bewußtseins der Menschen unseres Kulturkreises mit dem Beginn des Humanismus. In der Renaissance setzt es sich verstärkt fort und wirkt daseinsbestimmend bis in die Gegenwart: Das nach der Antike den Menschen verlorengegangene, für uns jedoch so selbstverständliche Bewußtsein von Raum, Zeit und Körperlichkeit beginnt sich in dieser geistesgeschichtlich so wichtigen Epoche, die den Übergang vom Mittelalter zur Neuzeit darstellt, neu zu formen. Dem wiederentdeckten, erkannten und aufgenommenen Wissen um das endgültige Verlorensein in der Zeit wird mit dem Sammeln der Versuch der partiellen Erhaltung dieses Faktors Zeit entgegengesetzt, der unser Dasein so existentiell bestimmt. Dieses allmähliche Wahrnehmen und das sich steigernde Bewußtwerden der Bedeutung der Zeit im menschlichen Leben in Verbindung mit einem parallel einhergehenden, wachsenden Geschichtsbewußtsein war der Ansatz zu den ersten Bemühungen, die die großen und wichtigen frühen Kunstsammlungen – vorab in Italien – entstehen ließen. Für einen Sammler unserer Tage mag diese Motivation – wenn auch unbewußt – auch heute noch seine Bedeutung haben. Bei einem Sammler zeitgenössischer Kunst kommt aber etwas Wesentliches und sehr Persönliches hinzu: Für ihn sind Werke der Gegenwartskunst vor allem eine sich immer wieder erneuernde Quelle der Reflexion der eigenen Wesenhaftigkeit und die Widerspiegelung der realen Gegenwart in einer lebendigen, vollkommenen und einmaligen Form. Die spürbare und erkennbare Einbindung eines Kunstwerkes in seine Zeit und als Ausdruck dieser Zeit, die darin enthaltene authentische Wiedergabe von Erfahrungen einer Epoche, vermittelt ihm das Gefühl, die unverstandene und manchmal unverständliche, rätselhafte Wirklichkeit besser zu verstehen und anzunehmen. Kunst ist dann mehr als Reflexion der Gegenwart, sie ist Bewußtseinsbildung, Herausforderung und Antwort, Ablehnung und Übereinstimmung, Betroffenheit und Entsprechung zugleich.

Nicht der bewunderte und bewunderungswürdige Impressionist mit seinem ästhetisch vollendeten und schlüssigen Bildgehalt ist für den Sammler zeitgenössischer Kunst eine Bereicherung, sondern der bohrend Fragende, Warnende, die Probleme der unmittelbar erlebten Gegenwart scharf umreißende und mit den Mitteln dieser Zeit darstellende Künstler. Mit ihm will er leben; diese Werke mit ihren zunächst oftmals schockierenden, ja fragwürdigen Aussagen vermitteln ihm ein mit seinem Leben entscheidend verbundenes und immer wiederholbares Erlebnis. In der steten visuellen Konfrontation, in der Auseinandersetzung mit Form, Inhalt und Farbe erweist sich die Stärke der Beziehung zwischen Werk und Betrachter. Wer sich mit Kunst befaßt, der Sammler erst recht, wird immer etwas von seiner eigenen Psyche in dem Werk finden, das ihn nicht nur oberflächlich, sondern in der menschlichen Substanz anspricht und anzieht.

Es ist sicher kein Zufall, daß der Kern der im Laufe der letzten sieben Jahre entstandenen und nunmehr zum ersten Mal der Öffentlichkeit gezeigten Sammlung durch vier Künstler repräsentiert wird, die meiner Generation angehören und die auf dem Sektor der bildenden Kunst entscheidende Aussagen über die vergangenen letzten 25 Jahre gemacht haben. So groß auch die Spannweite zwischen den einzelnen Künstlern sein mag, so grundverschieden Form und Aussage sind, jeder hat in seiner Art wesentlich die politisch und kulturell so bedeutsame Zeit nach dem Kriege in einer differenzierten Ausdrucksweise wiedergegeben und geprägt. Die existentiellen Werke von Beuys, die nervösen, subjektiven und überaus subtilen Werke von Twombly, die kräftigen und vitalen Bilder und Objekte von Rauschenberg, die scheinbar nur so offenkundig realistischen Bilder der Mythen unserer Alltagswelt von Andy Warhol, sie alle verbindet etwas Gemeinsames: Die Erfahrungen und die Ängste unserer Zeit. Sie sind das in Bilder, Zeichnungen und Objekte umgesetzte Lebensgefühl nach der großen Katastrophe.

Am Anfang jeder ernsthaften und nicht dem Zufall überlassenen Sammlertätigkeit steht das Suchen, das Suchen nach der Konzeption und später das Suchen nach den Werken, die nicht einfach nur repräsentativ, sondern wesentlich für die Aussage eines Künstlers und seines Gesamtwerkes sind. Und es steht die Frage an, quer durch eine weite Kulturlandschaft zu sammeln oder sich auf wenige Künstler zu beschränken und deren Werke mit großer Dichte und

unter Darstellung ihrer Entwicklung zusammenzutragen. Der Sammlung liegt das letztere Prinzip zugrunde. Die Begrenztheit der Mittel und die Unmöglichkeit für einen privaten Sammler, die Gesamtentwicklung auch nur annähernd zu verfolgen, zwingt ihn zur Beschränkung. Und dies ist gut. Es zwingt ihn zur kritischen Auswahl und zur Qualität.

In einer Zeit, als die Sammlung erste, noch undeutliche Konturen annahm, hatte ich das Glück, mit Heiner Bastian jemanden an meiner Seite zu wissen, der nicht nur mithalf, entscheidende Konzepte zu festigen, sondern der durch sein umfassendes Wissen und seine gleichzeitig differenzierte Kenntnis des Gesamtwerkes und der Entwicklung der Künstler, die dann in den Mittelpunkt der Sammlung rückten, dazu beitrug, daß wichtige Werke erworben werden konnten, die nunmehr den Kern der Sammlung und ihre innere Geschlossenheit ausmachen. Ihm habe ich vieles zu verdanken. Die Herausgabe des Katalogs zu der Sammlung, das Schreiben der Texte verdienen abermals meinen Dank an ihn. Zu danken habe ich auch allen vier Künstlern. Jeder von ihnen hat durch großartige Arbeiten diese Sammlung direkt mitgeprägt. Dank zu sagen habe ich auch Céline Bastian, die die Dokumentation aller Exponate der Sammlung erarbeitet hat. Mein Dank gilt ferner Herrn Professor Dieter Honisch, der die Räume der Nationalgalerie zur Verfügung gestellt und damit entscheidend dazu beigetragen hat, der Öffentlichkeit diese Sammlung in einem Gesamtzusammenhang zugänglich zu machen.

Erich Marx

Vorbemerkung. Dank

In den Vorworten des Sammlers und des Direktors der Nationalgalerie ist die Sammlung Marx vorgestellt worden. Was ich hier anzumerken habe, betrifft mich selbst: Ich möchte Erich Marx danken für das große Vergnügen, das mir die Mitarbeit an seiner Sammlung bereitet hat. Das Vergnügen war nicht die Konvergenz, es war vor allem die kritische Diskussion, das Für und Wider von Gedanken, die nicht nur den Erwerb einer bestimmten Arbeit betrafen, sondern oft den Gegenstand Kunst allgemein. Ich wünsche mir, daß dieses Vergnügen anhalten möge. Jetzt wird es ganz entscheidend darauf ankommen, die Lebendigkeit der Sammlung zu sichern, sie zu ergänzen, sie durch die unmittelbare Gegenwart in einen neuen Kontext zu stellen und ihr eines Tages in den richtigen Räumen einen festen Platz zu geben. Hier sind Beiträge von vielen zu leisten. An dieser Stelle will ich nochmals, auch im Namen von Erich Marx, Joseph Beuys, Robert Rauschenberg, Cy Twombly und Andy Warhol danken. In der freundschaftlichen Geste, wichtige, entscheidende Arbeiten aus ihrem eigenen Besitz herzugeben, haben sie alle die Entwicklung der Sammlung mitgeprägt. Zu danken habe ich meinem Freund Thomas Ammann, ihm mehr als jedem für viele ernste Hinweise und Anregungen. Dem Verleger danke ich für die Großzügigkeit und das Vertrauen, erneut ein Buch allein nach meinen Vorstellungen herausgeben zu können. Jörg Lott und Hans Müller danke ich für ihre verantwortliche technische Mitarbeit. Ute Klophaus und Jochen Littkemann vor allem verdanke ich beinahe alle Aufnahmen und Reprovorlagen zu diesem Buch. Robert Rauschenberg hat für die Ausstellung das Plakat entworfen, auch dafür sei ihm besonders herzlich gedankt.

H.B.

BEUYS

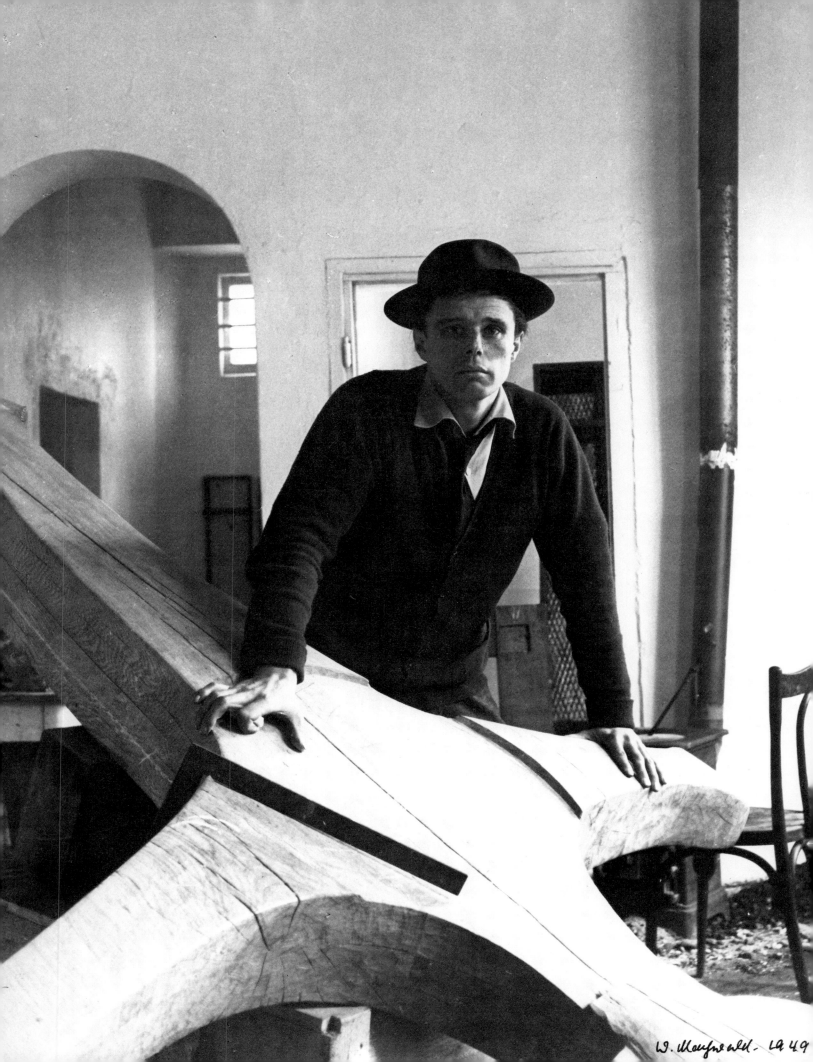

W. Meysmald. 1949

Keine einfachen Überlegungen
angesichts dieser Gegenstände von Beuys

Das ganze Werk des Beuys zwischen zwei extremen Polen, den
schroffen Bildern des Aufrüttelns, die einer Wahrheit folgen und die
Kunst nicht schier triumphieren lassen, und den zerbrechlichen
Bildern eines Antäus, der in jeder Erkenntnis, in jedem Traum auch
die Erde berühren muß. Felder des Beuys ohne Dialektik, aber
mit Widersprüchen: auf der einen Seite festhalten, was kein Thema,
kein Diskurs ist, was sich nicht umwandeln oder anhalten läßt,
die Größe, die der Mensch in seinen geistigen Gegenständen nicht
los wird, auf der anderen Seite die drohende Finalität, der Verlust
dieser Gegenstände, die immer deutlicher werdenden Bilder der
blinden Sinnlosigkeit, der nicht aufzuhaltenden Vernichtung.

Gnadenlos und scharf, ohne den Nebel des wehen Selbstmitleids
sind die Widersprüche unseres Lebens bei Beuys zu besichtigen. Die
ersten Ansätze früh: in der Entscheidung gegen die Naturwissen-
schaften als einem Raum aus Parametern, die Hinwendung zur Kunst
als einem anderen Raum des Denkens und der Zeichen. Das Feld,
das Beuys betritt, betritt er mit vielen entscheidenden, vorformu-
lierten Eindrücken. Was ihn drängt, sind keine Bilder, keine Tradi-
tionen. Was Beuys anzieht, ist das, was die Wissenschaft nicht
duldet, eine geistige Realität, deren Ästhetik die Wahrheit des an
sich unlösbaren, schmerzlichen Lebens ist – eine unerbittliche Selbst-
erkenntnis. In den ersten Arbeiten eigenartige, empirische Frag-
mente zu dieser umfassenden Vorstellung: Wer all diese Zettel,
Skizzen und Gebilde zusammensetzt, betritt eine andere Welt. Von
Anfang an keine Ästhetik: der Mensch ist Kreatur, im evolutio-
nistischen Sinne ohne Endpunkt: «Alles verlege ich auf den Men-
schen!», sagt Beuys. Jede Stelle seiner Zeitlichkeit, seiner Geschichte
muß gleichwertig sein, jede Durchdringung gleich notwendig.

Eine Anthropologie aus Wesensmerkmalen; statt einer Landschaft
das Gewebe Morphologie. Gleichungen aus der Natur, beklem-
mende Affinitäten. Markierungen, das Auferwecken – den Toten
zurückgeben ihre Nähe zu unserem Leben, auch dies Formen, die
sich gegenseitig durchdringen und voneinander abhängig sind. Von
Zeichnung zu Zeichnung läßt sich diese Entwicklung ablesen.
Von Objekt zu Objekt führen Wege, die wie eine heftige, geistige
Unruhe erschüttern sollen. Ein Zeitstrom entsteht, aus dem alle
Fäden von Gegenwart und Vergangenheit sich zu einer erkennbaren,
noch unsystematischen Geschichte ausweiten. Die Arbeiten
zusammen bilden einen Raum operativer Bewegungen, in dem die

Berührung mit Natur und Mythen, mit Ritualen und Gebräuchen, mit anderen Sphären und Kräftezusammenhängen aus der tristen Wahrheit unserer Gegenwart auf natürliche Weise evoziert wird.

Beuys verbraucht die Geschichte und das Leben der Toten, um jene Elemente zu finden, deren Sinn und Geist für unsere eigene Zukunft von Bedeutung sind. Der reduzierte Mensch, der die Geschichte nicht mehr sieht als die Geschichte von Lebenden, die doch die Erde berührten, wie wir sie berühren, wird als Gegenstand das ganze Interesse des Beuys einnehmen. In seinen Vorstellungen geht es um Substanzen, deren Kräfte nicht sterblich waren, die wie das Blut und seine Farbe, die als Bewegung und Chemie eine unermeßliche Lehre enthalten, die wir langsam als Atavismen zugeschüttet haben, die wir in unserer fortschrittsbesessenen Erstarrung selbst für verlorene, ja überwundene Dinge halten.

Die Auferweckung der Vergangenheit nicht falsch zu verstehen: es ist ja gar nichts beschworen, kein Taumel, keine Obsession, kein mythisches Heiligtum, in das es zurückgeht. Stattdessen das Suchen nach Stellen, wo etwas zerbrochen wurde, wo ein Traum verlorenging, der die vertrauten Züge einer bewegungslos gewordenen Beziehung wieder aufgreift. Geht der Zeitverlauf grausam und unverzeihlich über Initiationen, über die Moral von Sinnen hinweg, indem er geschichtliche Landschaften erstellt, Platons Höhlengleichnis, jeden gotischen Dom etc., so will Beuys mehr als den gotischen Dom einer solchen Landschaft: nicht das Zerebrale, das nur aus Steinen sein kann, sondern das Schattenreich eines Gewölbes, in dem ein Glaube zur Kälte wurde. Das Aufheben, einen Sinn verwahren ist mehr als jede andere Habe. Das Suchen ist die Vision der geistigen Gegenstände, in denen das rationale Heute in einem Zeitstrom durchsichtig zu machen ist. Wo Beuys zurückkehrt in archaische Zeremonien oder intuitive Verhaltensweisen, werden zwei Dinge offenbar: die Enthüllung von Abhängigkeiten, das Verstehen spiritueller Kräfte, die das Leben der Toten überliefern und unser Leben mit Bedeutung versehen. Aber auch dies kein Leitmotiv, kein Programm. Die Klarheit des ganzen frühen Werkes von Beuys noch nicht annähernd darzulegen, wohl kaum in jenen kunsthistorischen Vergleichen. Die Schemata, die jene Axiome der Erklärbarkeit liefern, die sind doch selbst so bedürftig – eingebunden in der Diskontinuität unseres Lebens.

In die Objektivität all dieser zeichnerischen Formulierungen, etwas wie eine subjektive Nahrung, eine auffallende Nähe, das eigene Leben in vielen Motiven zu leben. Eine Nähe, die alle Formen von

Identitäten annimmt, so als gelte es, erst einmal das eigene Leben einzutauchen, in jenen rohen Bereich zurückzuführen, wo alle Zeichen austauschbar sind. Die schwer zu durchschauenden Schatten dieser Zeichen beginnen, wo die Visionen der geistigen Gegenstände das Denken von Wirkungen ersetzt. In all diesen Bildern, wo Beuys als Schamane, als Hirschführer, als Toter im Stein, als Hase auftritt, wo er unterwegs mit Urschlitten in fernen Lagern, in unwegsamen oder fiktiven Gegenden erscheint, muß eine starke Intention nach der realen Erfahrbarkeit anderer spiritueller Kräfte vorhanden sein. Aber da verwebt sich auch der Einzelne mit kollektiven Hierarchien, in natürlicher Nachbarschaft zu Tier und Landschaft.

Hier wird unsere Beobachtung auf Formen gesellschaftlicher Strukturen gelenkt, die wir als Grundmuster von Zwängen niemals durchbrochen haben. Die transzendenten Synthesen des Beuys müssen auch andere als jene Gründe haben, mythische Inhalte als Sinn bewußt zu machen, der die schiere Rationalität durchbrechen könnte. Aber dort, wo Beuys diese Inhalte in den oben genannten Synthesen in der Verwebung von Fäden durch die eigene Person sucht und die Fiktionen dem enthüllenden Blick widerstehen, was entsteht dort, zu welchem Zweck?

In den Feldern, über die Beuys gegangen ist und geht, gibt es denkwürdige Stellen. Es sind Stellen des ganzen Anhaltens, eine Art Kristallisation, eine Ruhe, die von ihm selbst auf die Erde gerichtet ist und von der Erde absorbiert wird. Den Tod berühren oder eine Nähe des Todes herstellen, welche den ganzen Abstand fast aufhebt? Überhaupt nicht unwahrscheinlich, daß diese Denkform viele Projektionen auslöste: Zeichen, das Leben mit den Toten auszutauschen? In all den Fragen, nach dem, was wir waren, unaufhörlich die Projektionen der Dualität von Sterben und Leben. Dennoch denkwürdige Stellen? Die Wesensverwandtschaften des Beuys: Er selbst Demiurg oder Erscheinung, umherstreifend auf anderen Ebenen. Viele Erkenntnisse, die sich im Werk von Beuys sammeln, berühren gefühlsmäßig wahrgenommene Dinge einer rein sinnlichen Sphäre. So wie sie uns begegnen, sind diese Dinge nicht in verschiedene Wege der Erkenntnis zu trennen. Überlagert von komplexen Erscheinungen und Projektionen, oftmals als transitiver Zustand verschiedenster Zeiten gedacht, sind wir hier mitten im Zentrum einer Grundvorstellung des Beuys. Was wir als Widersprüche, was wir als Gegensätze von Instinkt und Reflexion erkennen wollen, ist aber gerade das Durcheinanderweben von verschiedenen Bezugsebenen in einem einzigen Raum. Die imaginierte Wirklichkeit beginnt nicht und hört nicht auf, sie ist selbst

ein Teil jenes Raumes, in dem sich für Beuys alles zeigt, alles erweisen muß. Der Raum, von dem ich spreche, ist das ganze Agieren von Beuys, das Ausstrahlen, das Zusammenfassen, die Erweiterung, das Ausdehnen. Für Beuys der Raum der Transzendenz der Kommunikation, in dem nicht ein Sinn, jener «tiefere» oder «zweite» Sinn, den wir immer bei Beuys suchen, variiert wird, sondern jene Pluralität des Sinnhaften entsteht. Keine Antworten, sondern Vorschläge, das Durchsichtigmachen von Zusammenhängen, keine Wissenschaft, die nur von einem einzigen Bild der natürlichen Ordnung ausgeht.

Die Bilder des Beuys in den Reisen zu den Mythen lehren uns, mehr als jede trockene Geschichtsschreibung oder Wissenschaft uns vermitteln könnte, was wir zunächst nicht vermuten, nicht durchschauen, daß die Mythen nur Mythen sein können, weil sie Elemente einer Übereinkunft sind, deren historische Grundlagen wir verschleiern, deren Anspruch, naturgegebenen Status zu besitzen, wir nicht aufklären. Aber grade hier, wo die ganze Problematik der Rezeption des Werkes für die meisten Betrachter einsetzt und auf schier unüberbrückbare Widersprüche trifft, ist auch die grösste Klarheit vorhanden: Beuys gebraucht diese Mythen in einer Erhellung, die uns zeigt, welche Affinitäten und Fäden uns mit einer Zeit des Menschen verbinden, dessen partikulare Abhängigkeiten, Eigenschaften und Aktionen als große ursprüngliche Kraft und Bezeichnung in uns leben. Keine Heroisierung, keine Funktion der Magie, aber ein Bewußtsein von der eigentlichen Homogenität des Menschen als Mythos und uns selbst. Die Mythen sind eben nicht von Anbeginn der Welt eingeboren, sondern wir selbst haben sie gelebt und schreiten im Wesen des Übergangs von Gleichung zu Gleichung voran. Was wir Mythen nennen, gilt bei Beuys allemal in Wirklichkeit einer menschlichen Natur, deren Leben eine Ganzheit war, eine unzerstörbare Art von Leben.

Alle Wandlungen, das Innerste und Umhüllte, das Verlorene, das Verworfene, das Geheimnis, das sich Anziehende und Abstoßende, die Antipathie gegen den Körper, der seine geschichtliche Identität verbirgt – denkwürdige Stellen, zu denen uns Beuys zurückführt. Wo das Gewebe nicht mehr vorhanden ist, weil wir es durchtrennt haben, hat Beuys es rekonstruiert. Wo die Körper ohne Konsistenz sind, hat Beuys ihnen eine andere Art Dauer gegeben, wo die tiefe Symbolik verstummt, die die Materie verehrte, hat Beuys viele Zeichen geschrieben. An die Stelle der wirklichen Toten hat Beuys die wirklich gelebten Leben gesetzt: Alles wehrt sich bei ihm gegen die Vorstellung eines Geschichtsbildes, in dem Tatsache auf Tat-

sache nacheinander folgt. Die Vorstellung von Kontinuität: bei Beuys das Ineinander von Identitäten, deren Transformationen Momente einunddesselben Gewebes sind. Das Umfassende, der Gedanke einer nahtlosen Wanderung durch das Universum, das ist auch das am meisten Irritierende bei Beuys, aber es ist zugleich auch die Vorstellung, der Existenz eine Idee zu geben, die nicht christlicher Ersatz, nicht Emanzipation, sondern Moral sein kann. Hier, wo alle Welt die psychologischen Postulate des Beuys zu entdecken meint, moralisiert er die Natur. Indem er selbst in ihr vorkommt, entnimmt er ihr auch seine eigene Form, eine Substanz, die wie das kosmische und zugleich individuelle Blut, für uns alle nur eine Substanz der moralischen Form ist.

«Die Objekte des Beuys», hat Monsignore Maurer einmal gesagt, «haben den Charakter einer unverlierbaren Erkenntnis dessen, was die menschliche Existenz ist.» Also Gegenstände, die keinen Kult, keinen mystischen oder magischen Grund beschwören, keine Kryptogramme bodenloser Spekulationen sind. Stattdessen spiegeln sie doch eine Erfahrung, die wir alle als Verzweiflung und Schatten, als Brot dieser Welt empfinden: Daß wir auf etwas zugehen, in einem letzten Sinn vergeblich, daß wir ein Ziel haben ohne Gewißheit, daß wir von einem Fluß getragen werden, der alles Denken auf den Tod lenkt. Beuys wehrt sich gegen diese Vorstellung. Macht uns die Welt seiner Gegenstände bedrückende Zustände bewußt, so macht sie uns im Prinzip des Fließens, den Bildern der Transsubstantiation auch bewußt, daß der Mensch selbst allein Halt ist, einzig dort, wo er dennoch auf sich nimmt, was niemand auf sich nehmen kann. Hier verläßt er die Gnosis und wiederholt sich unendlich, denn er ist frei. Der Triumph des Menschen ist der Besitz dieser Wahrheit, die sich nicht rechtfertigen läßt, die keine Überzeugungskraft hat, die voller Verzweiflung ist und voller Glanz, die in ihm selbst ruht.

«The secret block for a secret person in Ireland»

Im April 1974 wurden im «Museum of Modern Art» in Oxford zum ersten Mal Zeichnungen von Joseph Beuys ausgestellt, die Beuys selbst zu einem großen umfassenden Block zusammengestellt hatte. Die Ausstellung ging anschließend in Edinburghs «National Gallery of Modern Art», ins «Institute of Contemporary Arts» nach London und war im September 1974 in der «Municipal Gallery of Modern Art» in Dublin und zuletzt im November 1974 im «Ulster Museum» in Belfast zu sehen. Im Frühjahr 1977 stellte Dieter Koepplin die Zeichnungen im Basler «Kunstmuseum» vor. Beuys hatte den Block aus mehr als 300 Zeichnungen um weitere 64 Blätter ergänzt. Vor der Beuys-Ausstellung im «Guggenheim-Museum» in New York wurde der Komplex im September 1977 abermals um 23 weitere Arbeiten erweitert. Einige dieser neu aufgenommenen Zeichnungen waren zuvor im Sommer 1977 auf der «documenta 6» in Kassel gezeigt worden. Nach der Ausstellung im Guggenheim-Museum wurde der Block erneut um 4 weitere Arbeiten ergänzt. Heute umfaßt «The secret block for a secret person in Ireland» 449 Zeichnungen. In etwa 2 Jahren wird der gesamte Komplex in einer umfassenden Publikation als erste Bände eines Œuvre-Verzeichnisses der Arbeiten von Beuys vorliegen.

Der Gedanke zu einem umfassenden Zyklus von Zeichnungen entstand schon in den frühen fünfziger Jahren; aber etwa 1958 hatte Beuys, ohne einem bestimmten linearen Schema zu folgen, Jahr für Jahr Zeichnungen aufgehoben und unter diesen jene ausgewählt, die ihm für seine eigenen Arbeiten wichtige aktuelle Informationen, ja Denkstrukturen enthielten, aus denen sich eher zwangsläufig eine Linie der Zusammengehörigkeit und des inneren Zusammenhangs ergab. «Eine Menge von Landschaftsskizzen, die auf langen und verwickelten Fahrten entstanden sind», nannte Ludwig Wittgenstein das Gedankengebäude seiner philosophischen Bemerkungen (1945). Diese Charakterisierung würde auch diesen großen Block von Zeichnungen von Joseph Beuys sehr treffend beschreiben. Die Auswahl, die von Beuys getroffen wurde, aber mehr noch die Gesichtspunkte, also das Prinzip, in dem Beuys die innere Zusammengehörigkeit dieses umfassenden Zyklus sah, verleihen dem «secret block» eine besondere authentische Bedeutung. Diese Bedeutung liegt nicht in der Abgeschlossenheit dieses Zyklus, sondern grade in seiner offenen Struktur, in der sich bestimmte existentielle Grundvorstellungen aus den verschiedensten Richtungen treffen. Ich meine, daß alles, was im Denken von Beuys je eine entscheidende Rolle gespielt hat, im «secret block» als geistiger Prozeß auf vielen sich kreuzenden Wegen enthalten ist.

In der Rätselhaftigkeit vieler Bilder liegen wiederentdeckte spirituelle Elemente, alte mythologische Inhalte, Zukunftsprojektionen, deren Aktualität in den Vorstellungen von Kräftezusammenhängen liegt, die die Entwicklung des Menschen beeinflussen und ihr zugrundeliegen. Immer wieder begegnet uns das Moment der Kristallisation und des Gegenpols, der energetischen Bewegung: an einer Stelle ist eine bestimmte Phase des Menschen als Impuls an ein Ende gekommen, woanders treffen in divergierenden Elementen spirituelle Kräfte zusammen, die dem Menschen neue Entwicklungen erschließen. Die Erkenntnis der Transsubstantiation von Kräften, die nicht verlorengehen, die den Menschen formen, das ist im Wesen der Mittelpunkt all der Wanderungen, der «langen verwickelten Fahrten» des «secret block». Diese Zeichnungen stellen eine einzelne zusammenhängende Arbeit dar. Der «secret block» ist kein Kodex, aber er ist ein Vermächtnis, weil er ein großes Arbeitsbuch ist.

1 Tausendschön 1936

2 Toter 1948

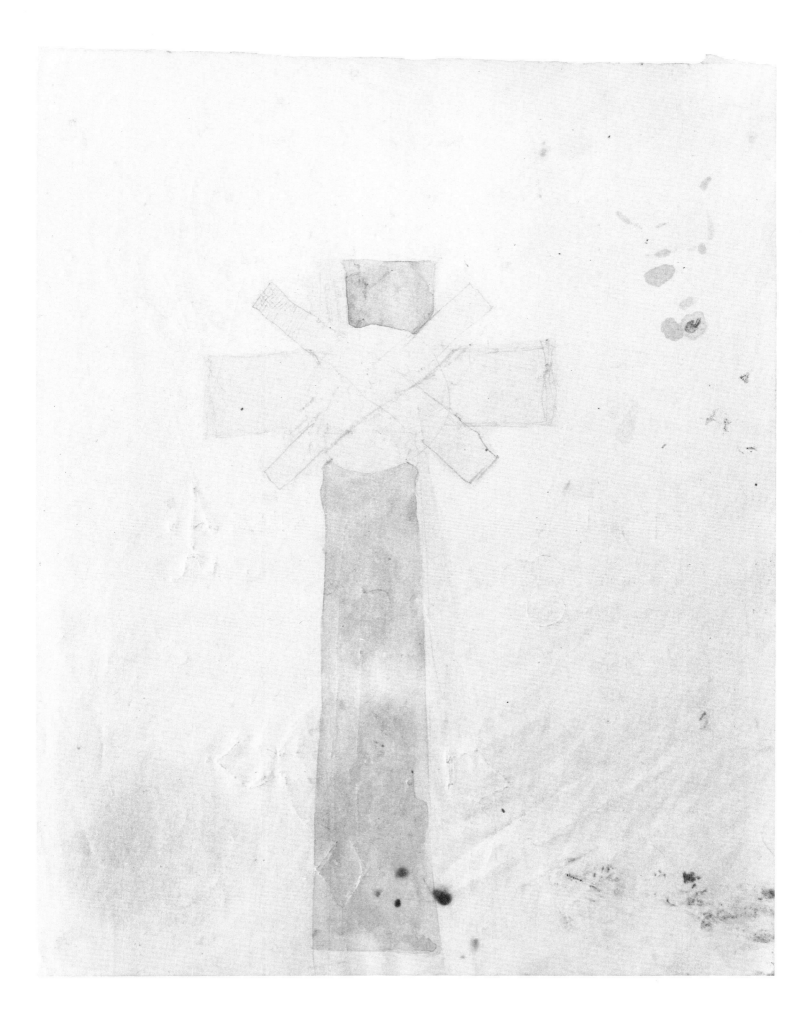

3 Kreuz 1948

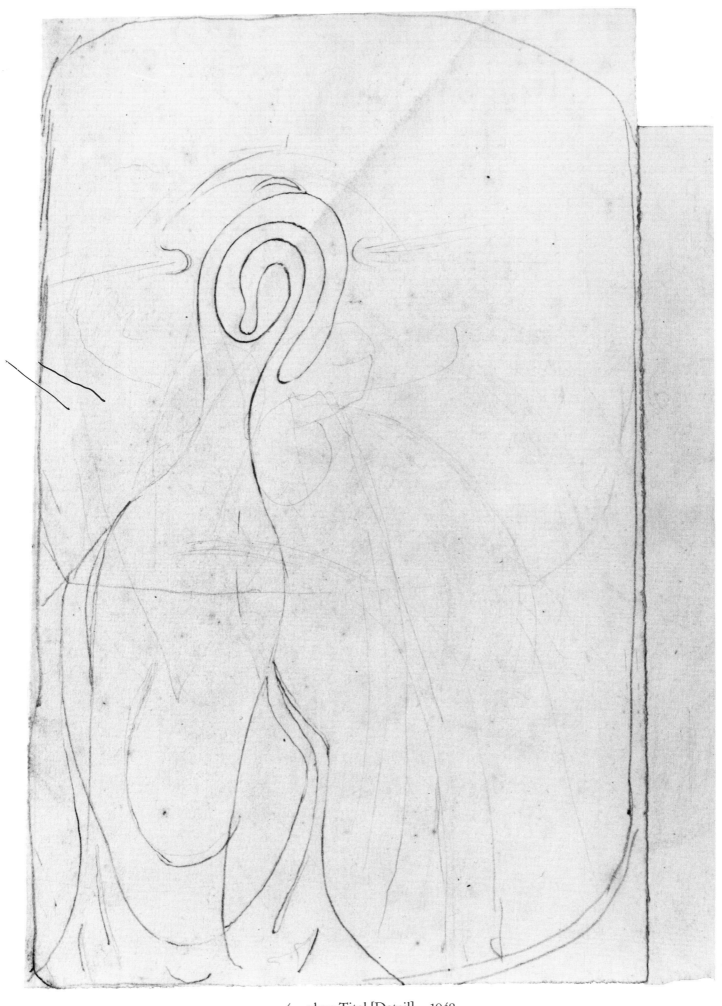

4 ohne Titel [Detail] 1948

5 ohne Titel 1948

6 ohne Titel 1951

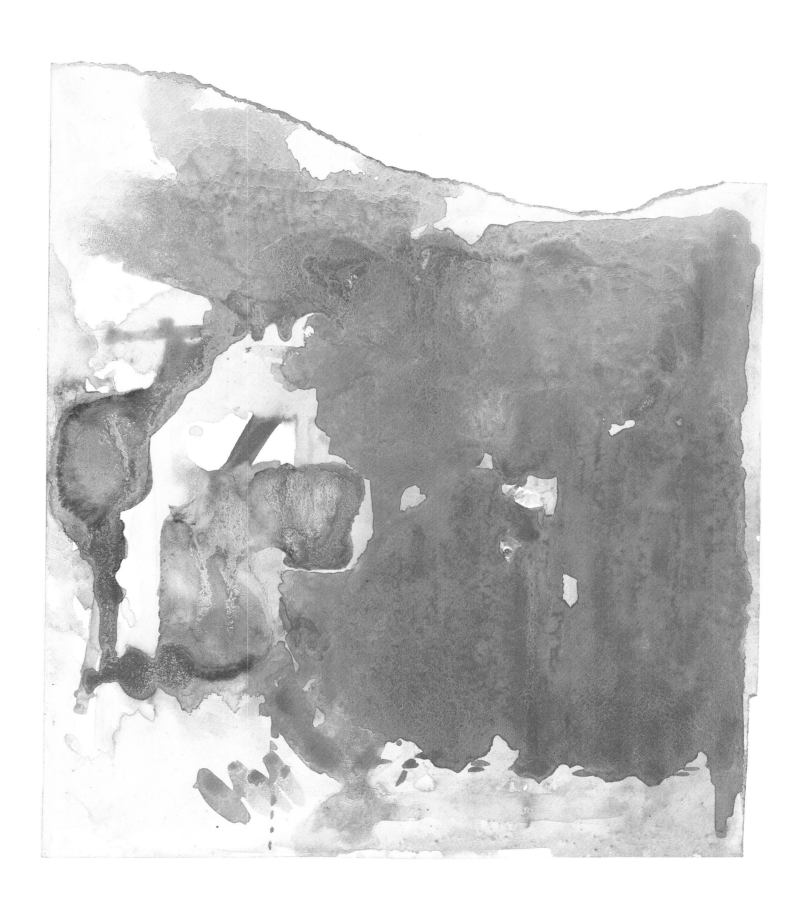

7 ohne Titel 1949

8 Hermaphrodite (Mars) 1949

9 ohne Titel 1951

10 Toter Mann mit Hirsch 1952 [90° gedreht]

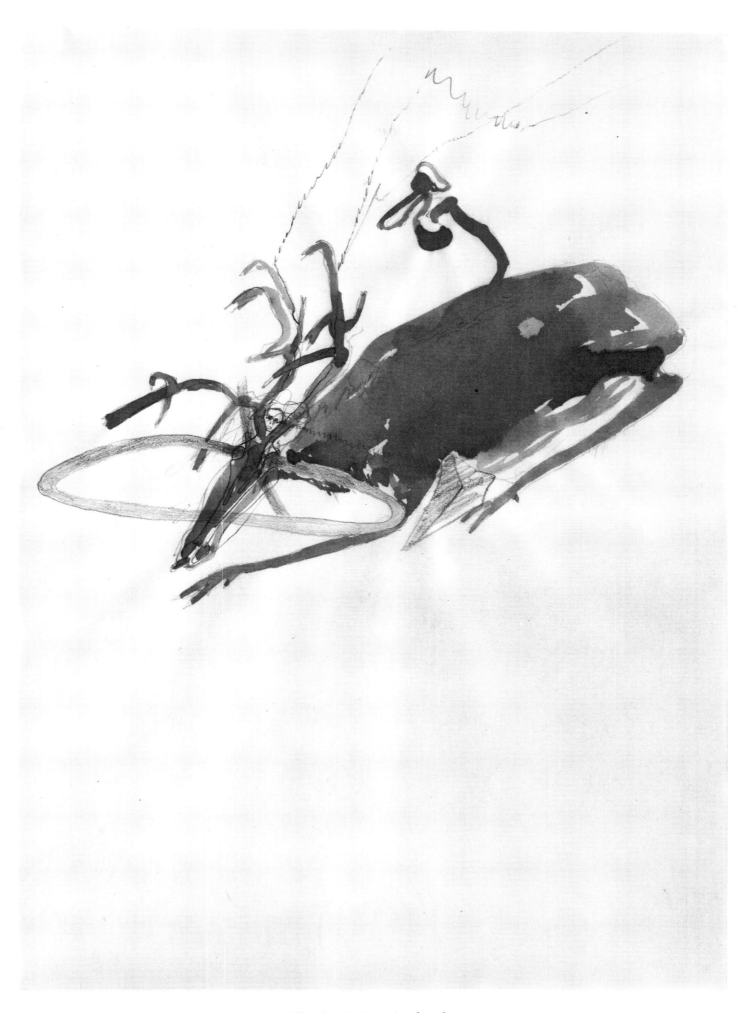

11 Hirsch mit Menschenkopf 1955

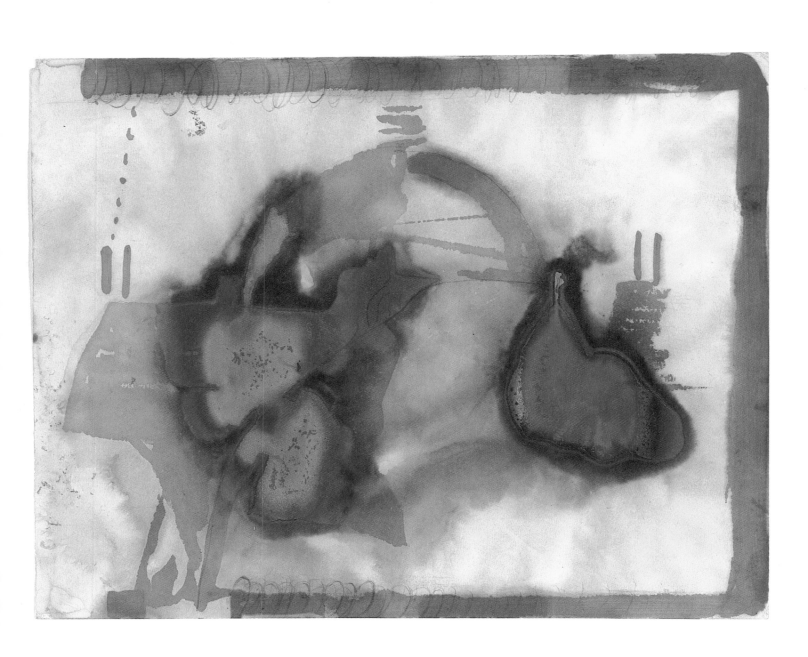

12 ohne Titel 1953

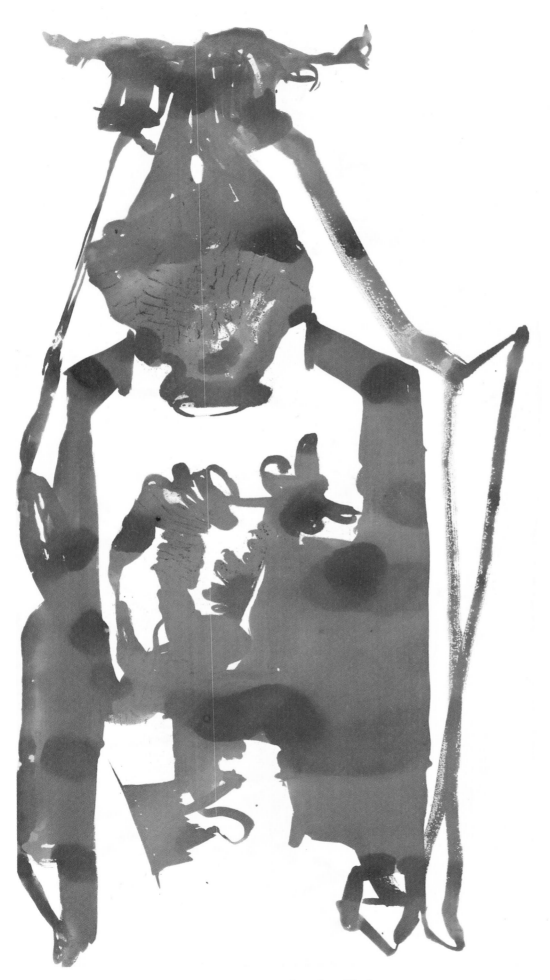

13 ohne Titel 1952

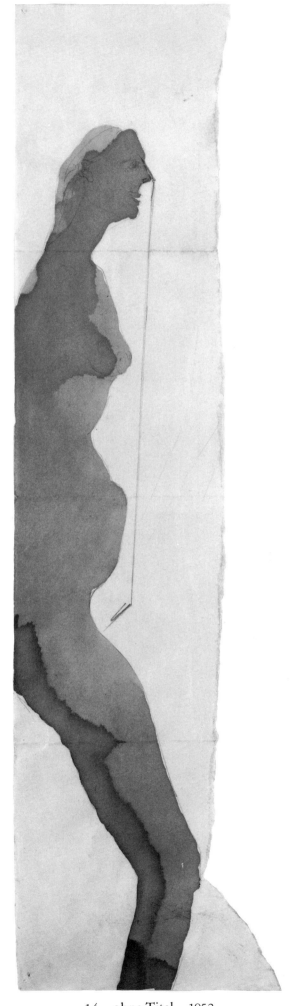

14 ohne Titel 1952

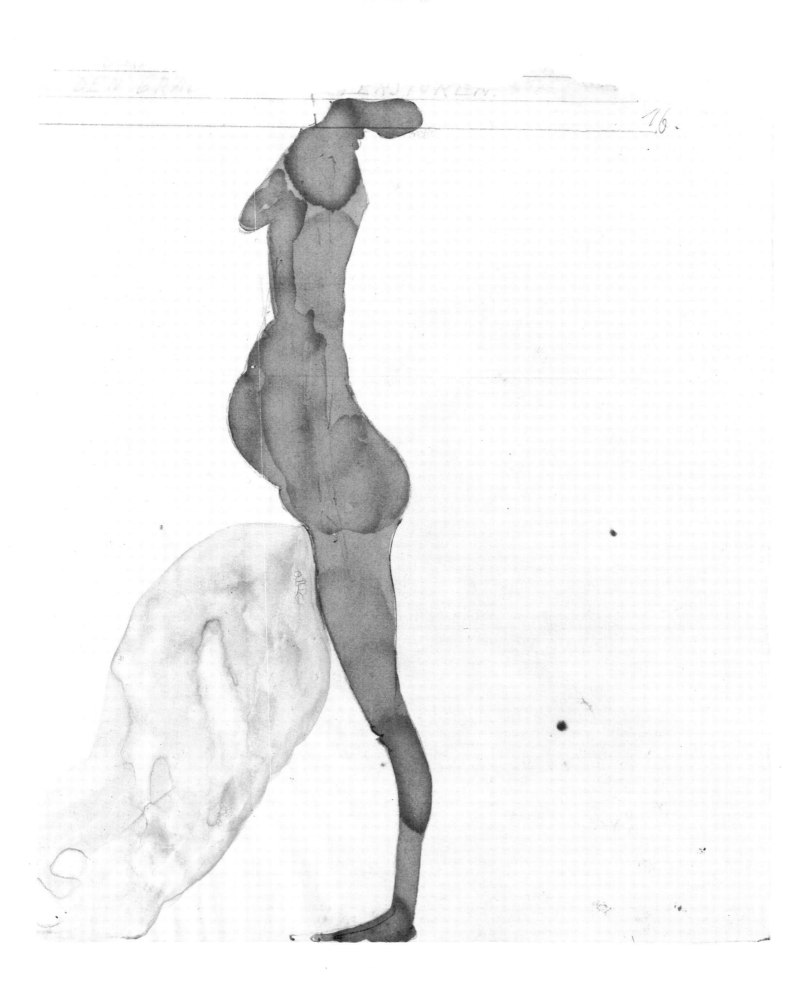

15 ohne Titel 1957

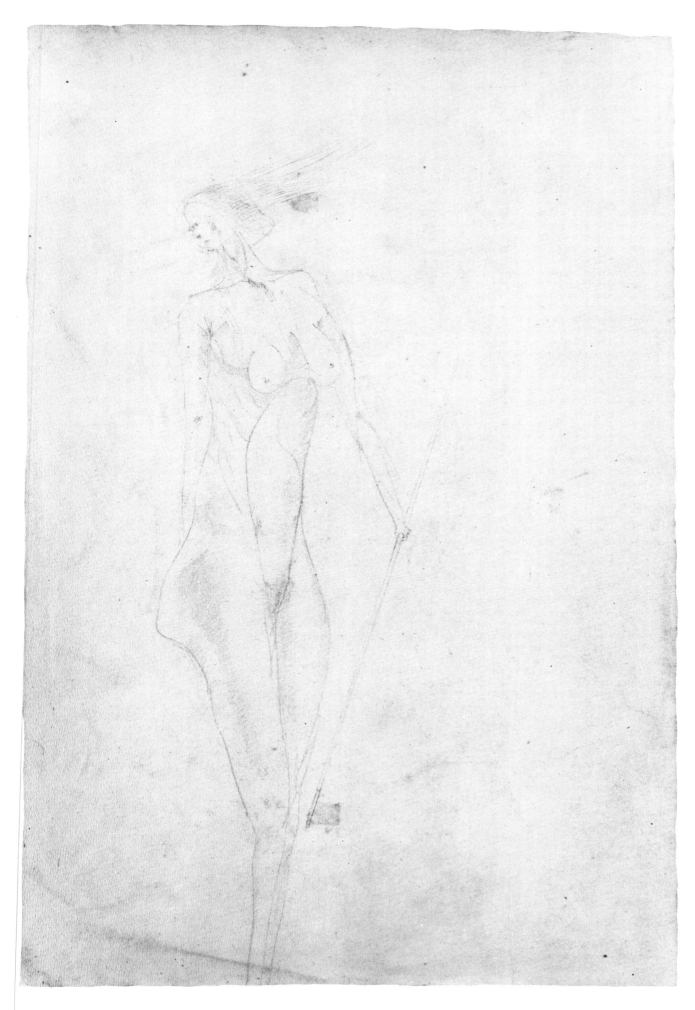

16 Speerwerferin 1954

17 Selbst im Stein 1955

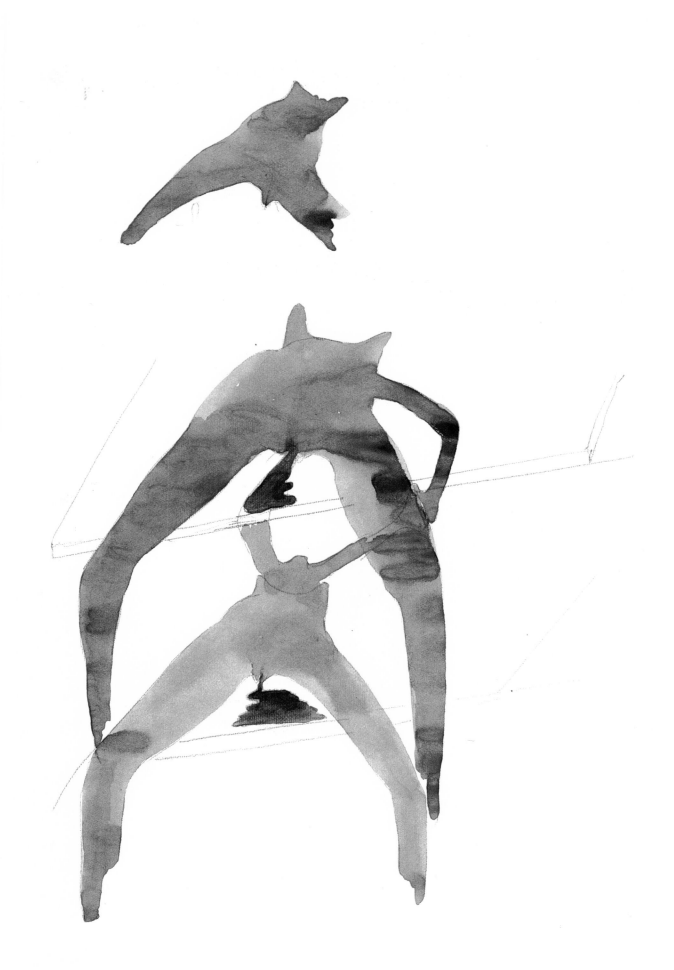

18　ohne Titel　1957

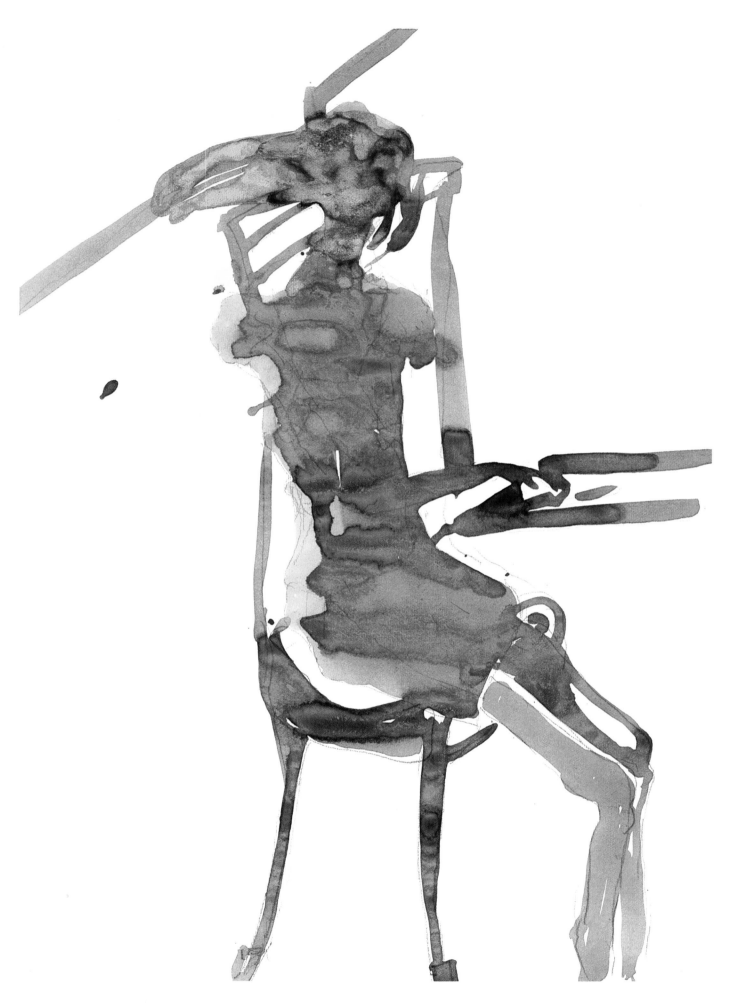

19 ohne Titel 1957

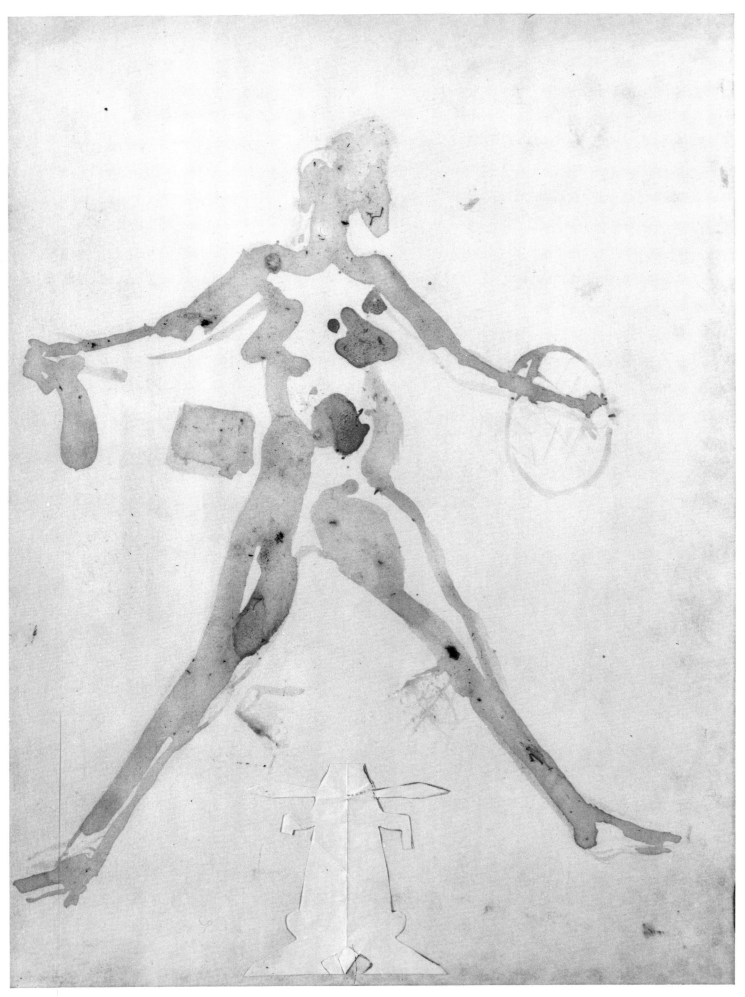

20 ohne Titel 1958

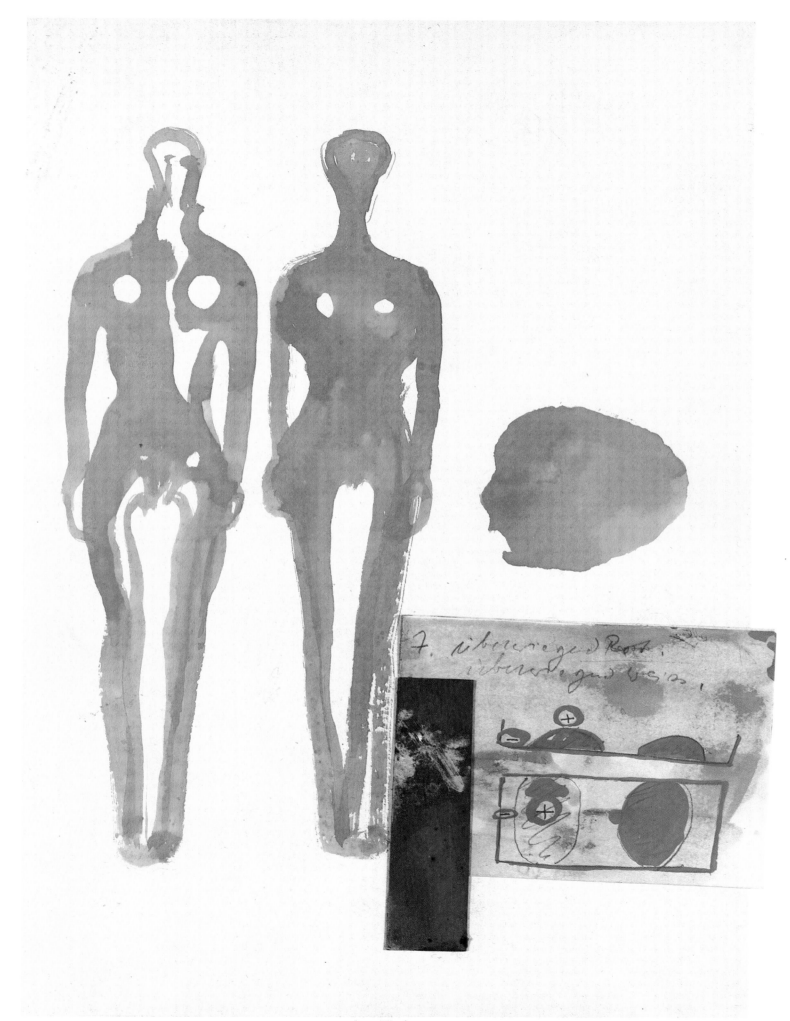

21 ohne Titel 1958

22 Hirschkopf 1954 [90° gedreht]

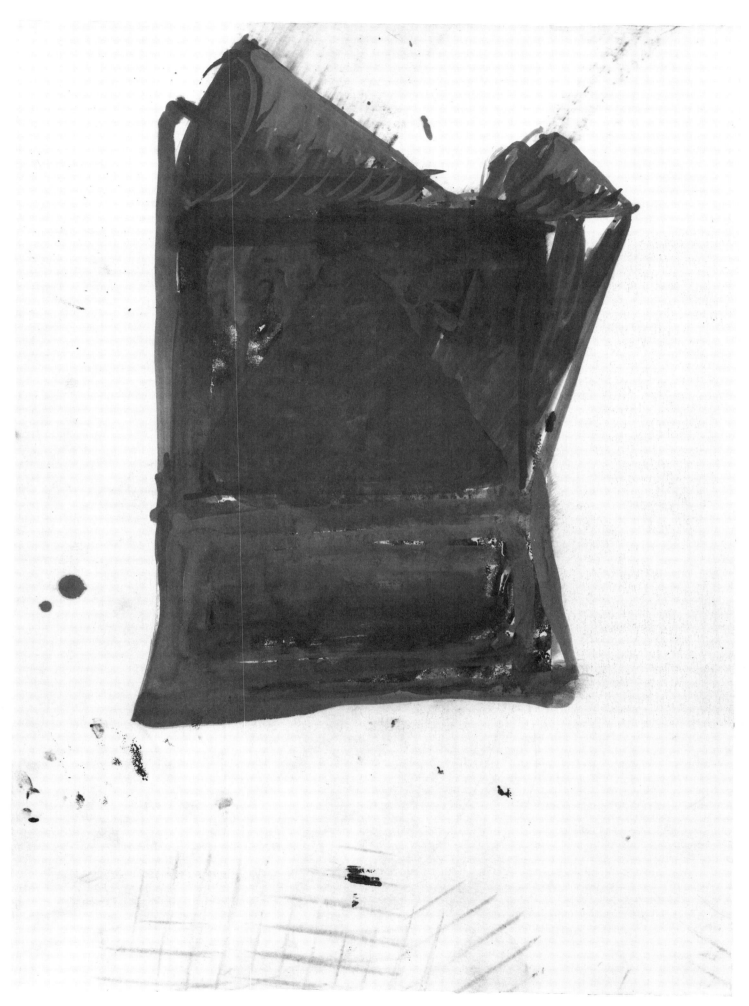

23 ohne Titel 1961

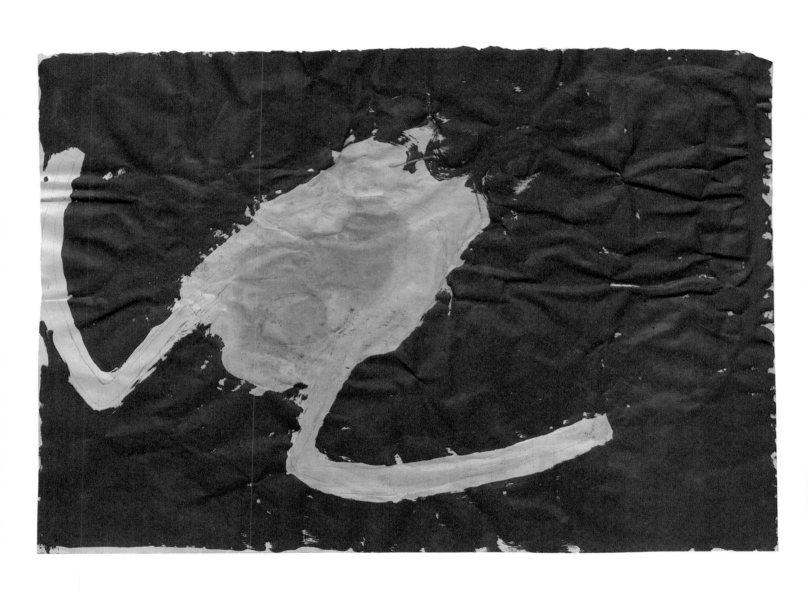

24 Raumsonde (Flugkörper) 1959

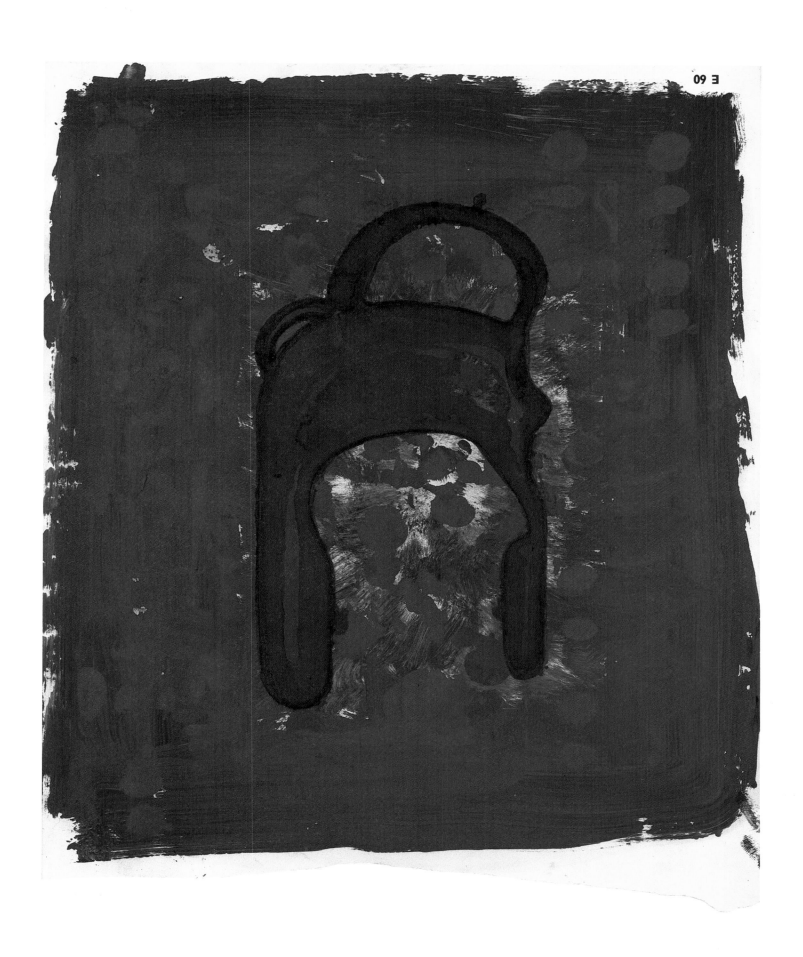

25 ohne Titel 1960

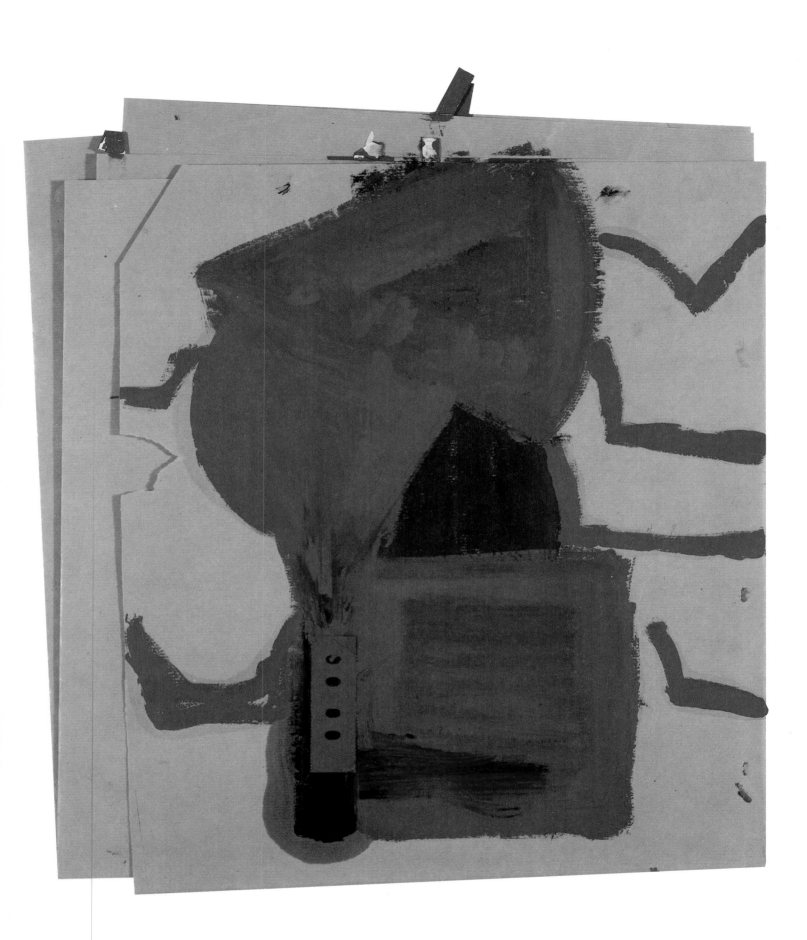

26 ohne Titel 1961

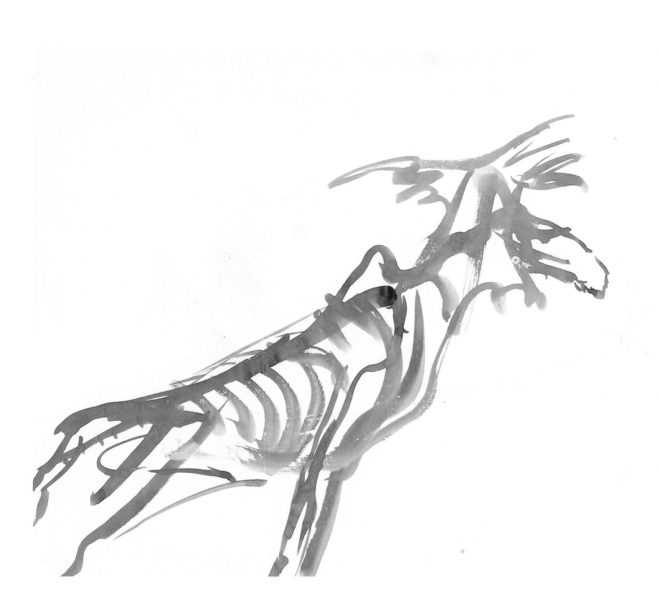

27 ohne Titel 1957

28 Geisterhand zerdrückt Urschlitten 1969

29 ohne Titel 1959

30 ohne Titel 1958/59

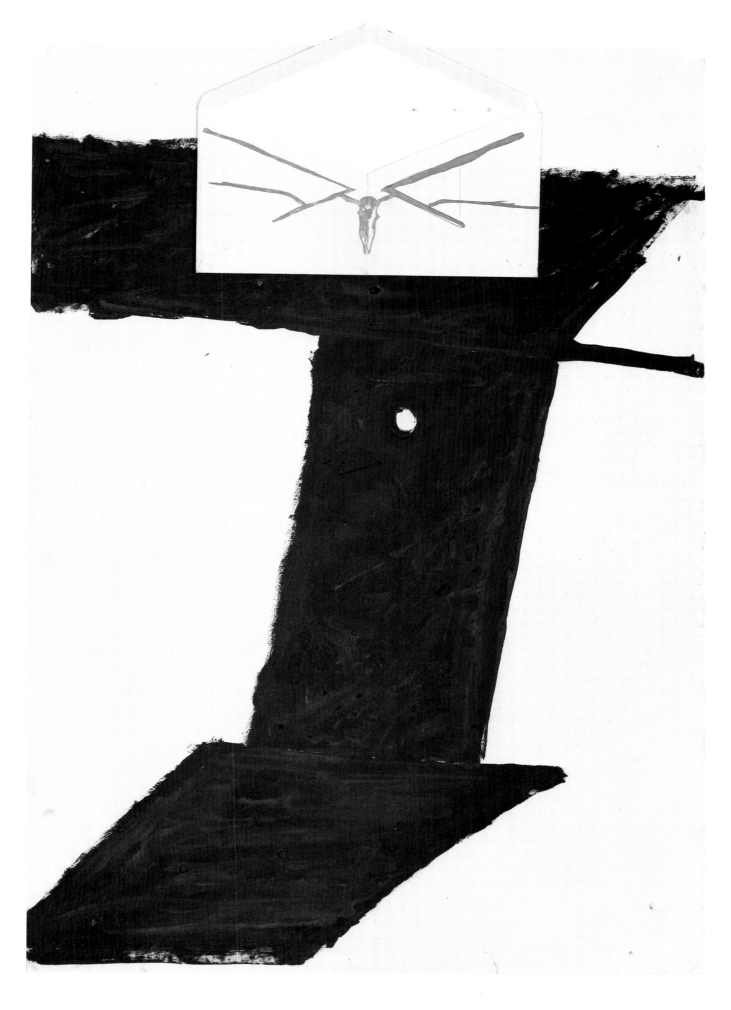

31 ohne Titel 1962

32 ohne Titel 1962

33 Sluice 1960 34 Nugget 1973

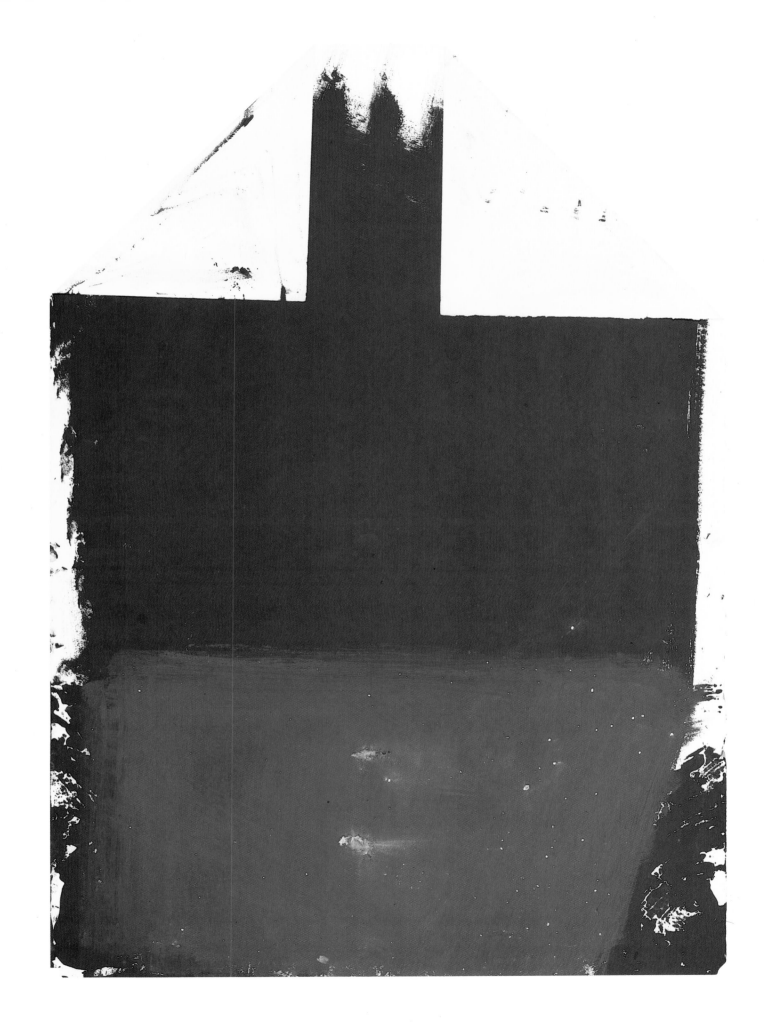

35 ohne Titel 1962

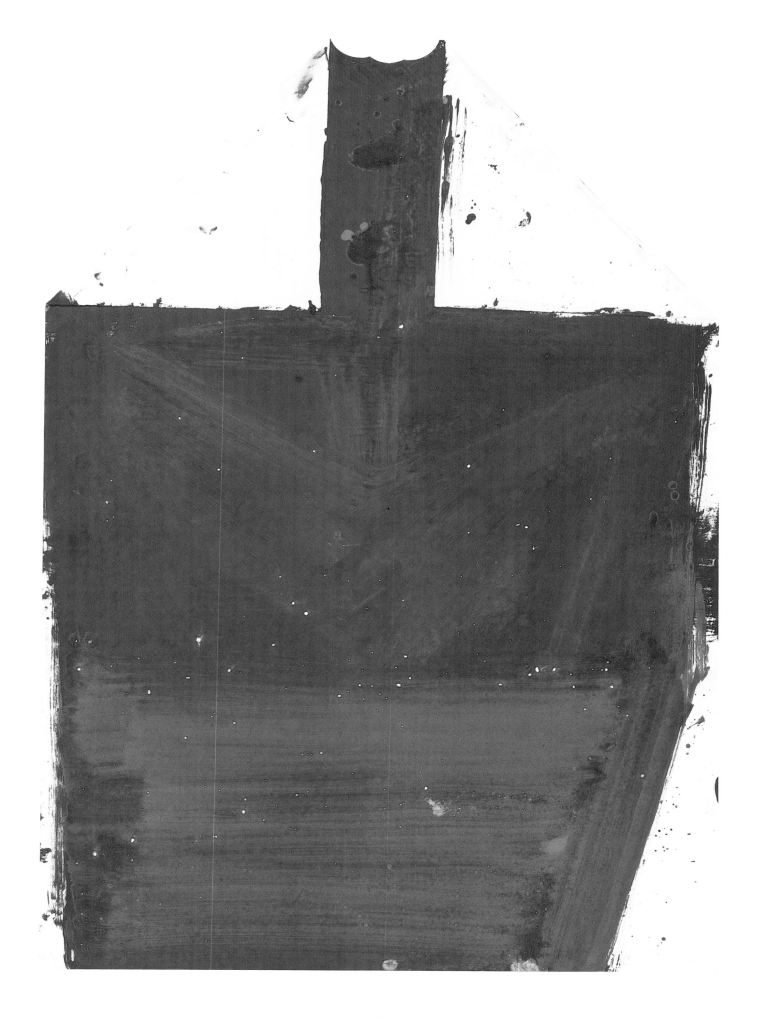

36 ohne Titel 1962

37 Nomade. Wärme- und Kältepol 1973

38 ohne Titel 1964

39 C.S. 1976

40 Penninus place 1976

Die schweren, auf dem Boden liegenden Eisen-
formen scheinen massiven, steinernen Gebirgs-
flanken oder Riffen ähnlich. Ihre auffallend
achsiale Symmetrie weist aber auch auf schwere,
bewußt horizontal betonte Körper hin, die wir
uns als grobe Mittelachsen massiver Kreuze
denken könnten. Beides Formen von Erden-
schwere und Erdennähe, von dumpfem, nur
schwer zu bewegendem Energiepotential, das im
Bild des Blitzableiters, des rein funktional gestal-
teten Ableitungsmechanismus mit Erdungsplatte,
auf die Gewalt und Kraft der auf den Erdmittel-
punkt ausgerichteten elektrischen Ladung trifft.
«Doppelfond» muß uns wie ein allegorisches
Bild der Erde vorkommen, das uns etwas von der
Schwere der Wirklichkeit des Lebens versinn-
bildlicht. An manchen Stellen der fein zerklüfte-
ten Oberflächen finden sich fragmentarische Sym-
bole, Spuren, die das Stilgefühl frühkeltischer
Elemente auf entstehenden Eisenarbeiten berühren.

Die erste Idee zu dieser Arbeit, etwa 1953, war
die Vorstellung einer großen Skulptur in der
Landschaft der Heide bei Nordhorn. Eine hohe
Basaltstele sollte in Verbindung mit zwei hori-
zontalen Steinelementen eine sehr frei gestaltete
Kreuzachse darstellen, die durch die Funktion
eines Blitzableiters auch das Prinzip der fließenden
Energie verkörpert hätte.
Auch in zwei weiteren frühen Projekten, Wett-
bewerben der Städte Krefeld und Wolfsburg,
sollte eine runde, mindestens 20 m hohe Eisen-
säule mit sichtbaren Elektroden das Prinzip der
anziehenden und ableitenden elektrischen Ladung
des Blitzes verkörpern. Keines dieser Projekte ist
ausgeführt worden.
In der Sammlung des Darmstädter «Beuys-Blocks»
gibt es einen einzelnen Fond, der eine große
Eisenplatte berührt. Diese Arbeit weist in ihren
symbolischen Merkmalen, ihrer Intention eine
deutliche Affinität zu der Plastik «Doppelfond»
auf.

Doppelfond. Beuys-Ausstellung
Guggenheim-Museum 1979

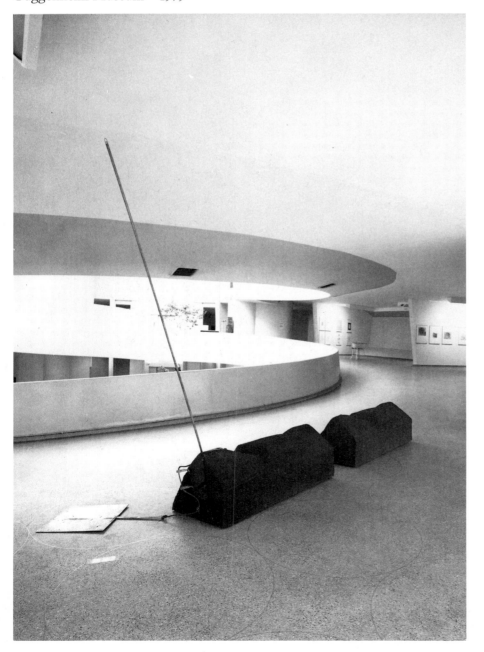

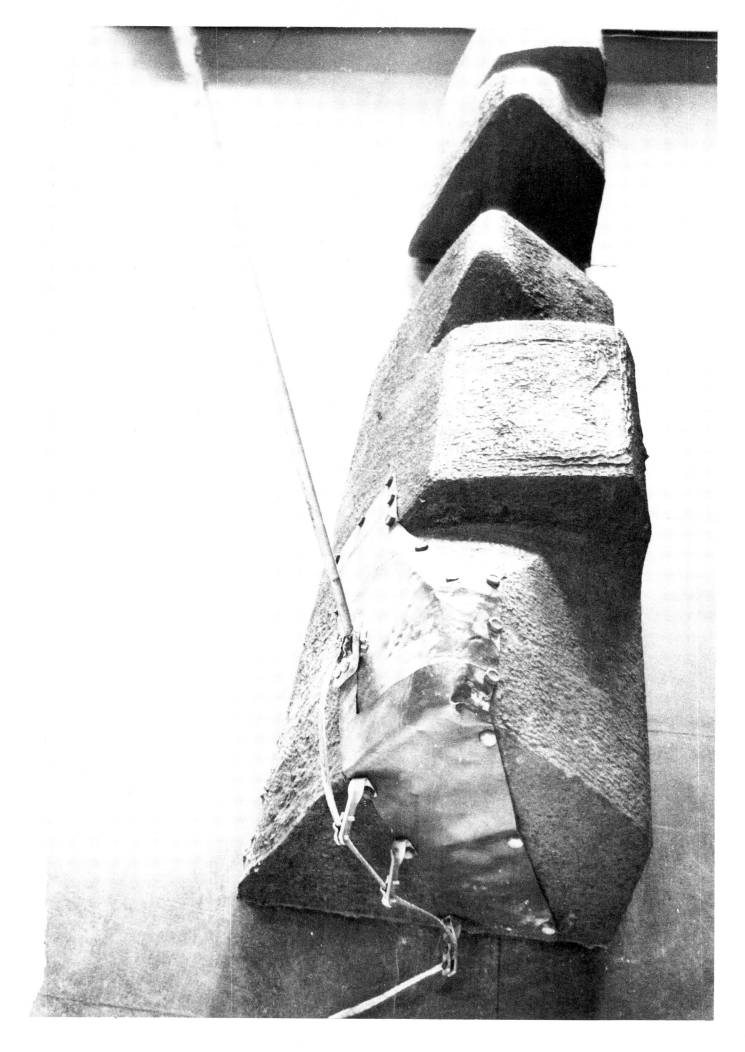

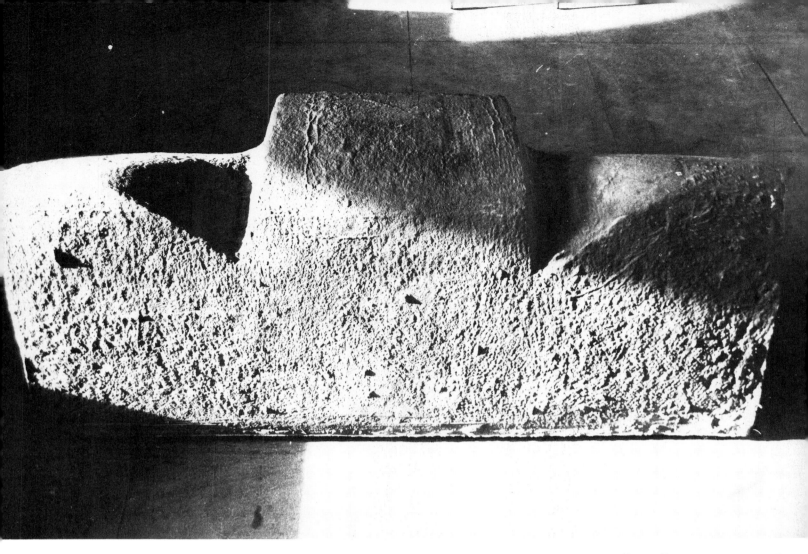

Die Eisenklötze sind deshalb nicht leichtfertig

Text einer Inschrift, die vor dem Objekt
«Doppelfond» auf dem Boden liegt

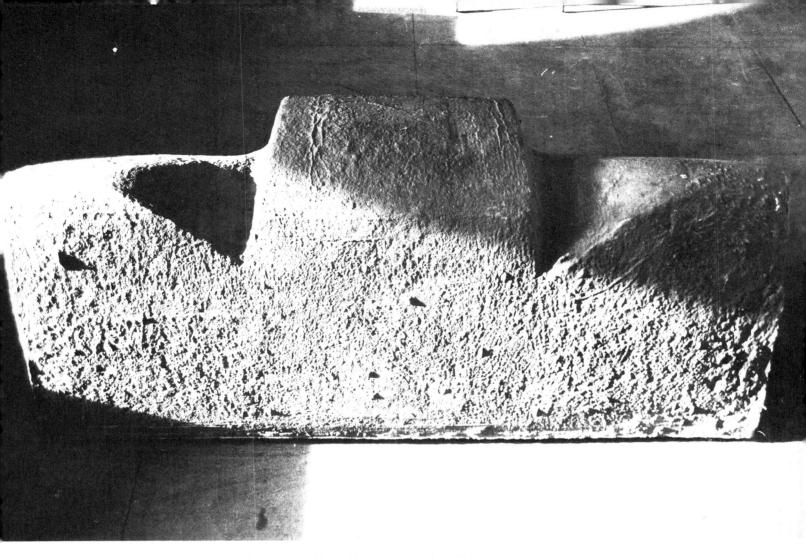

so schwer, daß ich mich
aus dieser Hölle entferne

Joseph Beuys

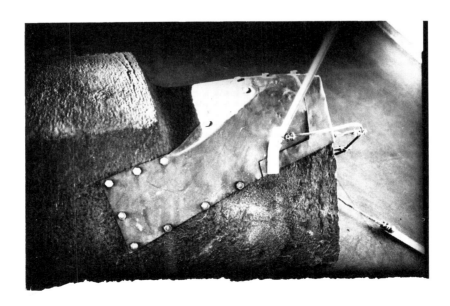

Nirgendwo mehr als bei Beuys scheint das Prinzip von Gleichgewicht, Naturform und lebenden Strukturen ähnlich streng als Grundgedanke vorherrschend. Die einfachen Formen, mit denen Beuys immer wieder arbeitet, weisen auf Gesetze, auf naturwissenschaftliche Erkenntnisse hin, oder sie nehmen ihren Ausgang in Polarisationen, deren Elemente die Darstellung von Zuständen ausdrücken.

Das «Aggregat» begrenzt einen vorne offenen kubischen Raum, der durch schwere Ummantelungen aus sichtbar zusammengesetzten Bronzeplatten Sinnbild eines «aufgestellten Gehäuses» oder «umstellten Raumes» wird. Dieser Raum scheint von der Wirkung der Spulenkörper beeinflußt, ja bestimmt. Das Empfinden von Spannung und Radiation erfaßt den Raum und taucht ihn unmittelbar in rätselhafte Bedeutung. Während das ganze Gehäuse mit der Bodenplatte als Träger von Energie aufgeladen erscheint, ist das Innere Ausdruck gestauter Emanationen, möglicher Entladung. Ein feiner, blanker Kupferdraht, der an einem der beiden Spulenkörper der Bodenplatte befestigt ist, deutet darauf hin, daß das ganze Aggregat tatsächlich unter Spannung gesetzt werden kann. Die Skulptur demonstriert die Kraft, mit der Beuys eine Art unsichtbare Mechanik der sinnlichen und spirituellen Einwirkung aus einfachen Formen und Bildern herstellt.

Die Darstellung der Spulenkörper ist die total veränderte, viel kleinere Ausführung einer Monumentalplastik, die Beuys etwa 1956 im Rahmen eines Wettbewerbs der Gestaltung des Theatervorplatzes der Stadt Dortmund entwickelte. In engen, spulenförmig gewundenen und ummantelten Kupferröhren bis zu 3 m Höhe sollte Wasser mit hohem Druck laufen und ein hörbar starkes Strömungsgeräusch erzeugen. Die Skulptur ist nicht ausgeführt worden.

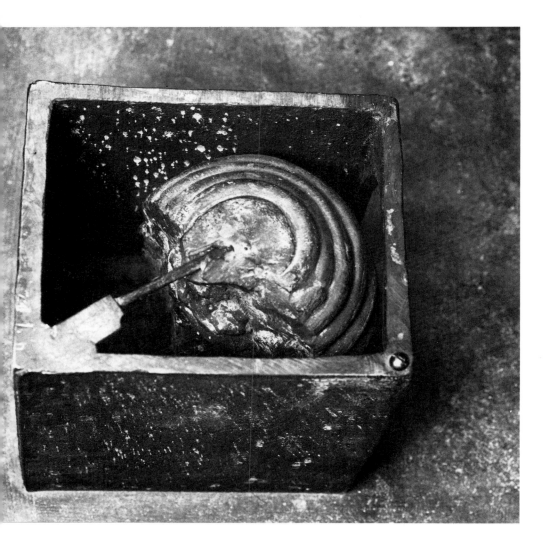

Aggregat (Detail)

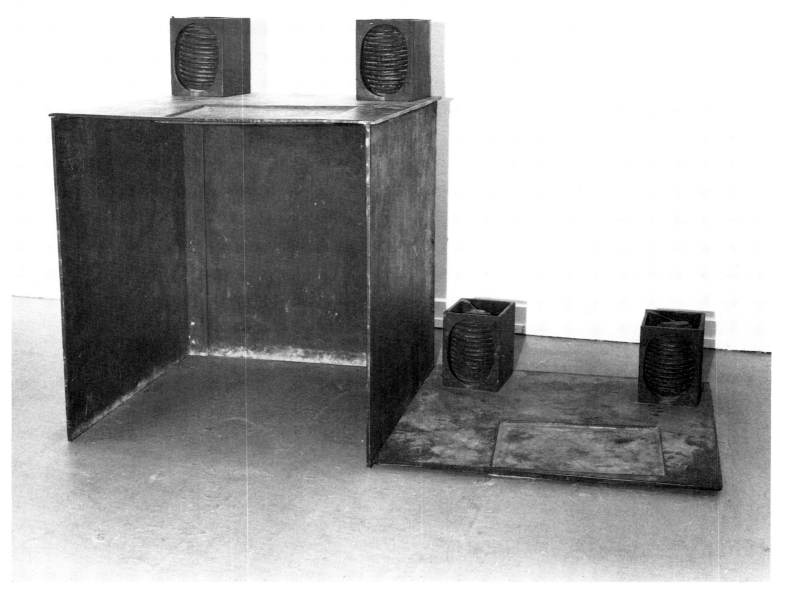

42 Aggregat 1957/58

43 Stelle 1967/79

Kein heimlicher Platz, Erinnerung oder Treffpunkt, eher ein armseliger Ort von armseligen Sachen. Fett- und wachsgetränkter Filz, ein paar Lappen, die sich abnutzen, um eine Kupferplatte. Was bedeutet Stelle? Ein Ort, den wir alle in uns tragen? In seiner Schäbigkeit, Spiegelbild unserer eigenen dumpfen Trägheit? Die Wege eines Lazarus, Stigma aller Grauen, zu denen wir fähig sind? Die Beharrlichkeit, das Insistieren des Beuys auf fast immer dieselben Materialien verdichtet sich in dieser Skulptur zu einem Ort des Anhaltens und Nachdenkens, aber auch zu einer Stelle, die uns die Physis zweier entgegengesetzter Materialien bewußt macht. Die intrikate Symmetrie dieser Plastik will in uns Bilder evozieren, die uns aus dem Schweigen lösen, das wir so leicht in uns tragen. Wer über diese «Stelle» geht, der wird für einen Augenblick seine eigenen Gefühle in diese irritirerenden Dinge auf dem Boden legen. Dies ist aber auch der Augenblick, den Beuys provoziert, dessen katalysierende Kraft in unser Bewußtsein dringen soll.

Die Skulptur entstand 1967 und wurde erstmals in der «Ausstellung Parallelprozeß» des Städtischen Museums Mönchengladbach zusammen mit anderen Plastiken installiert. Seit 1968 im «Beuys-Block Darmstadt». Für die Ausstellung 1979 im Guggenheim-Museum wurde die Arbeit in ähnlicher Form erneuert.

Stelle. Guggenheim-Museum 1979

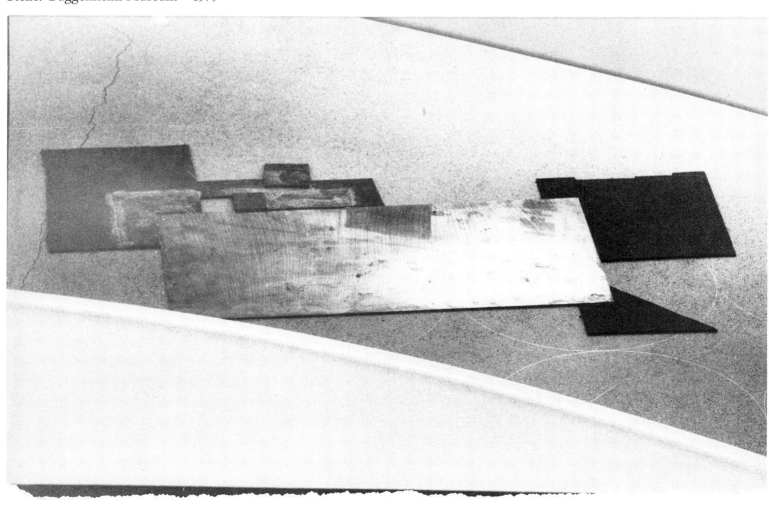

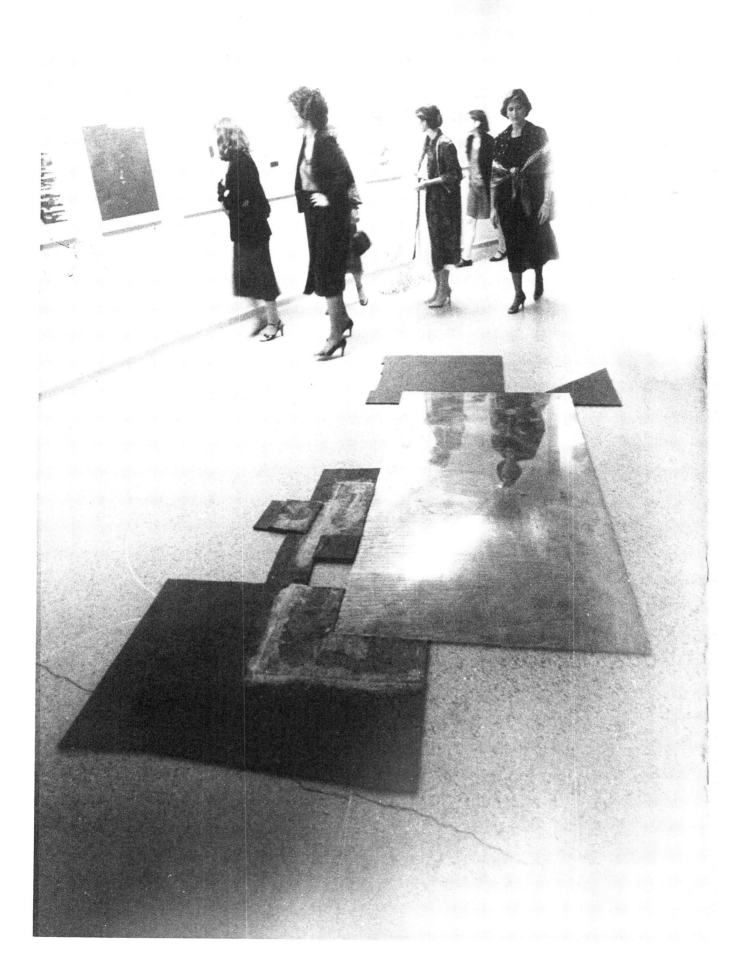

Unterwasserbuch (Detail)

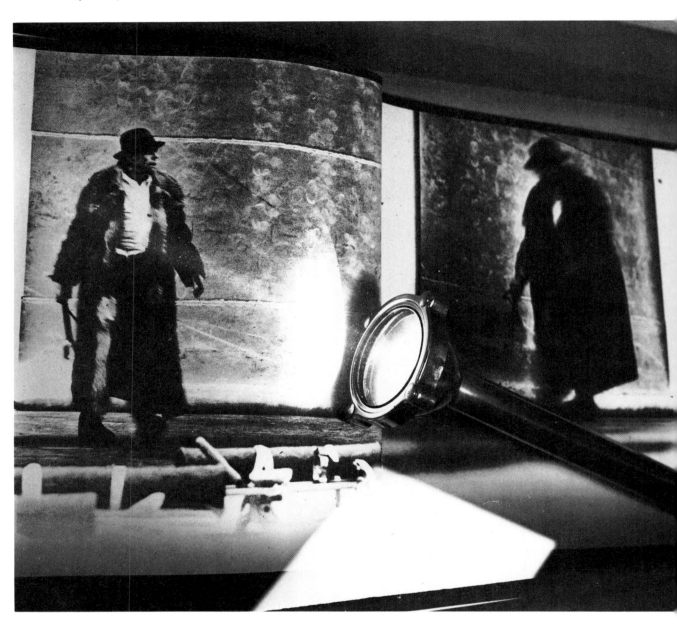

Ein eiserner Kasten voller Wasser. Auf dem Grund des Kastens ein Buch aus Folien und eine Unterwasserlampe, die einen Winkel von Kasten und Buch beleuchtet. Auf einer Seite des Buches steht «Das Schweigen von Marcel Duchamp wird überbewertet». Zwischen diesem Zitat und der Stille, die von diesem Objekt im Wasser ausgeht, muß es einen Zusammenhang geben. Es ist der Augenblick, in dem die Sprache endet und in jene Wahrheit umschlägt, die zur mystischen Stille wird: Auf der einen Seite Duchamps zweifelhaftes Verstummen, eine ästhetische Stille ohne Echo: die dumpfe, phrasierte Sprachlosigkeit des Abbruchs

– reine Ästhetik! Dagegen der Wille, etwas nicht zur Ruhe kommen zu lassen, die Bilder des Beuys, das Reden, das Formen, die Arbeit an einer sozialen Plastik, also das Gegenteil: Bilder von der Verpflichtung, der Moralität, der Schauder der Wirklichkeit des Menschen, fernab jeder Ästhetik.

Das Objekt entstand 1972. Es geht aus einem Folienbuch hervor, das Photos von Lothar Wolleh enthält, die im Januar 1971 während des Aufbaus der Beuys-Ausstellung im «Moderna Museet» in Stockholm entstanden sind. Während Beuys in der Transportkiste des Objekts «Das Schweigen

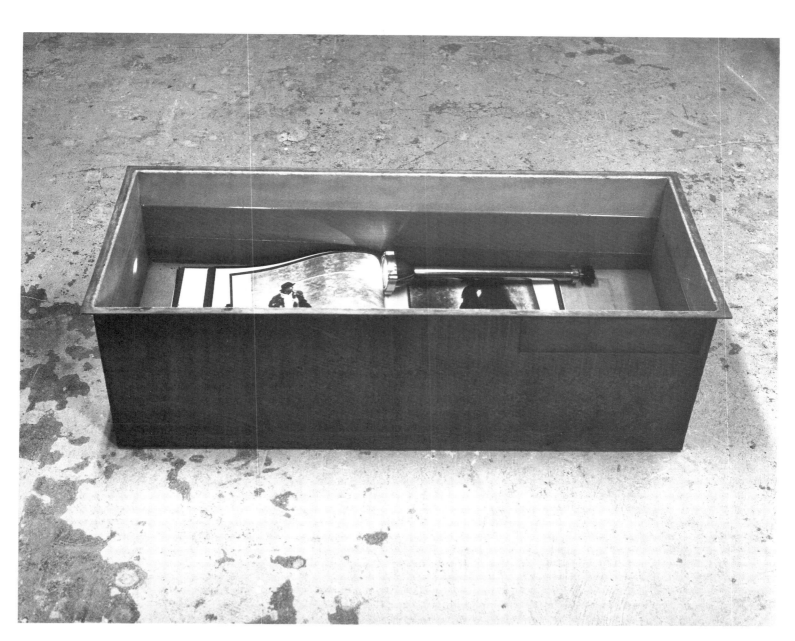

44 Unterwasserbuch 1972

von Marcel Duchamp wird überbewertet» lag und mit Bengt Af Klintberg über Nordische Mythologie sprach, hatte Wolleh zwei Kameras aufgebaut, die selbständig in bestimmten Abständen Bilder auslösten. Das geplante Buch mit diesen Photos konnte nie erscheinen, da die fertigen Folien falsch geschnitten wurden und nicht mehr als Buch gebunden werden konnten. Aus der Masse der Folien entstand die «3-Tonnen-Graphik», von Beuys einzeln bearbeitete Folien. Lediglich zwei brauchbare Musterexemplare existierten, aus denen dann zwei Versionen des Objekts in seiner jetzigen Form entstanden.

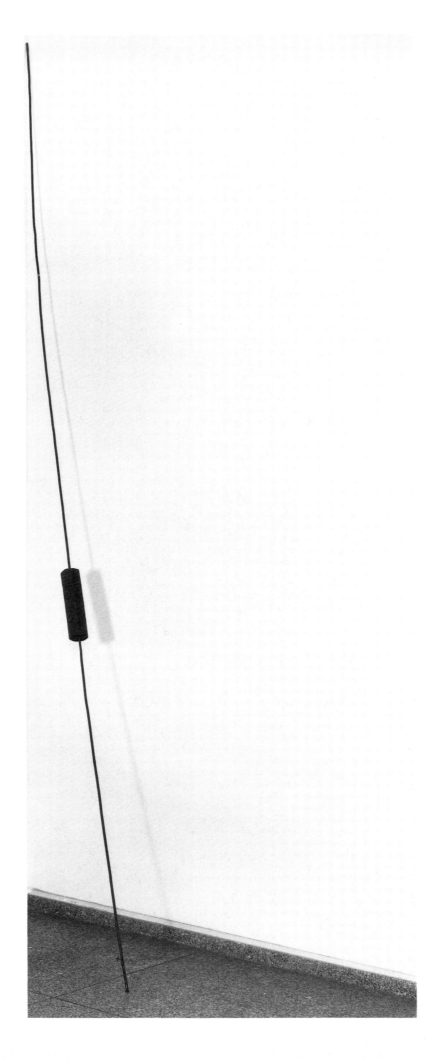

45 Energiestab 1974

Energie: Im Werk von Beuys eine wieder-
kehrende Konstante, Feld aller Operatio-
nen. Schon in den ersten Skulpturen ist
diese Vorstellung von Kupfer als leitendem
Element realisiert, das die Energie als Poten-
tial, als Willen zur Form enthält. Kupfer
wird zum Sinnbild des Fließenden schlecht-
hin, einem Transmitter zwischen Polari-
täten. Filz als Sinnbild des Chaos, der Re-
gression, der unendlichen ungerichteten
Beliebigkeit, der vollkommenen Isolation –
der Gegenpol. «Ich bin ein Sender, ich strahle
aus», sagt Beuys. Mehr als jedes andere Ele-
ment ist Kupfer aber auch Ausdruck jener
inneren Radiophonie, ein Bewußtsein, des-
sen Stimmen ja selbst ausstrahlen und sen-
den. Ein Energiestab aus Kupfer und Filz
als ganz einfache Vorrichtung, zugleich
aber auch ein Vehikel, das die Chemie der
Vorstellung von fließender Energie gera-
dezu spüren läßt. Beide Materialien Stoffe
physischer Anschauung ihres Verwen-
dungszwecks, Materialien der Ritualisie-
rung. Für Beuys eine Form, die sich erst
schließt im Moment der Irritation, wenn
unser innerer Monolog unterbrochen wird.

Die Arbeit entstand im Winter 1974 in
Malindi Beach, Kenia. Vergleichbare
Arbeiten, die dem Charakter dieses Ener-
giestabes entsprechen, finden sich in der
größeren Skulptur «Manresa» (1966) und
in anderer Form in mehreren anderen
Arbeiten wieder. Immer geht es dabei um
das Potential von Energie, dargestellt in
filzumwickelten oder abgedeckten Formen
aus Kupfermaterialien.

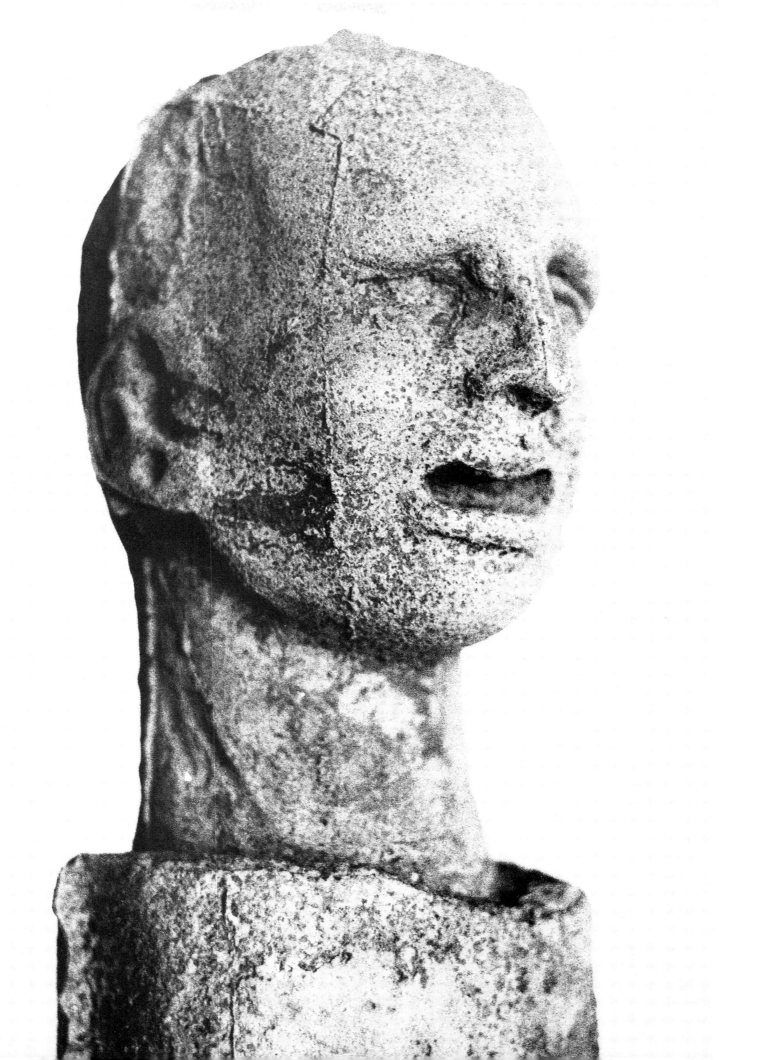

Die Straßenbahnhaltestelle «Zum Eisernen Mann»,
ein Erlebnis der Kindheit und seine Bedeutung.

In Kleve am Niederrhein, wo Joseph Beuys aufgewachsen
ist, gab es am Ende der Nassauer Allee und der beginnenden
Gocher Landstraße eine Haltestelle der Straßenbahn «Zum
Eisernen Mann». Hier war Beuys als Sechsjähriger auf seinem
Weg zur Schule in die Straßenbahn eingestiegen, hier hatte
er sich oft aufgehalten, diese Haltestelle war ein bestimmter
Platz in seiner Kindheit gewesen. Da führten die Schienen
der Bahn ein Stück durch unbefestigten Weg, und dicht
neben den Schienen ragten seltsame Eisenformen aus der
Erde. Daß diese Formstümpfe die Reste jener Cupido-Säule
des Johann Moritz von Nassau-Siegen waren, das wußte
Beuys nicht, das wußte wohl niemand genau. Diese halbver-
schütteten, schief in Erde steckenden Eisen bedeuteten nichts,
sie waren so rätselhaft wie ihr Name: irgendwas Mystisches
oder Dunkles von früher vielleicht, da hatte irgendeiner
was gemacht – eine vergessene Geschichte –, was da als Eisen-
brocken herumstand, war mehr wie versteinerte Natur oder
Natur selbst. So rätselhaft und magisch wie diese Formen,
so magisch muß auch die Anziehung dieses Platzes auf das
Kind gewesen sein. Aber Beuys hatte die Schienen und
Formen aus einem Stoff als etwas wie miteinander Verbun-
denes erlebt. Das eine glänzte als harte Spur im Sand, es war
zu einem Zweck gemacht und arbeitete technisch, ein
funktionierendes Eisen. Das andere war nicht mehr als un-
bestimmte, auffällige Formen, Eisen, die nicht zu gebrauchen,
die eigentlich nichts waren, aber jemand mußte sie gemacht
haben, jemand mußte auch darin eine andere Kraft, einen
Zweck gesehen haben. Die Erfahrung, daß man so etwas
machen konnte, Formen ohne erkennbare Funktion, ist eines
der Schlüsselerlebnisse in der Kindheit von Joseph Beuys.
Die Bedeutung der Straßenbahnhaltestelle «Zum Eisernen
Mann» in Kleve lag in der Koinzidenz dieses Platzes, der für
Beuys das Gegenüber zweier scheinbar unvereinbarer Form-
ergebnisse aus gleichem Stoff hatte, und dem Erkennen des
Kindes, daß man aus diesem Stoff Eisen etwas machen
konnte als rätselhafte Erscheinung und dennoch spürbar
ernst.

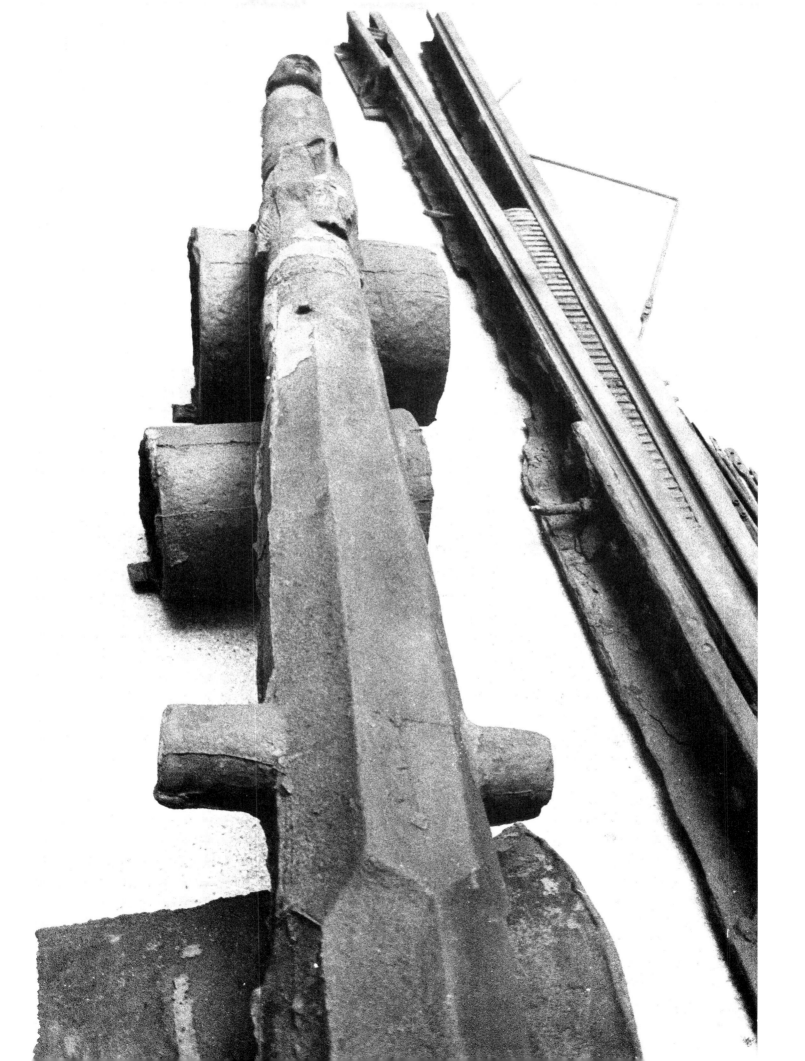

Straßenbahnhaltestelle
Bilder aus Venedig

Im Mittelbau des deutschen Pavillons hatte Joseph Beuys während der Biennale 1976 eine Plastik aufgebaut, die als einfaches und klares Bild konzipiert war. Die Plastik mit ihrem hohen, zentralen Säulenaufbau hat den Charakter eines Denkmals oder eines Monuments. Sie besteht aus wenigen Teilen, diese Teile sind aus gegossenem Eisen. Die physische Anordnung dieser Teile, ihr Erscheinen und ihre Entsprechung zueinander, ihre Beziehung zur vorhandenen Architektur, erweitert das Monument zu einem bestimmbaren Ort, einem Platz des Herumgehens und des Erlebens. Deuteten nicht die drei Elemente der Skulptur, das zugleich Rohe ihres Erscheinens und ihre materielle Analogie auf eine Art Landschaft, die von irgendwo hier rekonstruiert neu entstehen sollte? Die Arbeit der Erinnerung, die hier eine neue Bedeutung gewann? Eine Haltestelle, die in dieser kontemplativen, räumlichen Leere die Kälte der Erinnerung zu autobiographischer Erfahrung brach?

Waren nicht alle Bilder dieses Raumes ein Bild vergangener Aufenthalte und Ergebnisse, die wir nicht erklären und dennoch suchen mußten? In den Sommertagen dieses Jahres, wenn das Licht der adriatischen Küste durch die Oberlichter des Pavillons als ziehendes Zeichen zog, dann führten alle Gedanken auch sehr weit von hier weg. Draußen auf der Lagune fuhr man dann auch durch den Niederrhein.

Erinnerung

Was ist geblieben davon: diese tonnenschweren Eisen, verrostet und blank, alles Enden von Spuren, aufsteigend und wieder versinkend? Wenn man den Raum betrat und vor dem zentral im Mittelbau aufgerichteten Monument stand, da war dieses Gefühl einer fast wehrlosen Betroffenheit da. Viel später erst beim Herumgehen, wenn man sich umsah und Zusammenhänge zu erfassen suchte, wich langsam jenes schmerzvolle Bild des Kopfes, der sich so unmittelbar einprägte. Die Straßenbahnhaltestelle – eine hohe gußeiserne Feldschlange, aus der ein Kopf ragt, vier Minenton-

nen am Fuß der Säule, ein Schutthaufen dahinter, eine glänzende Metallspur zwischen Säule und Wand, im Hintergrund ein eiserner Schwengel, der aus dem Boden kommt. Man mußte die dramatische Stille, alles offenbar Vergangene dieses verfallenden Ortes, man mußte seine eigene hier entstehende Reglosigkeit durchbrechen, um zu all dem rätselhaft Sichtbaren eine Beziehung herzustellen. Ein Eiserner Mann in der Lagune? Ein Kopf, der aus dem Mundloch einer Feldschlange ragt? Dennoch glich dieser ganze Schaft einem hohen, schmalen eisernen Leib, einem Christus im Elend als Passionssäule, Sinnbild in der leidenden Physiognomie des Kopfes und jener denkbar symbolischen Kreuzform der Säule. Der Mensch als transitives Bildnis in erstarrtem Erschrecken von Tod und Leben? Es gäbe – auch in früheren von Beuys ausgeführten Arbeiten – viele Analogien von Bilderscheinungen, die hier anzuführen wären. Formal stark divergierende Kreuzformen, Kreuzigungsszenen und Entsprechungen in kaum wahrnehmbarer Form treten als konstituierende Elemente in mehreren Plastiken und großen Raumskulpturen auf. «Kreuzigung» (1962/63), ein kleines Objekt aus Holzresten, verschmutzten Flaschen, Drahtenden und Zeitungspapierfetzen: ein Aufbau von Materialien geradezu armselig unheiliger, ja verkommener Reste – aber was für ein gnadenloses Medium, welches das Bewußtsein des Menschen zur Natur des Leidens macht.

Eine andere Wirklichkeit

Will denn Beuys nicht immer auf etwas hinaus, was als Werkzeug der Anschauung vom Zustand zugleich die Überwindung des Zustands zeigt? Ich denke oft, daß Beuys von den Bildern und Imaginationen, die sich einer von einer plastischen Form macht, selbst nur eines will: daß aus unseren Bildern und Imaginationen eine konkrete Erfahrung, eine andere Wirklichkeit entstehen möge.

Ein Kopf auf einem Kriegsinstrument – dies konnte nur konkreter, ja determinierender Natur sein. Sollte der Kopf

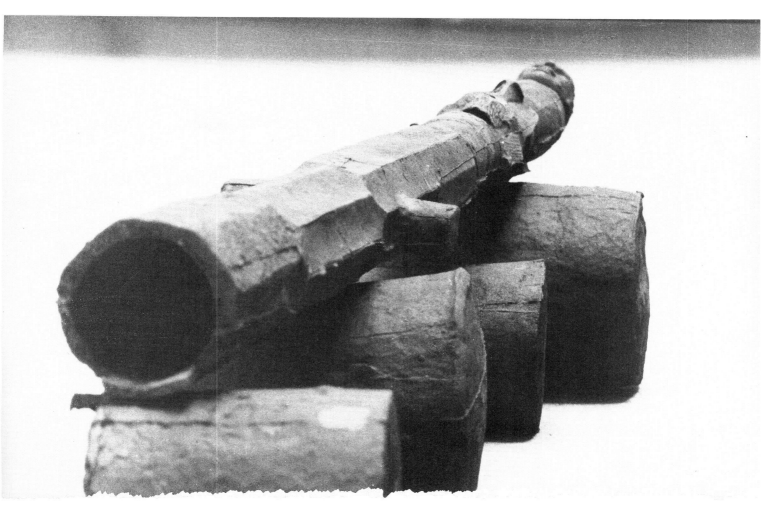
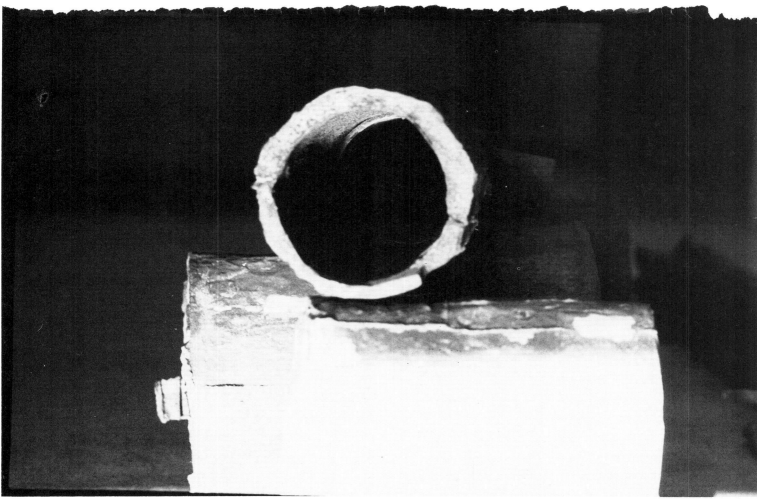

Die Straßenbahnhaltestelle ist zweimal leicht verändert ausgeführt worden. Beide Skulpturen entstanden etwa gleichzeitig. Eine der Arbeiten war 1976 im Mittelbau des deutschen Pavillons in Venedig ausgestellt, die andere, die hier in der Ausstellung zu sehen ist, war 1979 während der Beuys-Ausstellung die zentrale Skulptur im Guggenheim-Museum in New York.

hier in Verbindung mit einer Waffe des Leidens, jenen schmerzvollen Geburtsprozeß andeuten, in dem diese Waffen durch die Waffen der Kunst ersetzt werden? Auf dem Körper des harten Mars der Kopf mit den Zügen eines keltischen Merkur? Statt Vernichtung ein ebenso schmerzvoller, aber notwendiger Krieg geistiger Kämpfe? Der Kopf auf der Säule erscheint uns von Leiden und Erkenntnis gleichermaßen gekennzeichnet: das Leiden scheint unlöslich mit der Erkenntnis verbunden und genauso umgekehrt. Soll Gleiches auch hier zu Gleichem? Sind wir aufgefordert zu leiden, um heilen zu können? In diesem archaisch-idealen und zugleich plebejischen Gesicht kommt ein auf bestimmte Art zustandegekommenes Wissen sehr unmittelbar zum Ausdruck: das persönliche Gesicht, welches wie die Bilder autobiographischer Erfahrungen, wie die wirklich erlebten Leiden, die niemand gesehen hat, darüber liegt. Das Gesicht ist im Aufschrei erstarrt und kann zugleich nicht verstummen: Mahnend stehen die Eisen von Beuys hier herum, drohend einen Platz bezeichnend aus einem gewöhnlichen Alltag, der den unvollständigen, aber wiederkehrenden Bildern einer Kindheit die Bilder hinzustellt des Grauens, eines täglichen Hiroshimas und der schieren Ausweglosigkeit, des Verreckens auf die eine oder andere Weise. Wollte das Beuys, daß die geschundene Kreatur in ihrem Leiden sich selbst zeige, damit man sehe, wo man hingekommen ist: daß der Kopf und dieses eiserne Rohr auch ein Monument der Arbeit an der Zukunft seien? Ein Wegweiser sozialer Neugestaltung des Bildes vom Menschen? Das Bild vom Menschen in dieser Skulptur war auch unser eigenes Antlitz: Schuldige, die ihr eigenes Opfer geworden waren. Leben wir nicht selbst in der Gegenwart wie in einer Zeit, die schon am Ende war? Wie waren solche Fragen als Erlebnis dieser Arbeit möglich? Warum erinnert sich jemand an ein Kindheitserlebnis, und die Arbeit der Erinnerung, das Erinnerungshafte nimmt Spuren an, die bis in die Zukunft weisen?

Ein neues Bild

Im Winter 1979 wird die andere Straßenbahnhaltestelle, die, die wir hier auch sehen, auf dem Steinboden der großen Eingangshalle des Guggenheim-Museums abgelegt. Hier ist die Schiene keine schmale, glänzende Spur in der Oberfläche, sondern ein mächtiges Weichenstück, ein Material, das in der Erde war und an der Erde festhält. Neben der Schiene liegen die Tonnen, auf den Tonnen, parallel zur Schiene, die Säule. Auf der anderen Seite der Schiene Bohrgestänge, Bohrkurbel und Verbindungsteile. Die Erinnerung an Venedig weicht einer ganz anderen Vorstellung. Aus der zentral aufragenden Stelle in einem Raum, die alle Blicke und Gedanken auf sich zog und den Raum in Kathedrale und Landschaft wandelte, war hier und jetzt ein Bild der stummen, auf der Erde liegenden, aber auch schon die Erde verkörpernden Kreatur geworden. Die Säule über den Tonnen erscheint uns wie ein gestürzter Leib: ein aufgebahrter Körper auf einem Vehikel: ein antiker Wagen, der eine ebenso alte traumhafte Weltempfängnis verkörpert.

So wie die Straßenbahnhaltestille hier liegt, ist sie eine andere Art Eiserner Mann geworden: in Venedig die Rekonstruktion eines wesenhaften, vor langer Zeit in großer Entfernung sich ereignenden Kindheitserlebnisses, von dessen Folgen in der Erfahrung und Empfindung des Raumes etwas spürbar wurde. Aber jetzt hier ein Bild, dessen einzige Analogie zu diesem Eisernen Mann eine andere große Entfernung beschreibt, die größer ist und länger währt als die zur Kindheit, die in Wirklichkeit niemals einzuholen ist und dennoch auch alles vorwegnimmt: die entsetzliche Entfernung, die zwischen allem Hoffen und der zerbrechenden Hoffnung liegt, die namenlose Entfernung, die zwischen unserem Tun und seiner Vergeblichkeit liegt.

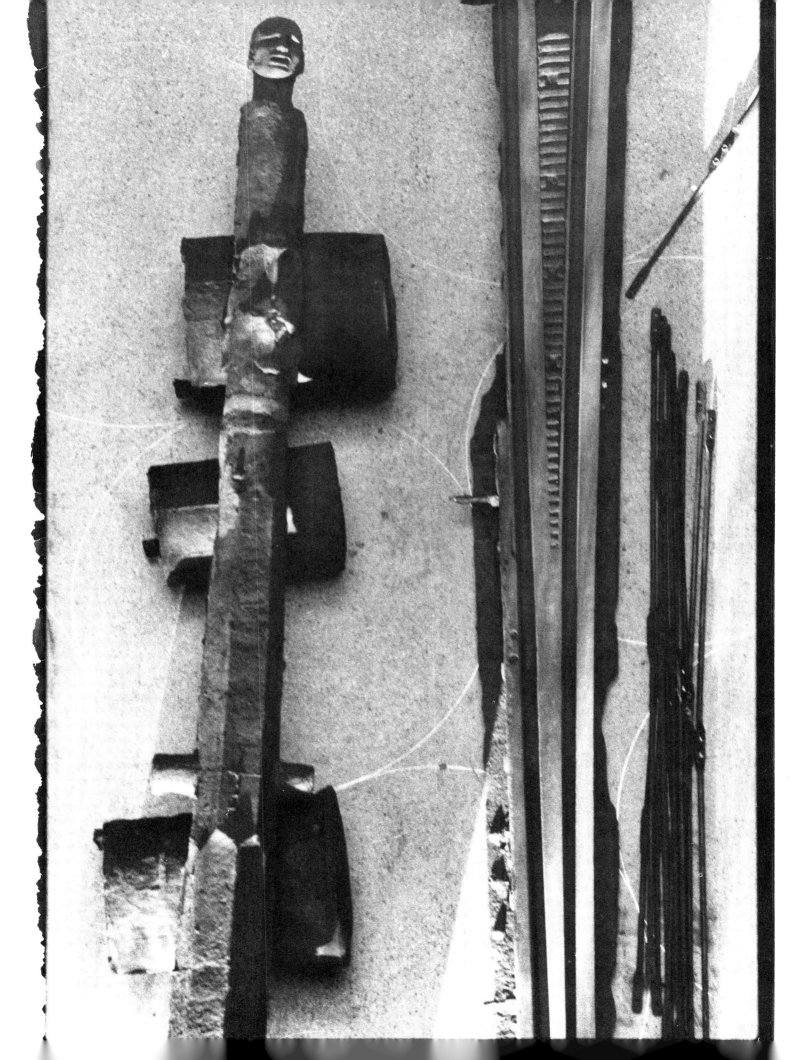

JOSEPH BEUYS HAT EINE SKULPTUR GEMACHT, DIE NICHT KALT WIRD

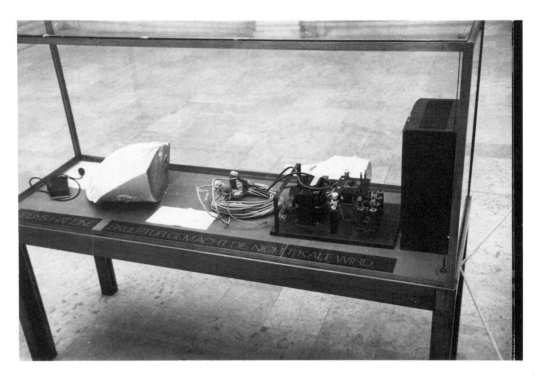

Vitrine mit allen elektronischen Geräten in der Ausstellung «Skulptur» Münster, 1977

Für die Ausstellung «Skulptur» 1977 in Münster hatte sich Beuys zur Realisierung eines Projekts entschieden, das zwar unmittelbar mit Münster zu tun hatte (oder jeder anderen beliebigen Stadt), das aber auch nur das Gegenteil allgemeiner Vorstellung von zeitgenössischer Plastik bedeuten konnte. Keine Skulptur im Freien, keine Skulptur im Museum, stattdessen die Nachbildung einer absurden, sinnlosen Betondreckecke – die Rampe über einer Fußgängerunterführung mitten in Münster.

«Unschlitt/Tallow» ist vielleicht die radikalste und kompromißloseste Skulptur von Beuys bis heute. Ein großer didaktischer Finger, der auf eine soziale Wunde zeigt, die zugleich auch gnadenloses Gleichnis der unmenschlichen Betonsilos ist, deren Schluchten ganze Stadtteile zu menschenfeindlichen Ghettos machen. Das tatsächliche Nachformen dieses elenden Beispiels von «Architektur», das symbolische Zuschütten der genauen Form dieses absurden Betonlochs in einer anderen gigantischen Form ist als Metapher des Heilens zu sehen. Hier Ausdruck der Technologie der Verschwendung und Zerstörung, auf die die Skulptur wie ein warnendes Mahnmal weist.

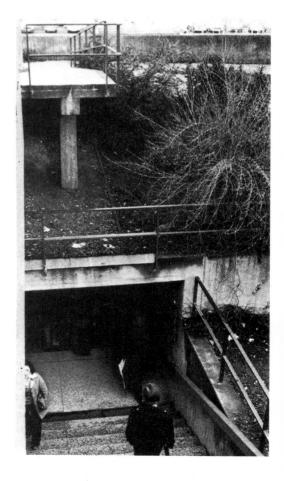

Architektur als
Betondreckecke

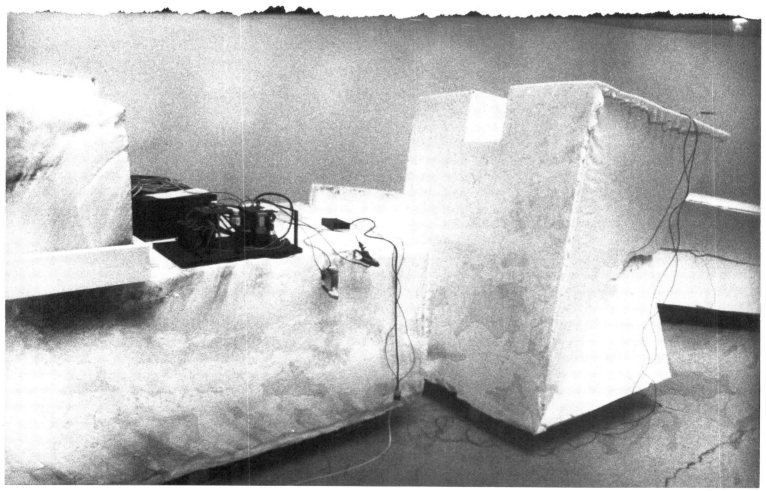

Unschlitt/Tallow. Joseph Beuys und
Heiner Bastian während der Herstellung
der Skulptur in Münster 1977

Die Arbeit «Unschlitt/Tallow» wurde im Sommer 1977 in der Werkhalle einer grossen Formerei in Rauxel bei Münster begonnen. Die Herstellung der Skulptur dauerte Monate. Von Anfang an waren technische Probleme zu lösen: die statische Ausrichtung einer Form, die mehr als 20 Tonnen Material (Stearin, Paraffin, Fett) in flüssigem Zustand aufzunehmen hatte; Abbruch eines ersten Versuchs und Erneuerung der Form, die den Kräfteeinwirkungen des Drucks standhielt. Im 24-Stunden-Rhythmus wurde Wachs geschmolzen, auftretende Lecks vereist und abgeschottet. Während sich die Form langsam füllte und Beuys in diesem Sommer zwischen Kassel (documenta) und Münster hin- und herfuhr, überlegten wir, wie lange die Skulptur abkühlen werde, bis sie ausgeschalt werden könnte. Als die Ausstellung im Landesmuseum eröffnet wurde, wies einzig ein Schild auf die Arbeit von Beuys hin: «Joseph Beuys hat eine Skulptur gemacht, die nicht kalt wird.»

Die Berechnungen zur Abkühlung trogen: die Skulptur isolierte sich von außen nach innen, sie wurde außen fest und blieb in ihrem Innern flüssig. Je fester sie außen wurde, umso langsamer verlief nun der Wärmeaustauschprozeß im Innern. Ein besonderes Digitalthermometer im Leib der Skulptur zeigte nach Wochen noch immer Temperaturen an, die um den Schmelzpunkt des Materials lagen. Monate später, die Ausstellung war längst zu Ende, wurde die Plastik kalt. Sie konnte ausgeschalt und mit einem «elektrisch» heißen Draht in 6 unterschiedlich große Segmente zerschnitten werden.

Die Skulptur, die endlich kalt geworden war, ähnelte im Herbst einer Landschaft aus Eisblöcken. 1979 wurden die mächtigen Blöcke nach New York verschifft und waren während der Beuys-Ausstellung im Guggenheim-Museum zu sehen.

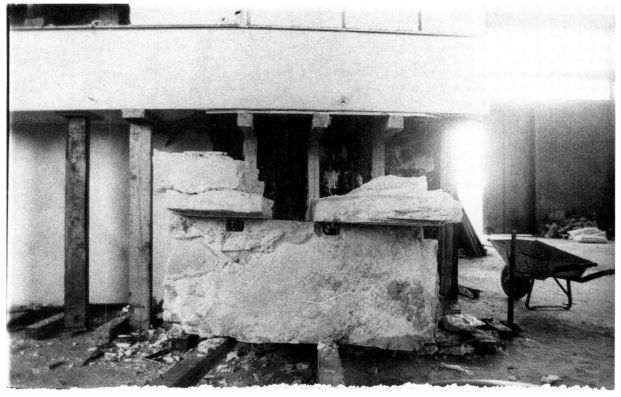

Während der Arbeit für die Plastik «Unschlitt» entstand eine andere Skulptur: «Erinnerung an meine Jugend im Gebirge»

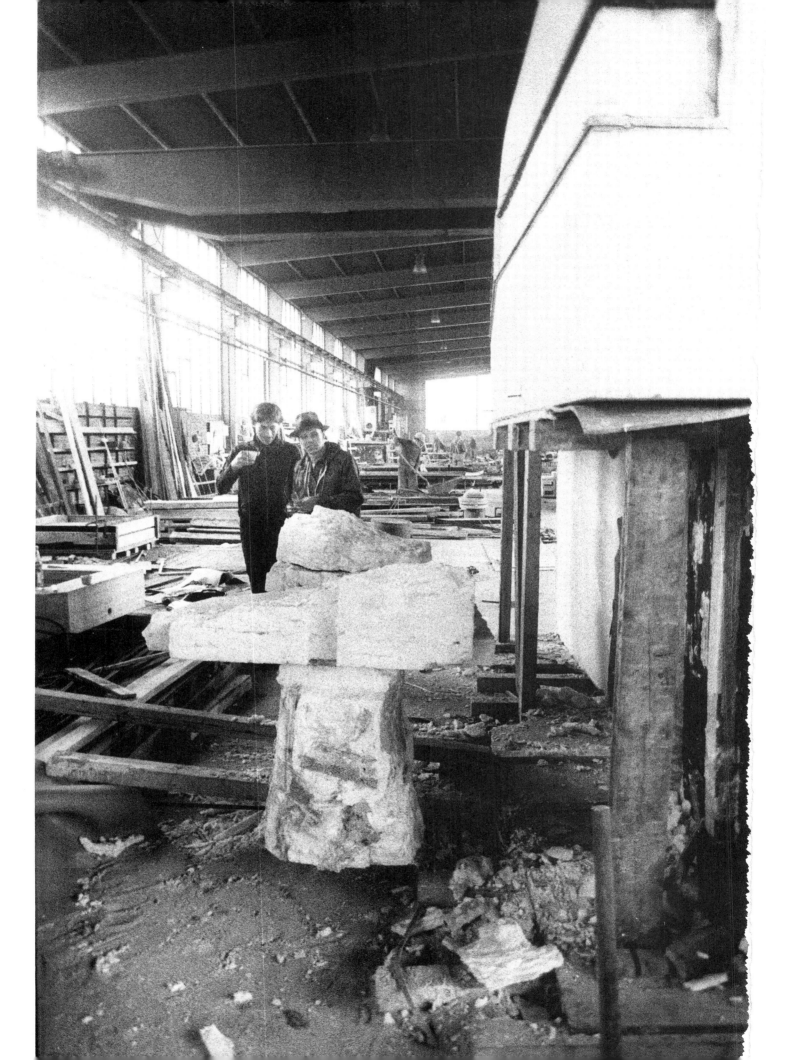

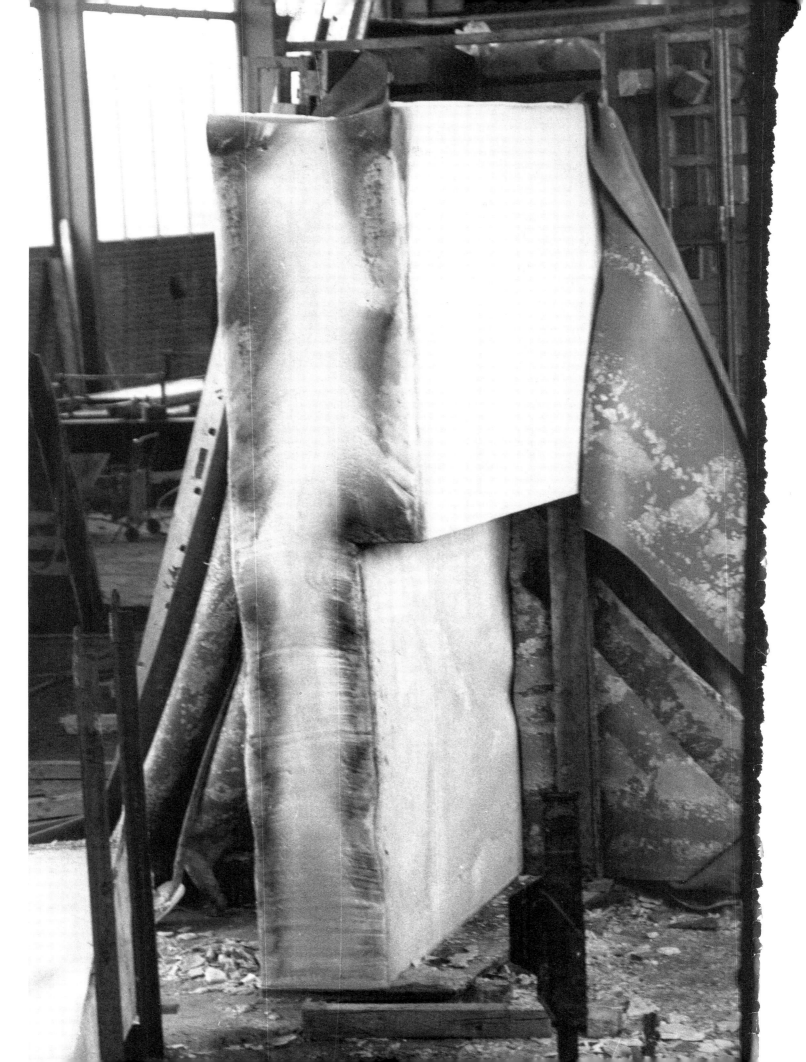

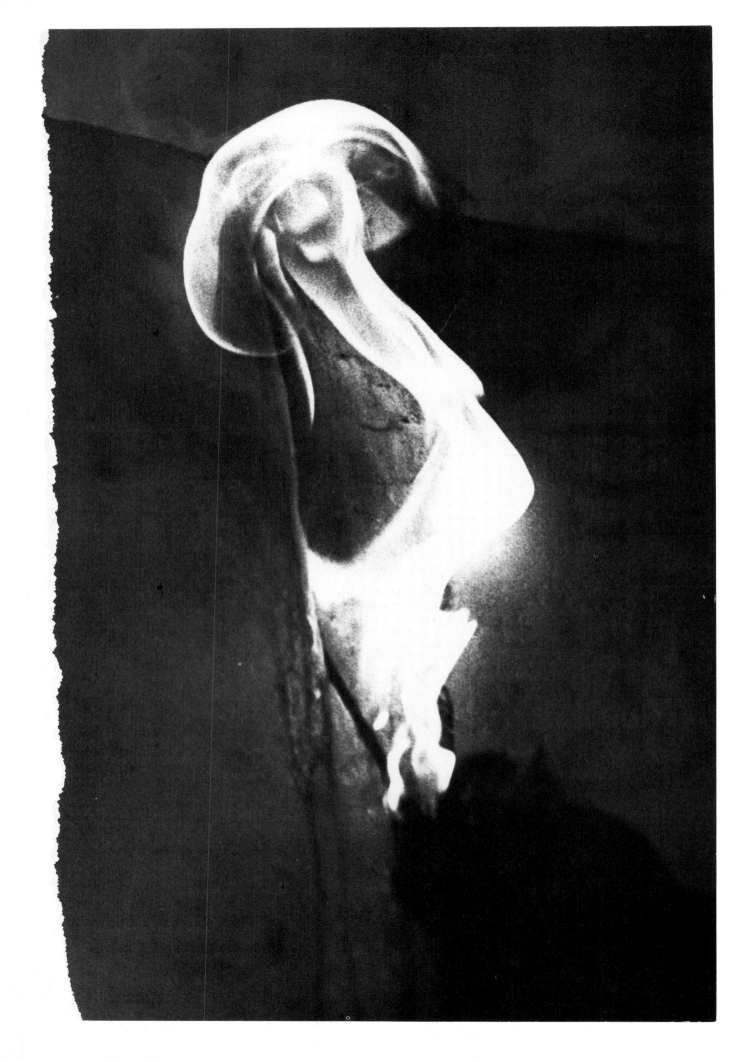

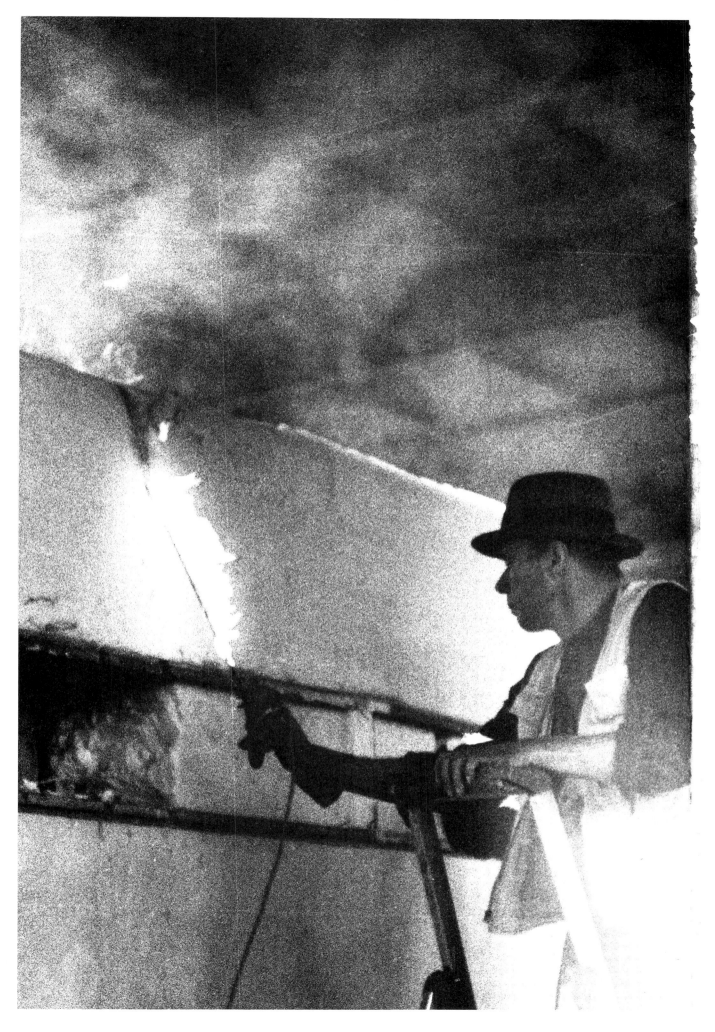

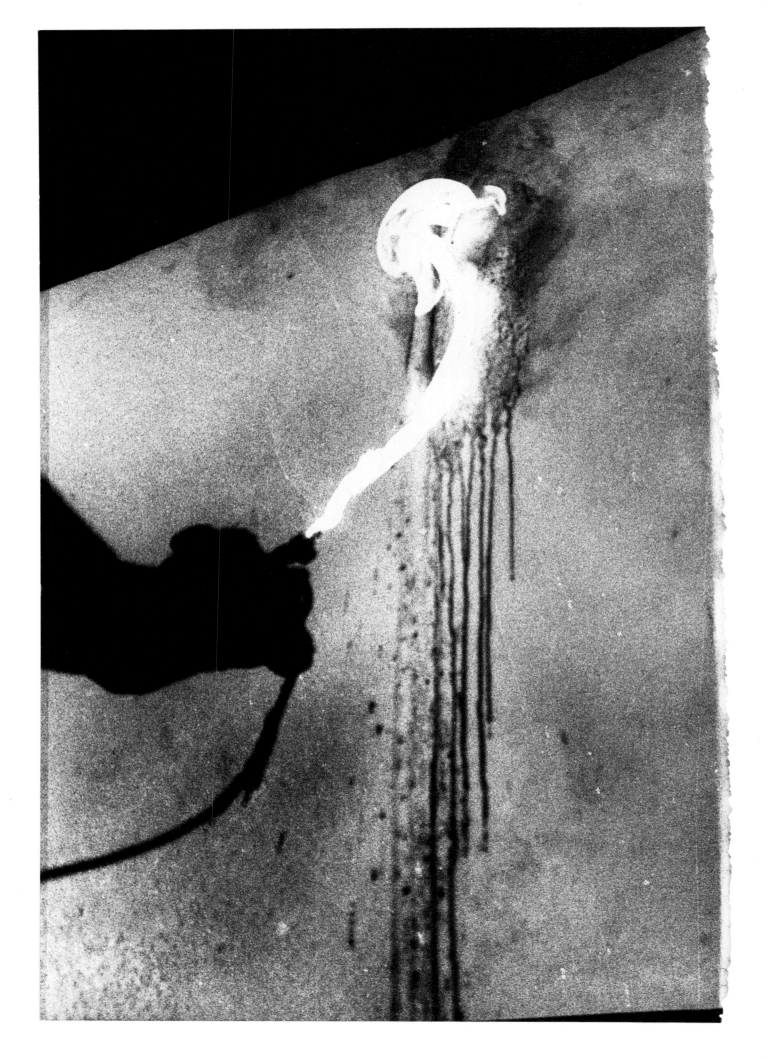

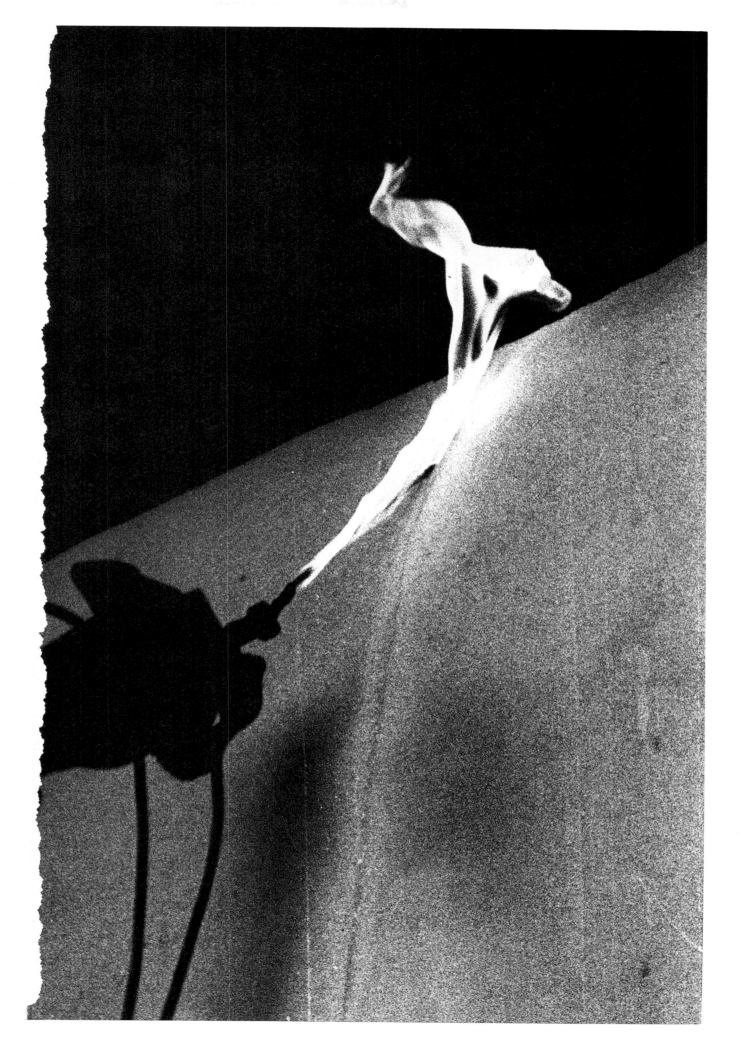

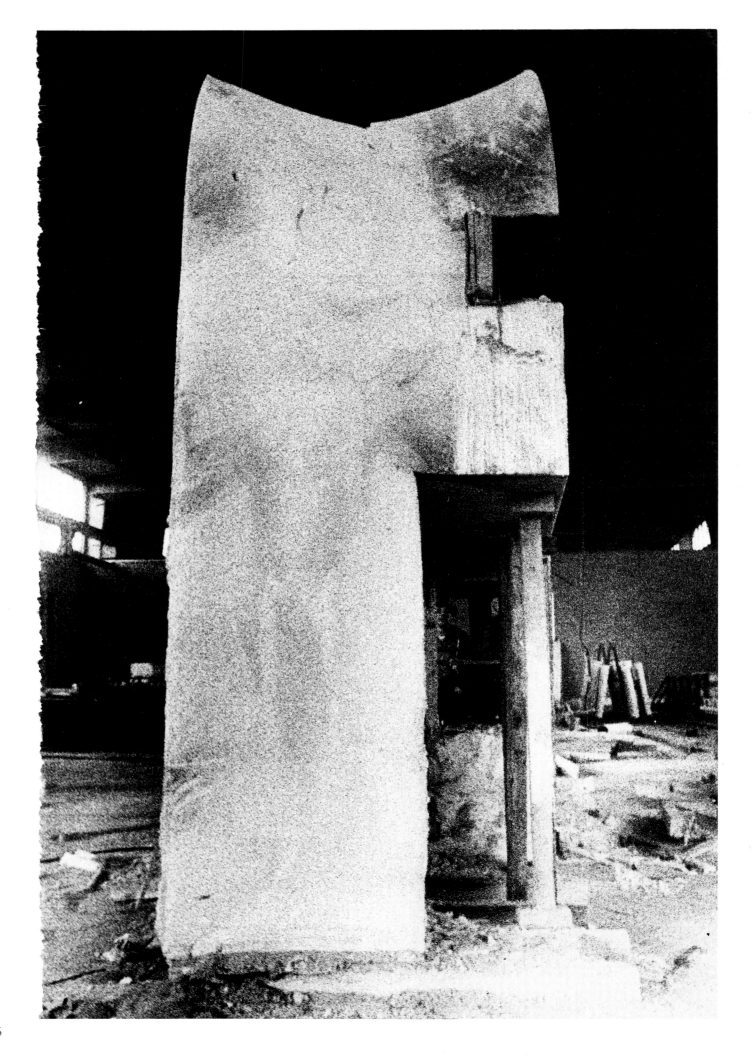

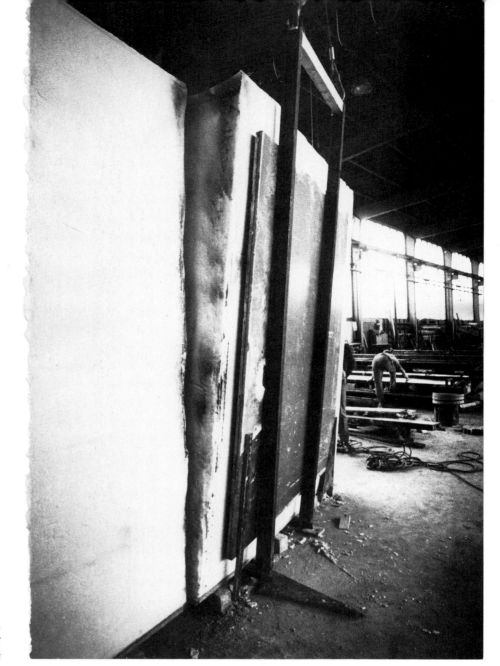

Die schweren Traversen
zum Umlegen der
einzelnen Segmente

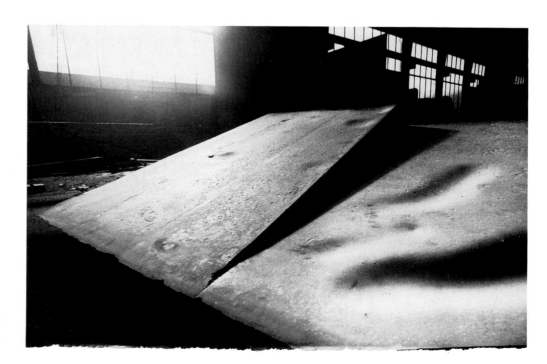

Das erste Segment,
die flach auf dem Boden gelegte
Spitze des zerschnittenen Keils

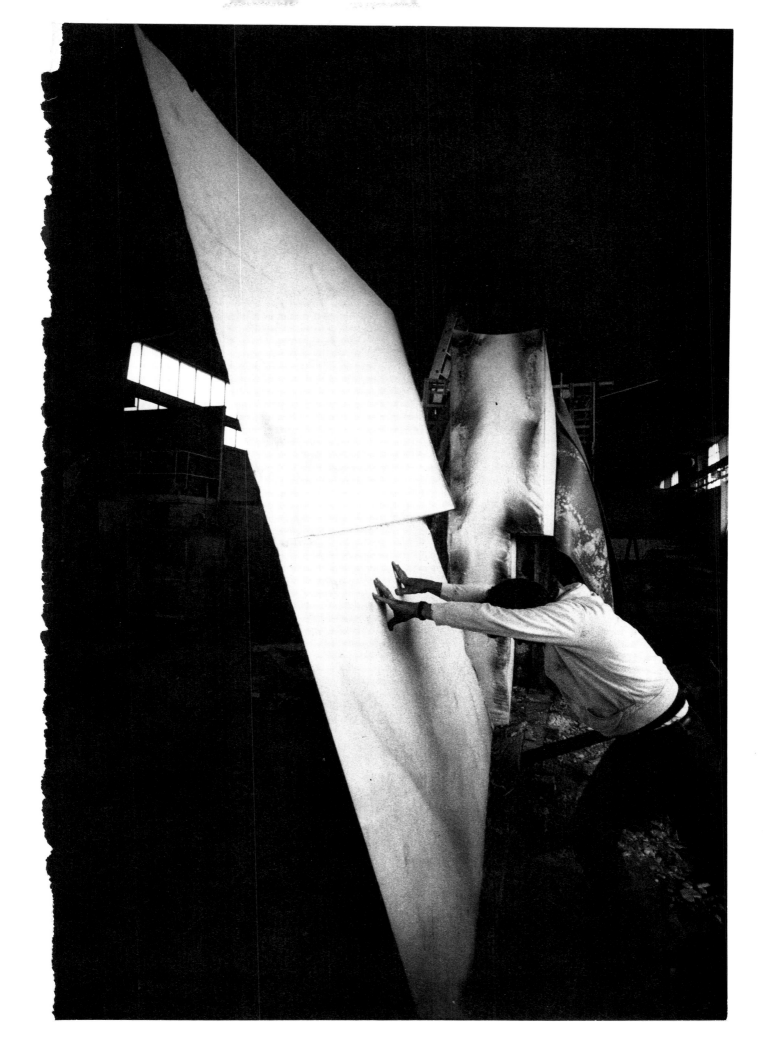

48 Tafel 1973

Unter den Hunderten von kleinen Objekten, die in den offenen Fächern des Environments «Hirschjagd» (1961) übereinanderliegen, befindet sich auch eine kleine Schultafel mit einer Skizze. Seit 1963 in der Aktion «Festum Fluxorum Fluxus» in Düsseldorf hat Beuys Schultafeln als Demonstrationsobjekt, als Zeichenblatt (1965 in der Aktion «24 Stunden… in uns… unter uns… landunter», 1966 in «Eurasia») immer wieder verwendet. Seit 1970 werden die Tafeln selbst

zu Objekten, die in Diskussionen und Vorlesungen ent-
stehen – Anschauungsmaterial aus Informationen, Zeich-
nungen, Partituren, theoretischen Modellen. Die Tafel
«creativity = national income» (Kat. 48) entstand während
einer 12-Stunden-Vorlesung in Edinburgh 1973. Die Tafel
(Kat. 49) ist eine der vielen Tafeln, die während der 100 Tage
dauernden Veranstaltung der FIU auf der «documenta» in
Kassel 1977 entstanden.

49 Tafel 1977

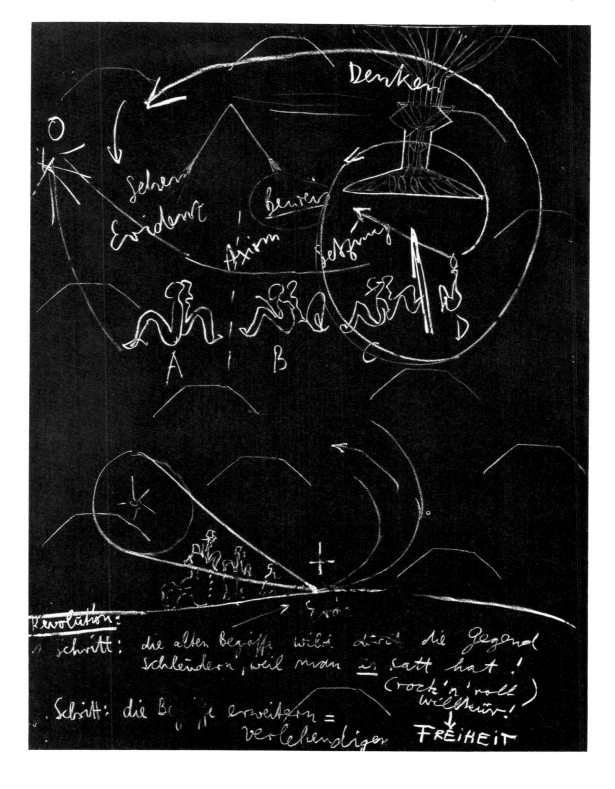

Beide Tafeln (Kat. 50, 51) entstanden 1980 während der Edinburgher Festspiele. Aus einer vorgesehenen Vorlesung mit Dialogen und Diskussionen der «Free International University» (FIU) entstand eine Protestaktion gegen Methoden der schottischen Gefängnisinstitutionen, wie sie am Beispiel des Gefangenen Jimmy Boyle praktiziert wurden. (Boyle galt als Musterhäftling eines Rehabilitationszentrums im Barlinnie-Gefängnis von Glasgow, das er selbst zur besseren Resozialisierung mit aufgebaut hatte.) Boyle sollte nach langjähriger Haftverbüßung kurz vor seiner Entlassung in das alte Gefängnissystem zurückverlegt werden. Hungerstreik, Unterschriftensammlungen und Petitionen bestimmten den Aufenthalt in Edinburgh. Beuys, Bastian und Robert McDowell strengten noch in Edinburgh einen Prozeß gegen den Innenminister an.

RAUSCHENBERG

Apollos Strandgut, das Strandgut des Proteus

Das Orakel einer verrosteten Blechdose ist ihre Schönheit. Kein
Etikett, kein Inhalt, ein aufgerissener Deckel, die Spuren von Gewalt,
stille unsichtbare Wiederholungen, die uns zuflüstern: man wird
mich nicht retten, denn ich habe meine Bedeutung verloren. In den
großen Metropolen gibt es eine Peripherie von Leben, deren Sinn
einzig von Tag zu Tag neu entsteht. Es ist der Sinn, der jede und
keine Bedeutung hat, der Sinn, in dem wechselnde Gewohnheiten,
Nachrichten, Glanz, Geschwindigkeit und Abfall einander eins sind.
Im ganzen Wesen von Robert Rauschenberg muß das Verlorene, das
scheinbar Zerstörte und Bedrohte auf eine Entsprechung treffen,
deren Sinn es ist, das Unwiederbringliche zu retten, seine Wahrheit
zu beweisen.

Wer in den Metropolen umhergeht, geht nicht vom Dunklen ins
Helle ohne die Schatten des Dunklen. Denn es färbt sich untereinan-
der, mit der Eile des Überlebenden, das Brauchbare und das Erle-
digte, das Geschundene und das Erstickte. Das Orakel der Metro-
polen ist wie ein Schleier des Verschleißes unsichtbarer Wieder-
holungen ihrer Bewohner. Was es ihnen zuflüstert, ist immer das-
selbe. Was es anspült, ist das, was es nicht haben will, seine Chimä-
ren. Aber sie sind die Gegenstände einer Idee, ihre deskriptive
Qualität verlangt, daß wir sie neu beschreiben, neu entdecken, sie
haben eine Ähnlichkeit, mit den Gegenständen unserer Kindheit,
die uns faszinierten ohne Reflexion, die «da» waren, die als Sehnsucht
wieder nur Imagination der Beschreibung sein kann. Denn faszi-
nieren uns Rauschenbergs Gegenstände nicht, weil sie aus dem
Schmutz unserer Städte, aus den Bildern unserer Kommunikation
die Koinzidenz von Schönheit und Imagination unserer Gegenwart
erlauben, weil sie auf selbstverständliche Weise Beschreibung und
Sehnsucht wagen? Das Leben und die Kunst sind zwei verschiedene
Begierden. Das eine ist die ganze Fragmentation, die Agitation, die
Inszenierung; aber die Kunst: bedeutet, das Versprechen einlösen
zu wollen, den Tausch vollziehen, oder wie in den Bildern von
Robert Rauschenberg «leben».

Als Rauschenberg 1951, er ist 26 Jahre alt, in New York eine Serie
von unterschiedlich großen monochromen weißen Bildern aus
mehreren Teilen herstellt, bemerkt er dazu unter anderem: «... meine
weißen Leinwände (ein Weiß eines Gottes), sie handeln von der
Spannung, der Erregung und dem Körper einer organischen Stille,
von der Einschränkung, der Freiheit der Abwesenheit, der deut-
lichen Fülle des Nichts, sie sind der Punkt am Anfang und am Ende
des Kreises. Sie sind eine natürliche Antwort auf die gegenwärtige
Bedrückung der Ungläubigkeit, sie sind ein Anstifter umfassender
Lebensbejahung. Es ist vollkommen belanglos, daß ich sie mache.

Das *Heute* ist ihr Schöpfer.» Was die Bilder darstellen ist jener Augenblick, in dem wir aus der Meditation, dem Versunkensein, aus der Masse heterokliter Erfahrungen in eine Ordnung eintreten wie in ein anderes Licht, wo die Überfülle sich reduziert auf ein paar Schatten, eine Bewegung, die wir selbst auslösen, auf die Stille. Rauschenbergs Bilder sind begrenzte Felder der Reagenz und das Ausmaß einer Umgebung als deren Darsteller wir selbst in diesen Feldern auftreten.

Die weiß angestrichenen Flächen, deren Farbe ein reines Dispersionsweiß für Wände ist, waren von Anfang an dazu bestimmt, nach Beliebigkeit und Ermessen rein weiß übermalt zu werden. Diese Bilder sind keine Idee der Transzendenz! In der Ablehnung ihrer besonderen Urheberschaft weist Rauschenberg auf die Umgebung, sie ist es, deren Emanationen wir in diese Flächen tragen. Die Stadt, das Licht, die physischen Dinge, die in den Bildern nicht vorkommen, die Beliebigkeit von Projektionen haben diese Bilder in Wirklichkeit gemalt. Jahre später wird sich von neuem die ungeheure programmatische Konzentration zeigen, die diese Bilder verkörpern. Rauschenbergs weiße Bilder sind Beispiele einer Entwicklung, die sowohl das Ende jener Malerei vorbereiten, die das Bild im Moment seiner Entstehung als Objekt in einem Studio ohne Außenwelt auffaßt, als auch Schluß macht mit jenem Evangelium, welches das innere Selbst, die autobiographische Geste zum idealen Material des einsamen Bildes erkoren hatte. Denn aus jenem Evangelium war Anfang der fünfziger Jahre die Orthodoxie der gestischen Malerei geworden. Deutlicher waren nun plötzlich auch deren eigene Traditionen hervorgetreten, lauter trafen sie auf die Offenheit und Unmittelbarkeit veränderter Kommunikation und Urbanität.

Zwei Dinge vor allem hatte Robert Rauschenberg 1948/49 von einem seiner Lehrer, Joseph Albers, am Black Mountain College gelernt: den Sinn für Disziplin, der sich weniger auf das Malen, als auf die gesamte «visuelle Welt» bezog und jene Ansicht, daß keine einzelne Farbe oder kein einzelnes Farbfeld besser sei als jedes andere. Waren die weißen Bilder Objekte, auf die die Umgebung einwirkte, so waren es natürlich auch Objekte, die ihre Eigenfarbe als Farbe eines gemalten Bildes «lehrten», ohne ihre Identität zu verlieren. Die einzige Dialektik, die Rauschenberg je eingegangen ist, war die Gewißheit, daß jedes Ding seine Identität hatte, die einem anderen Ding nicht überlegen sein konnte, daß keine Farbe dazu taugte, eine andere zu erhöhen, es sei denn, man hätte eine von beiden untergeordnet.

Von ähnlichen Gedanken gingen Rauschenbergs Freunde, der Komponist John Cage und der Tänzer Merce Cunningham, aus. Cunningham schrieb unter anderem: «zwischen der Musik und dem

Tanz gibt es eine Zone der Stille, die es erlauben muß, daß beide unabhängig voneinander agieren.» Und Cage sagte: «es wird einen Rhythmus geben, der nicht der von Pferdehufen ist oder anderen regelmäßigen Schlägen, sondern der uns in seiner Vielfältigkeit wie simultane Ereignisse aus Zeit und Raum vorkommen wird.» Sie alle lehnten die geschlossene Kausalität, die systematische Komposition, den subtilen Traum des gemalten homogenen Bildes ab.

Nach den weißen Bildern stellt Rauschenberg 1951/52 eine ganze Serie von schwarzen Bildern her. Die ursprünglich glänzend schwarze Oberfläche übermalt er mit matter Farbe und drückt in den feuchten Grund Zeitungspapierfragmente ein, die er unterschiedlich eben in die Oberfläche einbezieht. Einige dieser Bilder übermalt er dann erneut vollständig, in anderen (siehe das schwarze Bild dieser Sammlung) beläßt er den Elementen der Collage einen Teil ihrer Offenheit, indem er sie nur flüchtig mit dem Schwarz und seinen abgeschwächten Schattierungen berührt. Schon in diesen Bildern – von denen Rauschenberg sagte, «man konnte in ihnen sehr viel sehen, obwohl sie nicht viel zeigten» – werden Material und Farbe einander ähnlich, von Rauschenberg gleichwertig behandelt. In den folgenden roten Bildern 1953–55 wird dieses Prinzip der Gleichwertigkeit aller Dinge als Arbeit mit verschiedensten Materialien unterschiedlichster Herkunft auf einer Fläche zur Demonstration von Bildern, in denen man ständig den Blick für gleich wichtige, vielfältige Ereignisse ändern muß. Von nun an ist alles, was sich ereignet, jedes physische Objekt und jede Farbmarkierung das einzige Subjekt des Bildes.

In einer Zeit des totalen Umbruchs, der elektronischen Unterhaltung, der Kommunikation ephemerer Inhalte, des grenzenlosen Konsums, dem Ende der sublimen «entweder oder» Innovationen unserer Kultur, wollten Rauschenberg und andere das «ja und nein», die Polaritäten gleichzeitig. Alles andere erschien ihnen unglaubwürdig. Statt die Welt aus ihren Bildern fernzuhalten, wollten sie soviel wie möglich davon einbeziehen. Der Künstler sollte arbeiten mit dem, was er vorfand. Der Geist, der hier zum Ausdruck kommt, ist der Geist, den wir bei Whitman, bei Melville als jenen pragmatischen Pioniergeist des «new frontier» schlechthin, dem geistigen Überschreiten von Grenzen finden. «Ein Paar Socken», schrieb Rauschenberg, «sind nicht weniger brauchbar zur Herstellung eines Bildes als Holz, Nägel, Terpentin, Öl und Stoff.» Spiegelte sich in den roten Bildern ein Inventar von überwiegend roten Materialien im Prisma roter Farben, zeigte sich, daß die Farbe von der Stofflichkeit infiziert sein konnte und umgekehrt, so eröffnete sich damit für Rauschenberg die Möglichkeit, in einem Bild über alle Grenzen hinauszugehen, die wir als Bedeutung und Ebene, als Ikonographie und Semantik den Bildern gegeben hatten.

«Ein Kunstwerk kann unterschiedlich lange, in jedem Material, überall, auf dem Mond genauso wie auf einer Bühne, in jeder Richtung, vom Museum bis zur Mülltonne existieren», sagt Rauschenberg. «Warum sollte man sich nicht vorstellen können, daß die ganze Welt ein Bild ist?» In New Yorks Straßen liest er zusammen, was er als poetischen Irrgarten, als wundersames Kaleidoskop aus Leben und Kunst in seinen Bildern montiert. Er ändert die gefundenen Objekte nicht, denn er liebt den Zustand, der ihnen die Würde eines nicht verbrauchten Dings, der ihnen eine menschliche Qualität gibt. Er fürchtet sich, sie zu verändern, denn er will ihnen nicht den Ausdruck seiner Persönlichkeit aufbürden, aber was er mit ihnen macht, ist eine Art Wiedererkennen ihrer Brauchbarkeit; er verleiht ihnen den Glanz eines neuen Abenteuers.

In Rauschenbergs Bildern wird das verlorengegangene Mirakel der Erzählung wieder lebendig. «Es war mir klar, daß man die Details nicht auf einen Blick erfassen sollte, sondern daß die Augen von einem Detail zum nächsten übergehen sollten ohne daß man den Eindruck eines geschlossenen bildlichen Zusammenhangs spürte.» Während der Betrachter eine Fülle heterogener Eindrücke wahrnimmt, Verbindungen herstellt und in der Ambivalenz einzelner Teile immer neue Erkenntnisse und neue Möglichkeiten der Deutung gewinnt, erreicht Rauschenberg durch die permanent unvertraute, ja oft paradoxe Anordnung von Gegenstand zu Gegenstand, daß der Blick von dem Bild auch nach draußen führt. Mitten in allen Erzählungen wird der Betrachter durch das Leben unterbrochen. Etwas, was diesem Leben entnommen, weist auf dieses Leben zurück. Es gibt kein Bild von Rauschenberg, in dem nicht signalhaft ein Element den natürlichen Fluß der Gedanken abrupt unterbricht und die Unmittelbarkeit von Leben erweckt. Aber dies ist ja auch sein erklärtes Ziel. In der scheinbaren Unvereinbarkeit von Dingen, ihrer zufälligen Anordnung, der Einbeziehung realer Dinge liegt der Schlüssel seiner Idee, Kunst und Leben miteinander zu vereinen. Ohne Zweifel hat dies vor ihm niemand mit diesem Anspruch versucht. Mit soviel Risiko hat Rauschenberg Traditionen verletzt und die Idee des Bildes vollkommen auf den Kopf gestellt, ohne bewußt provozieren oder verletzen zu wollen, «daß jeder Künstler, der nach 1960 die Grenzen des Bildes und der Skulptur herausforderte und daran glaubt, daß das ganze Leben für die Kunst offen sei, Rauschenberg zu danken hat.» (Robert Hughes, «The Shock of the New», New York 1981)

Waren die großartigen Bilder von 1954 und 55, die Bilder «Charlene», «Rebus», «Minuatiae» oder «Pink Door» (in dieser Sammlung) Arbeiten, deren Material die Morphologie autobiographischer Ströme widerspiegelten, so wird mit «Bed», jenem Bild, das in Format und Größe, in seiner Bearbeitung einem wirklichen Bett ähnlich ist

(Kopfkissen und Bettbezug mit Farbspuren), das Imaginarium Bild, auch das moralische Imaginarium verlassen und das leidenschaftlich gewünschte Außen des Lebens als ganze Freiheit beansprucht. «Bed», das 1958, als es zum ersten Mal ausgestellt wurde, heftige Auseinandersetzungen und Skandale verursachte, lehrt uns, daß die Kraft der Farbe auf jedem Gegenstand des Lebens als Kunst überleben kann, es lehrt uns, daß ein Bett als wirklicher Gegenstand des Lebens Kunst sein kann. «Man könnte», schrieb John Russel in seinem Buch «The Meaning of Modern Art» zu Rauschenbergs Bild «Charlene», «wochenlang mit diesem Bild zusammensein und dennoch immer wieder neue Ausgangssituationen vorfinden, neue Eindrücke der Erinnerung, neue Kombinationen der Sicht, des Gefühls, des Geruchs haben, so stark und dicht ist der Niederschlag von Allusion und Assoziation. ‹Charlene› ist ein Bild, in dem man lebt, keines das man ansieht.»

Ob Rauschenberg eine ausgestopfte Ziege in einen Autoreifen stellt und ihr als Weide eine große Collage bereitet wie in «Monogram» (1955–59), ob er Hühner, Radios, merkwürdige Vehikel, Photographien, Comic strips, Fahrräder, Straßenschilder, Autokennzeichen, unendlich viele Reproduktionen, Möbelstücke und Strandgut benutzt oder wie in den späteren Arbeiten jene Fundstücke, die an sich schon die Signifikanz öffentlicher Bedeutung haben (TV-Bilder, Raketen, Mondfähren, Politiker, Bilder zerstörter Umwelt, Warnungen), immer entsteht einem Schönheit, deren Kraft nicht die unerreichbare einmalige Singularität ist, sondern deren Wiederholung, in der Erfindung verwirrender Aktivitäten. Die Schönheit wandert von Unterschied zu Unterschied, und ihr Orakel ist das Flüstern, von dem wir gesprochen haben, es ist das Orakel, das Rauschenberg einlöst: denn ich kann dich retten, weil ich dir eine neue Bedeutung geben kann. Denn wäre er am liebsten nicht selbst nur in seinen Bildern eines jener Fundstücke, mit denen er umgeht? Zu Calvin Tomkins sagte er, «ich würde mir gerne vorstellen, daß der Künstler einfach nur so eine Art anderes Material im Bild sein könnte, das mit allen anderen Materialien zusammenwirkt».

Rauschenbergs Triumph ist der vorsichtige Umgang mit allem, was er aufhebt, weil er in seiner Behandlung der Dinge den Weg der Initiation geht, rettet er diese Dinge in der Wiederherstellung eines für sie verlorenen Sinns. Dieser Sinn ist keine Utopie, denn er ist kein Monolog, er ist die ganze Schönheit, wenn er die Wahrheit begehrt. Die Bilder Rauschenbergs berühren unsere Wahrheit in ihrer ganzen Ungeheuerlichkeit, in ihrem ganzen Traum.

«Black Painting» (Schwarzes Bild) gehört
zu einer kleinen Gruppe von unterschied-
lich großen Bildern, die Ende 1951, Anfang
52 in New York City entstanden. Alle
Leinwände waren zunächst mit einer glän-
zenden, dünnen schwarzen Farbe präpa-
riert. In den noch feuchten Malgrund
drückte Rauschenberg verschieden große
glatte oder vollkommen zerknitterte
Fragmente aus Zeitungspapier. «Noch vor
den nächsten Pinselstrichen entstand eine
graue Karte aus Wörtern», erinnert sich
Rauschenberg. Einige dieser Bilder wurden
anschließend vollständig übermalt. In
diesen Bildern bildet die Farbe eine Haut,
die alle Bewegungen der Collageelemente
umschließt und die Oberfläche in ein
schwarzes Relief verwandelt. In anderen
Bildern, wie im Bild dieser Sammlung,
beläßt Rauschenberg den Elementen der
Collage einen Teil ihrer Offenheit, indem
er sie nur vage mit abgeschwächten Schat-
tierungen des Schwarz berührt und ihre
eigentliche Verfärbung aus dem Malgrund
transparent durchscheinen kann. Schon
in den Schwarzen Bildern etabliert Rau-
schenberg jene Arbeitsweise der gleich-
wertigen Behandlung von Farbe und Mate-
rial, die er als «einziges Subjekt» ansieht.

Die Kritik bedachte diese Arbeiten, als
sie ausgestellt wurden, mit Bezeichnungen
wie «alt, verbrannt, geteert». Rauschenberg
dagegen meinte, «man konnte in ihnen sehr
viel sehen, obwohl sie nicht viel zeigten».
Das Bild dieser Sammlung wurde nicht
auf einen Keilrahmen gespannt, sondern
flach auf einen schwarz gefärbten Holz-
rahmen aufgelegt und angeheftet.

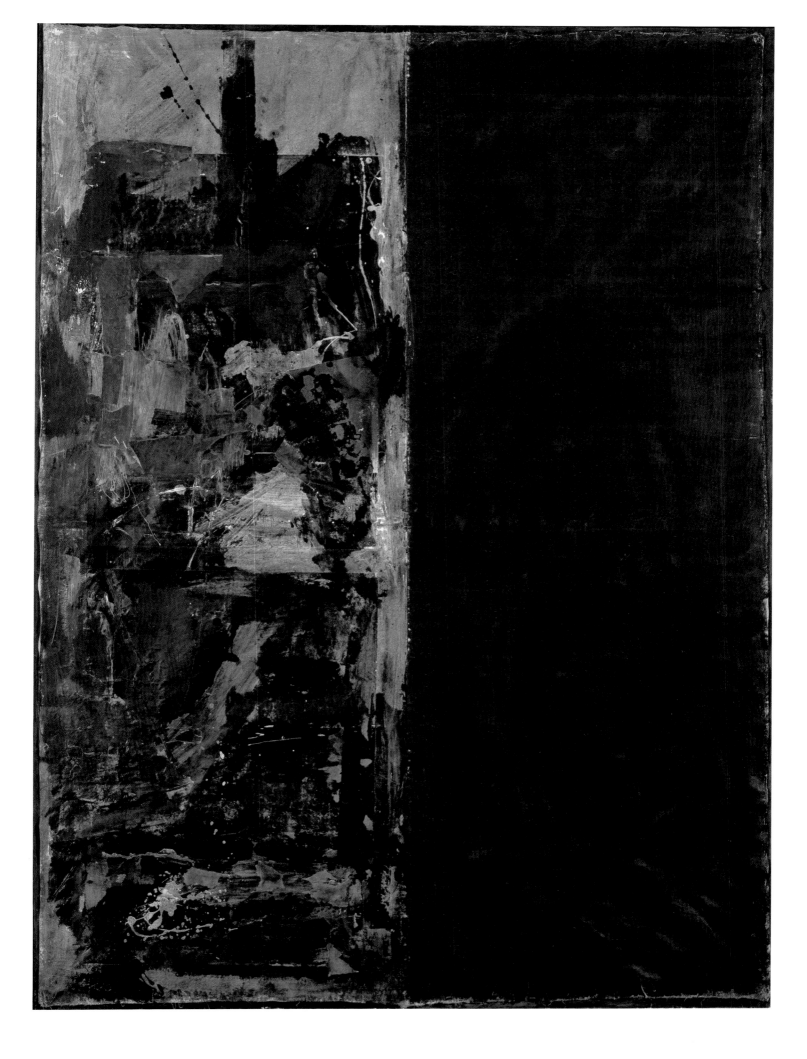

«Pink Door» (Rosa Tür) ist eines jener grandiosen «Roten» Bilder, die im Winter 1954–55 erstmals in der Egan Gallery in New York ausgestellt wurden. Das Bild galt lange Zeit als verschollen und war auch zu der Rauschenberg-Retrospektive, die 1976 in Washington begann, nicht auffindbar. Im Katalog der Ausstellung findet sich auf der Seite 75 folgender Hinweis: «Eine der anderen Arbeiten war auf einer Fliegentür gemalt, deren Netz durch rosa Seide ersetzt worden war.» Heute wissen wir, daß sich dieser Hinweis auf Pink Door bezieht.

Ohne Zweifel ist Pink Door eine der ersten Arbeiten, auf die die Bezeichnung «Combined painting» zuträfe, denn die Tür selbst als Gegenstand, der das ganze Bild einnimmt, aus dem sich das Bild konstituiert, behält dennoch seine eigene Identität. Ein Faktum, das Rauschenberg in fast allen Combined paintings beachtet. Die Tür läßt sich öffnen und schließen, auch dies wird ein Modell, auf das Rauschenberg viele Male in folgenden Arbeiten zurückgreifen wird.

Nach der Erfahrung mit Weißen und Schwarzen Bildern, «die falsch verstanden wurden» (Rauschenberg), wollte er farbige Bilder machen, «also suchte ich mir die aus meiner Sicht für mich schwierigste Farbe aus, mit der ich arbeiten konnte, und das war rot». Die Roten Bilder etablieren endgültig Rauschenbergs Maxime, Farbe und physischen Gegenstand als einheitliches Material aufzufassen und ihre Interaktion nicht durch gestische, gemalte Handlungen zu unterbrechen oder zu betonen. In der graduellen Abstufung von unterschiedlichen Rottönen aus Farbe, die glänzend und matt, die versunken oder als fester Film zwischen ebenso unterschiedlichen Stoffen, Papieren, Folien und Kartonfragmenten lebt, wird der Blick ständig von einem Detail, von einer Einstellung zur anderen gezwungen. Die Roten Bilder manifestieren Rauschenbergs Ablehnung des einheitlich komponierten Bildes zum ersten Mal ganz entscheidend. Man hat über sie gesagt, ihr Material sei noch nicht das urbane Material der Metropolen, sondern jenes, das man in der Heimatstadt Rauschenbergs, in Port Arthur, in einem Wohnzimmer finden könnte, aber auch diese nostalgische Verbindung wird als autobiographisches Moment in allen folgenden Arbeiten lebendig bleiben.

«Summer Rental +3» (Sommerpacht +3)
ist das letzte Bild aus einer Sequenz von
vier Bildern, die gleichzeitig entstanden.
Alle Bilder sind als Zyklus gedacht, die
eine einzige Aussage treffen wollen, aber
nicht zusammen gezeigt werden müssen.
Sie enthalten etwa gleich große Mengen
Farben und Collageelemente, die durch das
erste Bild für alle folgenden gegeben sind.
Lediglich in der Veränderung der Anord-
nung von Farbe und Collage und der Hin-
zufügung einer zusätzlichen Farbe und
eines zusätzlichen Collageelements in
dem jeweils folgenden Bild unterscheiden
sich die Arbeiten.

Mehrere oder alle Bilder zusammen
machen auf die Illusion eines Zustands
aufmerksam, den wir als «unumstößliche
Ordnung», als «ästhetisches Gesetz» des
Bildes bezeichnen, oder als «Einzigartig-
keit» des Kunstwerkes gelten lassen.
Rauschenbergs Bilder dieser Serie sind
eine ironische Anmerkung, sie sind der
Beweis des Gegenteils dieser These:
in der bloßen Veränderung der Anord-
nung des Materials beweisen sie sich gegen-
seitig, wie absurd dieser Kanon vermeint-
licher Ästhetik ist, da jedes Bild auf
andere Weise die Anordnung oder Ein-
maligkeit des vorangegangenen und fol-
genden auflöst oder schlicht anders zeigt.
Lawrence Alloway geht in seiner Bemer-
kung zu diesen Bildern, in dem, was sie
implizieren, weiter: «Sie zeigen», sagt er,
«daß die Einzigartigkeit eines Kunst-
werkes einem Stillstand gleichkommt.»
(Katalog Washington, 1976, S. 8)

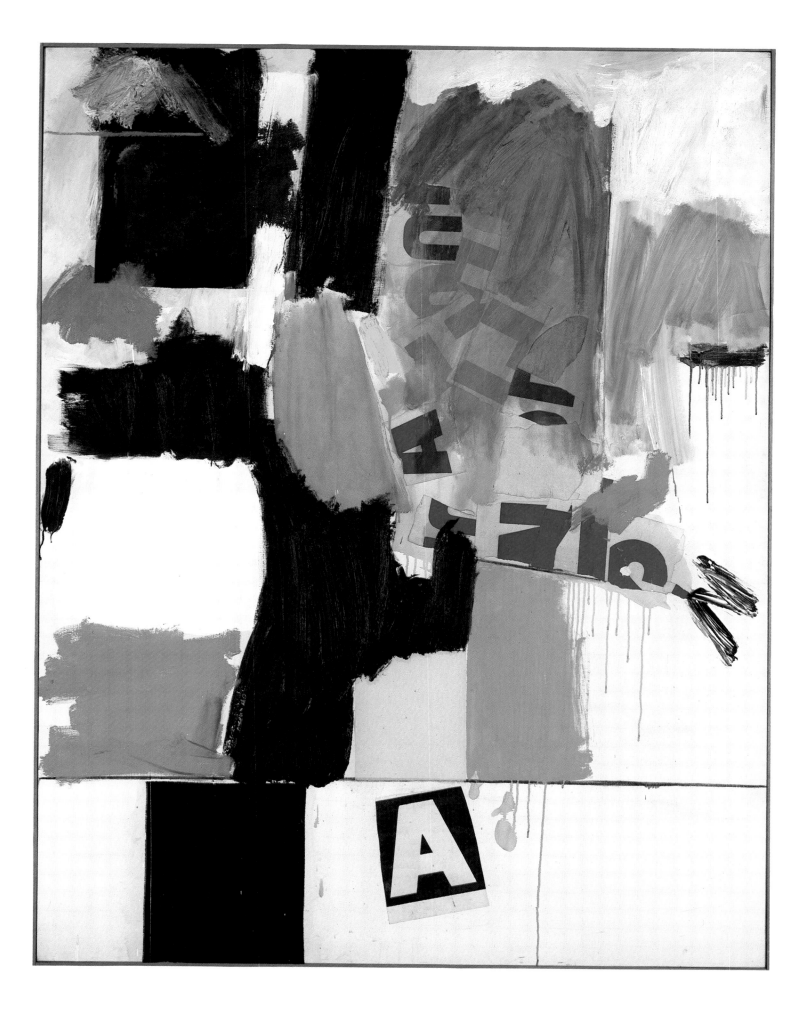

«Stripper» teilt eine Gemeinsamkeit mit
einem anderen berühmten Combined
painting, mit dem Bild Trophy II (for
Teeny and Marcel Duchamp). Beide Arbei-
ten entstanden aus Mangel an Leinwand
auf jenen frühen «Weißen» Bildern von
1951, die Rauschenberg für sich selbst
behalten hatte. «Ich fühlte mich frei, diese
Bilder wieder zu gebrauchen», sagt Rau-
schenberg.

In Stripper sehen wir, in welcher Voll-
endung Rauschenberg eine Ansammlung
der unterschiedlichsten Fundstücke mit
deren eigener Farbigkeit zum anderen
Material, zur Farbe selbst in Beziehung
setzt. Das ganze Bild ist so angelegt, daß
wir von einem Zentrum zum andern
wechseln, ohne jemals auch nur das ganze
Bild ins Auge fassen zu können. Die
«zufällige Ordnung» erlaubt es nicht, ein
einzelnes Objekt zur Deutung eines andern,
ein wiederholtes Detail zur Erklärung
eines anderen zu benutzen. Nicht einmal
oben und unten, rechts oder links scheint
festgelegt. Dennoch gibt es eine untrüge-
rische Harmonie, in der die «zufällige
Ordnung» entsteht. Alle Materialien in
diesem Bild sind von ähnlicher Valenz,
ähnlich betonter Farbigkeit, die Qualität
der Objekte von fast einheitlicher un-
kenntlich gewordener Abstraktion und
Unbrauchbarkeit. Begegnet uns in vielen
Bildern eine grandiose Meisterschaft für
malerische Verbindungen großer Passagen,
so unterbricht Rauschenberg eine solche
Verbindung in diesem Bild ironisch durch
die Freisetzung des dritten gleichgroßen
Teils. Gleichzeitig intendiert er dadurch
jedoch auch die Imagination anderer Ver-
bindungen oder die Beliebigkeit der An-
ordnung aller Teile untereinander, also
auch seine eigene einmal getroffene ästhe-
tische Entscheidung.

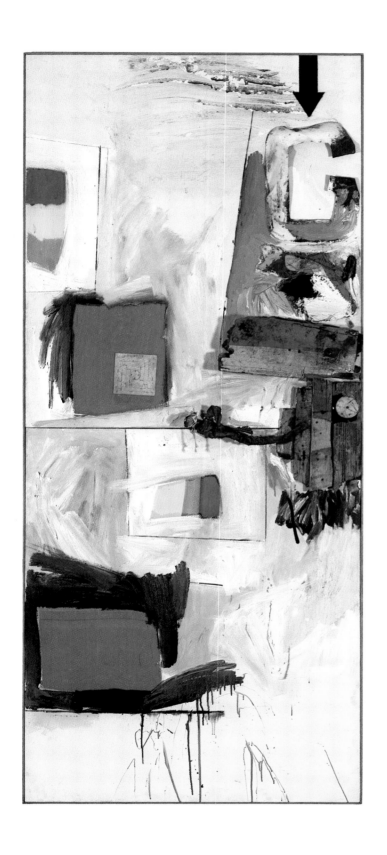

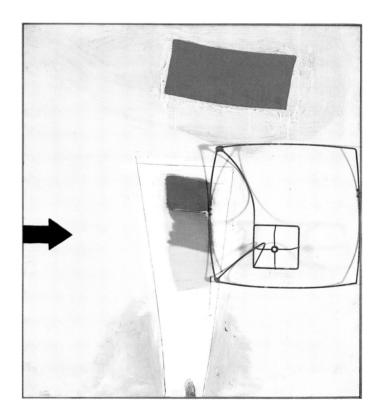

Das Objekt «The Frightened Gods of
Fortune» (Die erschreckten Götter des
Glücks) entstand im Sommer des vergan-
genen Jahres in Captiva Island, Florida.
Rauschenberg arbeitete an 7–8 großforma-
tigen Objekten, denen er als Gruppe einen
Titel gab: «Cabal American Zephyr Series»,
Cabal ist ein Wortspiel, seine Bedeutung
gewinnt es sowohl aus jener legendären
Kabinettsliste unter Karl II., bestehend
aus: *Clifford*, *Arlington*, *Buckingham*,
Asley und *Lauderdale* als natürlich auch
aus der Bedeutung von Kabale, die
Machenschaft: Ein «Kabinett der ameri-
kanischen Westwind-Serie»?

Die Arbeit besteht aus einer gefundenen
defekten Holzleiter, einem alten Kanten-
holz und einer Achse verrosteter Metall-
räder. In die defekte Leiter hat Rauschen-
berg Bilder mit Uhren montiert und deren
Rückseite mit glänzenden Metallflächen
versehen. In der Verwendung von Bild-
elementen der Gegenwart und neuen
Uhren überlagert Rauschenberg die Wir-
kung der ausrangierten, nicht zu rettenden
Fundstücke mit einer anderen konträren
Bedeutung oder Information. Das Objekt
mit seinem so offensichtlich fragilen
Gleichgewicht wird zu einem lyrischen
Vehikel, das nichts transportiert außer
illusionären Bildern, die seine Brauchbar-
keit vorspiegeln.

3 Details

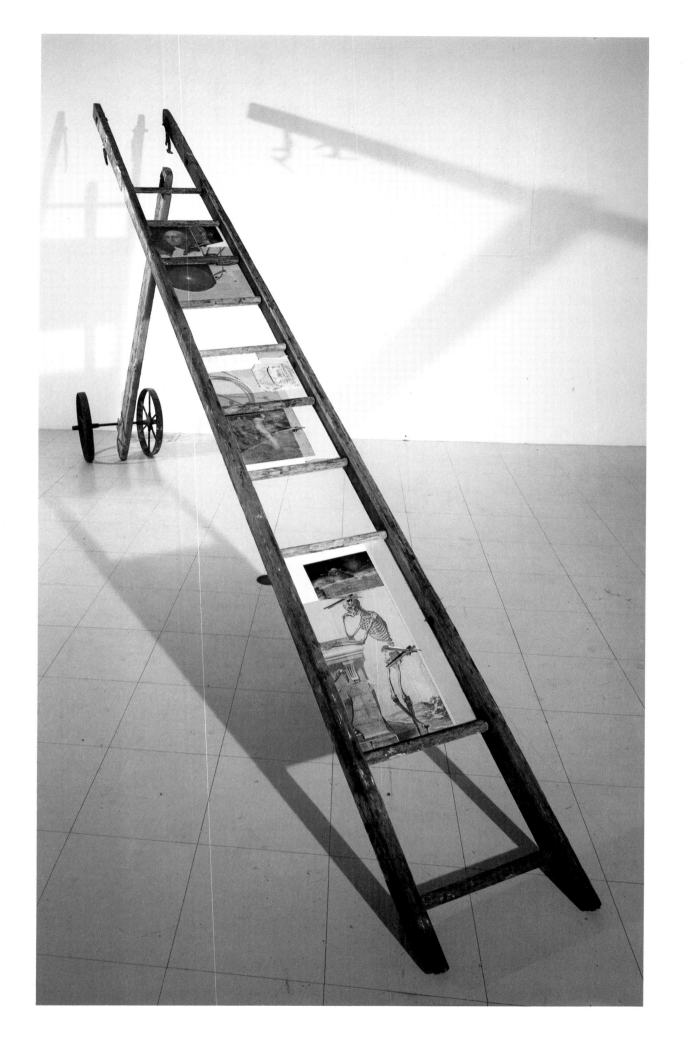

1962 beginnt Robert Rauschenberg auf
Einladung von Tatyana Grosman in Long
Island mit ersten lithographischen Arbei-
ten. Rauschenberg nutzt dieses Medium
mit der gleichen Virtuosität, mit der er
im selben Jahr seine Siebdrucke auf Lein-
wand begonnen hatte. Er erweitert und
erfindet Arbeitsmöglichkeiten in neuen
Transferverfahren, aus der Zusammen-
arbeit mit verschiedenen Druckern über-
trägt Rauschenberg viele gewonnene
Kenntnisse auch zurück auf das Medium
der Zeichnung. In kombinierten Tech-
niken von Lithographie und Siebdruck
entstehen grandiose Arbeiten, in denen
die Wechselwirkung von Mensch und
Technologie häufig zentrales Thema ist.

«Booster» (Lader), «Sky Garden» (Him-
melsgarten) und «Kitty Hawk» gehören
zu den größten Drucken, die Rauschen-
berg bis heute hergestellt hat, die bis heute
auf einer Handpresse gedruckt wurden.
Das zentrale Bild in «Booster» besteht aus
aneinandergereihten Röntgenaufnahmen,
die von Rauschenberg gemacht wurden.
«Sky Garden» (aus der Serie «Stoned
Moon») entstand, nachdem Rauschenberg
am 17. Juli 1969 im Kennedy Space Center
auf Einladung der NASA den Start des
Apollo 11 Raumschiffes verfolgt hatte.
Die Bilder und Details des Drucks gehen
auf dieses Ereignis zurück.

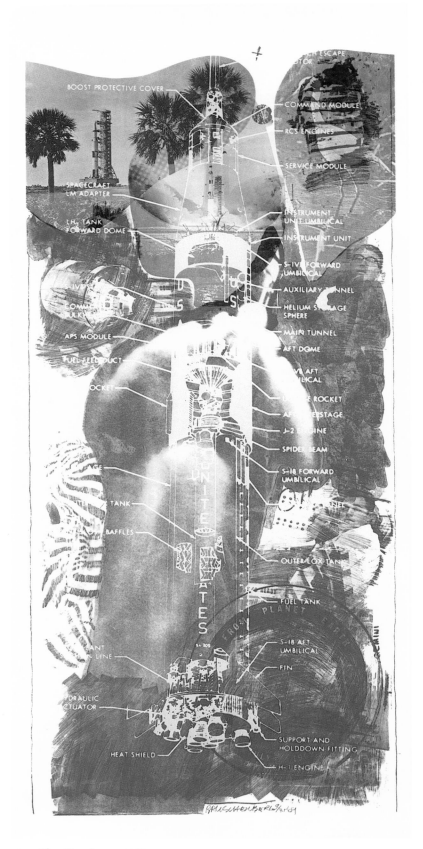

59 Sky Garden 1969

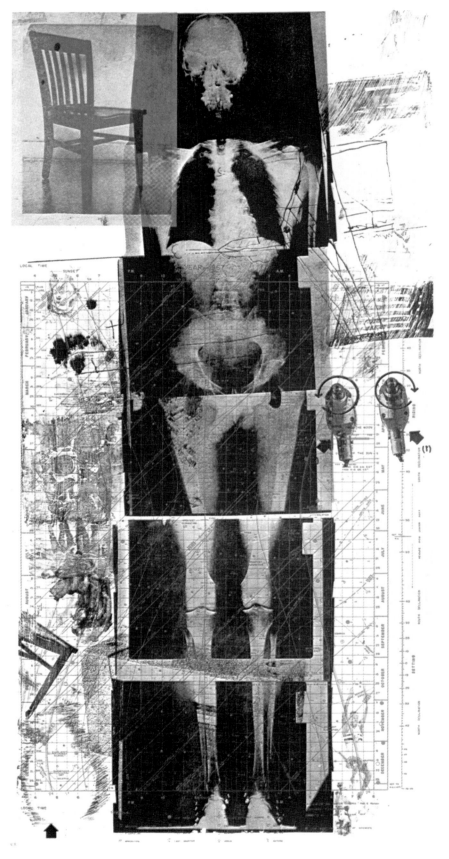

58 Booster 1967

57 ohne Titel 1965

61 ohne Titel 1981
(Plakat der Ausstellung)

60 Kitty Hawk 1974

TWOMBLY

Eine Form aus Zeit und Psyche

Ohne Vorsatz, an keinen Zweck gebunden: «Das Instrument der
Malerei ist kein Instrument. Es ist eine Tatsache. Twombly gebraucht
seine Materialien nicht als etwas, was irgendeinem Zweck dient,
sondern als absolute Materie.» Roland Barthes hat dies geschrieben
in seinem wunderbaren Twombly-Essay «Sagesse de l'Art» [Die
Weisheit der Kunst] 1979. Was Barthes damit meint, ist einfach dies:
Farbe, Bleistift, Kreide, also was sich auf der Oberfläche physisch
konstituiert, sind «Dinge», sie sind «da», und so, wie sie bei Twombly
gebraucht werden, ohne vorgefaßten Sinn, können sie nur bedeuten,
was wir ihnen an Bedeutung beimessen. Da wir aber nichts wahr-
nehmen, was nicht bezeichnet, was nicht bedeutungsvoll wäre, das
macht die «Dinge» in den Bildern Twomblys geheimnisvoll, viel-
deutig, flüchtig, vage, imaginär, persönlich. Und all dies trifft ja auch
auf diese Arbeiten zu. Es wäre in diesem kurzen Aufsatz gar nicht
sinnvoll, hier nun ausführlich auf die Komplexität der semantischen
und linguistischen Probleme einzugehen, die Twomblys «Dinge»,
seine «Tableaux aus Zeichen» in jeder Interpretation auch evozieren.
Dennoch ist natürlich jedes Bild Twomblys von vielen verschiede-
nen Spuren, Gesten und Zeichen (Dingen) durchzogen, deren auto-
nome, faktische Wirklichkeit nicht jenem sinnvollen System kom-
munizierbarer Zeichen entspricht, in dem wir die Welt abbilden.
Barthes' Bemerkungen, die sich auf das Geheimnis, auf das Private,
auf die Materie, die Aktion und die Überraschung in Twomblys
Arbeiten beziehen, faßt er in einem Begriff zusammen, der mehr als
die kunsthistorischen Betrachtungen bis heute Licht auf die Bilder
Twomblys wirft: «Was Twomblys Bilder produzieren, ist sehr ein-
fach: es ist eine Wirkung (effet).» Daß diese Bemerkung philoso-
phisch gemeint ist, bedeutet dennoch, daß sie etwas entscheidet, daß
sie eine Entscheidung trifft, die endgültig ist. Denn das, was Barthes
sagt, bedeutet, daß das Geschehen in den Bildern Twomblys nicht
rhetorisch gemeint, daß diese Wirkung nicht in ihre Bestandteile
zerlegbar oder durch die Summe von komplexen Einzelheiten
(Aktionen) reduzierbar ist, aber es bedeutet auch, daß dies keine
«geschriebenen» Bilder sind. Wer die Bilder Twomblys anschaut, der
soll nichts auflösen und nichts «bezeichnen». Er soll sich dem Ein-
druck hingeben, in dem die Zeit still steht und zugleich nicht aufzu-
halten ist, denn es ist die «in Zeit geschnittene Form», die im Erleben
von Flüchtigkeit und Transition nur im Bild als Erleben der Gegen-
wart, im physischen Akt des Malens allein zur Wirklichkeit wird.
Vieles von dem, was wir hier «das Sprechen an sich» nennen, hat
historische Vorbilder, vor allem in der Literatur. In Mallarmés
«Littérature totale» vor mehr als 100 Jahren bereits die Vorstellung
einer antirealistischen Ästhetik, die im Absolutsetzen der Aktion

die Wirklichkeit durch eine eigene Wirklichkeit ersetzen wollte. Mallarmés «ideale Realität» scheiterte, aber die Art des Sprachgebrauchs im Mittelpunkt des eigenen Erlebens hatte bewußt imperfekte Formen transitiver wechselnder Identitäten geschaffen, die erst im Leser als Assoziation ihr Leben beginnen. Mallarmé hatte in äußerster Selbstreflexion den Ort der Entstehung als das transparente Zentrum allen Geschehens, jeder Aktion betrachtet. Vor mehr

als 100 Jahren ein Experiment, das die gesamte Kunst lange beeinflussen würde. In der Bewegung des postabstrakten Expressionismus werden viele Impulse und Leitmotive sich auch auf diese Vorstellung berufen. Die Generation um Rauschenberg, Johns und Twombly erfährt die Kriterien der gestischen Malerei (Action painting) bereits im Kontext vieler anderer, damals entstehender Leitmotive. Rauschenberg und Twombly, für kurze Zeit am «Black Mountain College», entdecken wie viele interdisziplinäre Elemente in den verschiedensten Aktivitäten. Die gestische Malerei trifft zu diesem Zeitpunkt, grade bei Twombly, Rauschenberg und Johns, die Anfang der fünfziger Jahre miteinander befreundet waren, schon auf die Widerstände, die aus einer neuen geistigen Bewegung entstehen. Mit dem «Projektiven Vers» (Olson als Lehrer in Black Mountain), der analytischen Sprachphilosophie Wittgensteins und dem gerade wiederentdeckten George Moore, dem Dadaismus und der Bauhausbewegung, dem Werk Duchamps war ein Bewußtsein wie nie zuvor für neue Synthesen und Symbiosen entstanden. Es ist eine Zeit, in der künstlerische Kreativität aus den Impulsen verschiedenster Strömungen zu neuen Formexperimenten findet.

Twombly steht der Expressivität heftiger Bewegungen und existentiellen Ausdrucks sehr nüchtern und distanziert gegenüber. Nur im Bekenntnis zur eigenen Psyche, die in der Aktion des Malens die Wahrheit einer sinnlichen Erfahrung sein mußte, finden sich Berührungspunkte zu den Arbeiten anderer. Von Anfang an sind Twomblys Leinwände Räume, deren Gebilde, deren Inhalte «Schauplätze des Innern» darstellen. Aber auch hier trennt sich seine Haltung von den Konventionen der «psychischen Gestik», dem «graphologischen» oder «organischen Automatismus» seiner Zeit. «Eine Linie», sagt Twombly, «erklärt nichts, sie ist das Ereignis ihrer eigenen Verkörperung. Sie ist eher etwas Privates und Isoliertes.» In den Arbeiten der frühen fünfziger Jahre zeichnet Twombly in dünnen Bleistiftlinien, in dünnen, in die nasse Farbe geritzten Vertiefungen, die er mit allen möglichen Instrumenten herstellt, Felder imaginärer Topographien: zu keinem Zweck, keiner Bestimmung folgend – habe ich ganz am Anfang dieses Textes gesagt. Sanfte rhythmische Linien, die während einer scheinbar gleichmütigen Stimmung, eines überhaupt nicht erregten Zustands entstehen.

Landschaften ohne Deskription, die als Horizonte oder als Echos, immer auf die Auflösung bedacht, aus einer Stille des Innern kommen, aber nie eine solche Stille zu evozieren suchen. Was wir den Bildern Twomblys aus den frühen fünfziger Jahren als konstantes Moment entnehmen, ist ein Atem, der die intrikaten Bewegungen der Linien in Leben versetzt und zugleich eine Unberührtheit herstellt, die jede spürbare Nähe ausschließt. Oder anders ausgedrückt, eine Art Trauer, die in der unmöglichen Annäherung, in der Unnahbarkeit liegt.

Einige Gedanken, die Twombly vor Jahren zu seinen Arbeiten bemerkte, sprechen von seinem Stil als einer eher intellektuell bestimmten und gefestigten Haltung, in dem seine ganze Sicherheit und Gewißheit überrascht, im Akt des Malens emotiven Erfahrungen Ausdruck zu geben. Aber hier erklärt sich auch das Mißtrauen gegen Formen und Zeichen, gegen die «Darstellung an sich», gegen die Darstellung eines gemalten Bildes, das von Organisation, von Material, von technischen Problemen infiziert ist.

Twomblys Gedanken bestätigen den Eindruck der Distanz, sie scheinen uns zu beweisen, daß er an allem, was in den Bildern geschieht, «teilhat», aber auch genauso überrascht Empfindungen verfolgt, die wie von selbst ausgelöst werden. Aus der reinen Linie und der Bewegung, aus der Fragmentation der organischen Linienverläufe löst sich Twombly zögernd nur. Erst dort, wo beinahe zufällig aus intrikaten Bewegungen Zentren, Anhäufungen und vokale Zeichenhaftigkeit entstehen, mögen kognitive Aspekte, die sich auf Zeit, Raum und Bewegung ausdehnen, den Bildern neue Dimensionen eröffnet haben.

1957 zieht Twombly nach Rom, das er einige Jahre zuvor auch zusammen mit Robert Rauschenberg mehrere Male besucht hatte. Seine Bilder verändern sich. Aus Landschaften zerbrechlicher Balance von Empfindung und Zustand werden Räume, die den unermeßlichen Topos der mediterranen Kultur wie eine verlorene und endlich wiedergefundene Landschaft als Besitz ergreifen. Licht und Wasser, die See, Vergils Thesen und Ideale, die Metamorphosen, Schauplätze, Formen und Dramen der Antike werden von Twombly als immaterielle Bilder, als ideales Material festgehalten. Die Mythologie der Antike läßt keine statischen Bilder zu: Wenn die Schönheit von den Ansichten des Körpers getrennt, wird sie zur Form von Idee, zur Form sich erneuernder Kräfte. Twombly entdeckt in den Sinnbildern der Epen Signaturen wirklich gelebter Leben, denen man nur mit dem eigenen Ich eine neue Identität zu geben brauchte. Aber er entdeckt auch, daß das Ermessen von Raum

und Zeit ebenso eine Frage der Identität ist, deren wechselnde Mitte die wirklich einzige Dimension aller Empfindungen sein muß. Twomblys Form wird ein Schnittpunkt poetischer Denkbilder von apollinischen und dionysischen Prinzipien. Dachte sich Ezra Pound die Quellen der Mythen als Substanz zu einer neuen Anschauung, die in ideogrammatischen Reduktionen als existentielle Elemente eine scharf umrissene singuläre Bildhaftigkeit gewann, ein neues Leben, so glaube ich, hat Twombly auf zweifache Weise die Antike als Mitte seiner Arbeit und seines Lebens empfunden: sie löste eine sinnliche Phantasie aus, die tief in seinem Wesen ihre Entsprechung haben mußte, und sie zeigte ihm, daß alle Formen menschlichen Verhaltens kurze, flüchtige Wege der Transition sind – daß Arkadien eine Landschaft des Innen und Außen, daß es die Kraft einer Bezeichnung aller allegorischen und kontemplativen Denkbilder ist. Aus dem Duktus von Linien, induktiven Verläufen, verwischten Passagen entstehen in den Bildern um 1958 Spuren isoliert wahrnehmbarer Markierungen, so als hätten sie sich aus der Fragmentation der Linie wie von selbst gebildet. Sie sind weder eindeutig semantisch, noch haben sie auch nur den Charakter eines Zeichens: flüchtige ideographische Notationen – das prismatische Bild der Linie! Sind Twomblys Bilder bis zu diesem Zeitpunkt Gärten verschlossener Subjektivität, Gärten des Innern – ein Arkadien ohne Identifikationen, so verändert sich mit der Auflösung, dem Aufbrechen der Linie die Landschaft dieser Bilder in ein Arkadien wechselnder Identitäten und Projektionen. Dieses Arkadien wird Twombly als Prinzip nie mehr aufgeben.

Die poetischen Physiognomien, die die Räume seiner Bilder fortan bestimmen, sind von einer großen Freiheit. Alles, was wir im Bild als Geschehen erfassen, ist das Geschehen, das von Bewegung und Licht bestimmt wird. Es ist das blendende Licht der mythologischen Genesen, auf jedem Stein, in jedem Wasser als Verwandlung, als Spiegel der Zeit zu sehen. Es ist die Bewegung, die den Augenblick, durch den die Ereignisse hindurchziehn als eine «Zeit über Zeiten», zum Sprechen bringt. Twomblys Bilder sind von gleichzeitigen Ereignissen, schwindenden Momenten, von Form und Idee zugleich erfaßt: Magische Augenblicke, die durch ihn hindurchziehn, von denen im Bild nur bleiben kann, was nicht auch in Augenblicken wieder erlischt.

Nach 1960 sind die Bilder Twomblys endgültig von Zeichen, erotischen Chiffren, Zahlen, Formen, von Zitaten, emblematischen Signaturen, kryptographischen Symbolen, von lesbaren und kodierten Details erfüllt. Und man kann geradezu spüren, daß diese ambivalenten «Dinge» (Barthes) ihre «Wirkung» in der Struktur des

ganzen Bildgeschehens erfahren, in den schier unendlichen heimlichen oder insgeheimen Verbindungen. In den flutenden Bewegungen des synkretistischen Geschehens scheint alles, jedes Detail in den emotionalen Akt der Verwandlung einbezogen. Für Twombly ist der Prozeß des Malens auch immer ein physischer Akt des direkten Umgangs mit dem Material gewesen. In den Bildern von 1961 und später wird dies sehr deutlich. Die Farbe beginnt, fast alle Zeichen und Abkürzungen zu ersetzen. Twombly schmiert diese Farbe mit den Fingern direkt auf die Leinwand, sie ist ein rohes Material, die «materia nuda»: einzig für ihn da, den menschlichen Handlungen ihr physisches Dasein, eine Art Wahrheit oder Leben zu geben: Fleisch und Blut als nicht zu übersetzende Formen. In manchen Bildern ist die dramatische Handlung in der Steigerung der Farben von klarem Rosa bis zu dunklem Violett direkt ablesbar. Twomblys «Venus» ist nicht jene der statischen Schönheit des Tizian oder Giorgione, sein «Reich der Flora» ist nicht jenes Poussins von verhaltener Kontemplation, sondern menschlich anfällige Leidenschaft, die aus Eros und Macht, aus Dramen, Entsetzen, aus Gewalt und aus Blutbädern besteht.

Grade in den mythologischen Bildern konstituiert sich, wie eine haltende Struktur im Rausch der Farben, auch der architektonische Raum. Er ist Garten und Platz, Palast (im Bild der «Schule von Athen») und natürlich Ort mythologischer Quellen. Nach 1964 wendet sich Twombly in stärkerem Maße dem Raum des Bildes zu. Formale Aspekte der Subjekt/Objekt-Beziehungen, der reinen Bewegung der Form, der illusionären und relativen Durchdringung des Bildraumes werden in mehreren Arbeiten bedeutungsvoll. Deutete sich dieses Interesse bereits in jenem konzeptuell entworfenen Zyklus «Untersuchung über Commodus» 1964 an, in dem Farbe und Raum in der Interaktion von fortschreitenden Progressionen Ausdruck psychischer Veränderungen repräsentieren, so greift Twombly nach 1967 bewußt Probleme auf, die er am Beispiel der apokalyptischen Darstellungen des Weltuntergangs (Déluge) von Leonardo, in den strategischen Schlachtplänen Alexanders des Großen, in futuristischen Darstellungen von Sequenz und Bewegung als eigene, aktuelle Probleme erkennt. Es entstehen großformatige freie Bilder, die von einer einzigen energetischen Strömung durchzogen sind. «Nini's Painting» ist ein solches Bild. Nach 1974 treten erneut mythologische Themen in den Vordergrund. In einem noch stärkeren Maße als etwa 1961 bis 63 wird die Farbe jener unübersetzbare Sinn von Materie, wenn sich allein in ihr Wesen und Form bildet. Was wir bei Twombly bis heute erfahren, ist das Drama eines Geschehens, das es einmal gegeben hat, das eine Fiktion ist, das es nie geben wird, das einzig im Bild als Wahrheit leben kann.

62 ohne Titel 1959

Mit diesem Bild von 1959 beginnt für
Twombly eine Phase der Malerei, in der
die Farbe und das singuläre Zeichen zu-
nehmend an Bedeutung gewinnen. Hatte
Twombly kurz vor diesem Bild in Amerika
eine Gruppe von Bildern gemalt, in denen
jene «inneren Landschaften» aus Linien,
kurzen Verläufen, intrikaten Bewegungen
und gestischen Fragmenten dominierten,
so tritt mit diesem Bild, das er nach
seiner Rückkehr in Rom malt, eine Wende
ein: während die sich kaum von der
Grundierung der Leinwand abhebende
Farbe Teil der zeichnerischen Aktion wird,
indem sie große Passagen verwischt und
abdeckt, aber auch umso deutlicher da-
durch die Reflexion aller anderen Spuren
hervorhebt, gewinnt sie an anderen Stellen
selbst die Deutlichkeit des singulären
Zeichens, der farbigen Markierung und
Emblematik.

Dieses Bild ist ebenso eines der ersten
Bilder Twomblys, in denen der Gestus des
spontanen ideomotorischen Arbeitens
auch durch das Innehalten, das bewußte
Suchen einer «Landschaft der Erzählung»
begleitet ist. Es erscheint uns ausgewogen
und wird dennoch von einer Unruhe
erfaßt, die in der Natur der harten gra-
phischen Spuren und Zeichen entsteht,
die wir aber auch durch ein imaginäres
Netz der Verbindungen als Bewegung
erfahren.

School of Fontainebleau 1960

Ohne Zweifel will das Bild mit seinem
eindeutigen Titel eine Hommage sein auf
jenen künstlerischen Stil, der, ab 1530
aus dem Manierismus entstanden, durch
die Maler Fiorentino und Primaticcio als
Schule an den königlichen Palästen Frank-
reichs begründet wurde und vor allem am
Hofe von Fontainebleau gefördert wurde.
Twomblys Interesse an dieser Malerei
gilt den wiederkehrenden Themen der
«Schule», der griechischen Mythologie und
der violenten Römischen Geschichte, die
häufig in monumentalen Wandgemälden
dargestellt werden.

«School of Fontainebleau» ist der Abend
in einer antiken Landschaft. Der ganze
Bildraum ist erfaßt von dem schwebenden
Weiß der Wolken und der untergehenden
Sonne, die am oberen Bildrand in unter-
schiedlich intensiven roten Strichbündeln
markiert ist. Das Bild, erfüllt von einer
sanften aufsteigenden Ruhe, teilt mehr
Atem und Stimmung eines endenden
Tages mit. Während uns in vielen Bildern
Twomblys eine eindeutig rhythmisch
betonte Richtung oder Strömung auffällt,
so ist dieses Bild eine Landschaft ohne
jedes Drama.

64 Sunset Series Part II (Bay of Naples) 1960

Zusammen mit diesen beiden Bildern ist ein drittes Bild
entstanden (heute in italienischem Privatbesitz): alle
Bilder haben das gleiche Format, den gleichen Titel; ihr
gemeinsames Thema ist die Imagination: der Sonnen-
untergang in einer Landschaft am Wasser. Die veränder-
ten Stadien oder Stunden behandeln die Bilder als Pro-

65　Sunset Series Part III (Bay of Naples)　1960

gression. Alles, was wir in diesen Bildern lesen oder zu enträtseln suchen, was wir an Verbindungen herstellen wollen, bleibt in einer poetischen Form geheimnisvoll. Wann und wo war das, wollen wir fragen, aber es gibt keine Antwort darauf, es sei denn unsere eigene Vorstellung. «Es geht», sagte Roland Barthes über Twomblys Bilder, «vor allem eine ‹Wirkung› von ihnen aus, die nicht in komplexe Einzelheiten zerlegbar ist.» Twomblys Bilder beschreiben nichts, denn alles, was sich ereignet, ist die Sehnsucht nach einer Fiktion, die das Bild ohne abschließenden Sinn erfüllt.

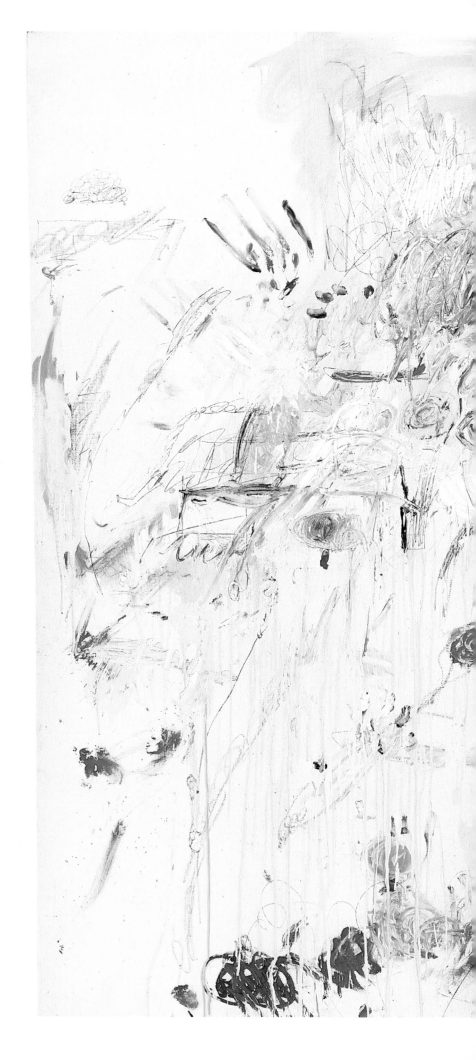

66 Empire of Flora 1961

«Empire of Flora» (Das Reich der Flora)
ist eines der großen zentralen Bilder
Twomblys, in denen seine Auseinander-
setzung mit allegorischen Bildern und
Themen der Mythologie zu einem Höhe-
punkt führt. Das Bild führt uns mitten
in den Garten des Festes Floralia. Man
spürt geradezu die Physis der Identifika-
tion, mit der etwas dargestellt werden soll,
so als sei es wirklichen Menschen gestern
passiert. Das Bild scheint den Höhepunkt
des Festes, einen Tumult von Geschehen
zu ergreifen, denn jede Farbspur, jede
erotische Form wird als überschäumende
Lebenslust im Fieber der Kaskaden kon-
vergierender Farbtöne erfaßt, die Twombly
mit den Fingern oder der Farbtube direkt
auf die Leinwand schmiert. Die Dramatik
des Bildes scheint mehr von den Ovidi-
schen Metamorphosen als von anderen
historischen Bildern bestimmt.

«In Ovids Gedicht ist es das Schicksal be-
stimmter Figuren, in Blumen verwandelt
zu werden: der sich in sein Schwert stür-
zende Ajax, aus dessen Blut die Hyazinthen
wurden, und jener Narcissus, der die
Liebe der Echo verschmähte, um dann
selbst von unstillbarer Liebe verzehrt in
eine Narzisse verwandelt zu werden,
bedeuteten für Poussin allegorische Über-
setzungen des Todes und der Wieder-
geburt, der sterbenden und erwachenden
Natur. Twomblys Flora-Bild handelt von
diesen Menschen, deren Liebe in tragi-
schem Tod endet, aus dem schließlich
neues Leben entsteht, so als gäbe es sie
wirklich, so als sei dieses Drama noch
immer in uns lebendig. Während das Bild
in dramatischer Bewegung den Augen-
blick der Transformation von Mensch
und Natur vermittelt, ist die farbliche
Harmonie ein zugleich faunisch versöh-
nendes Fest des glücklichen Endes.»

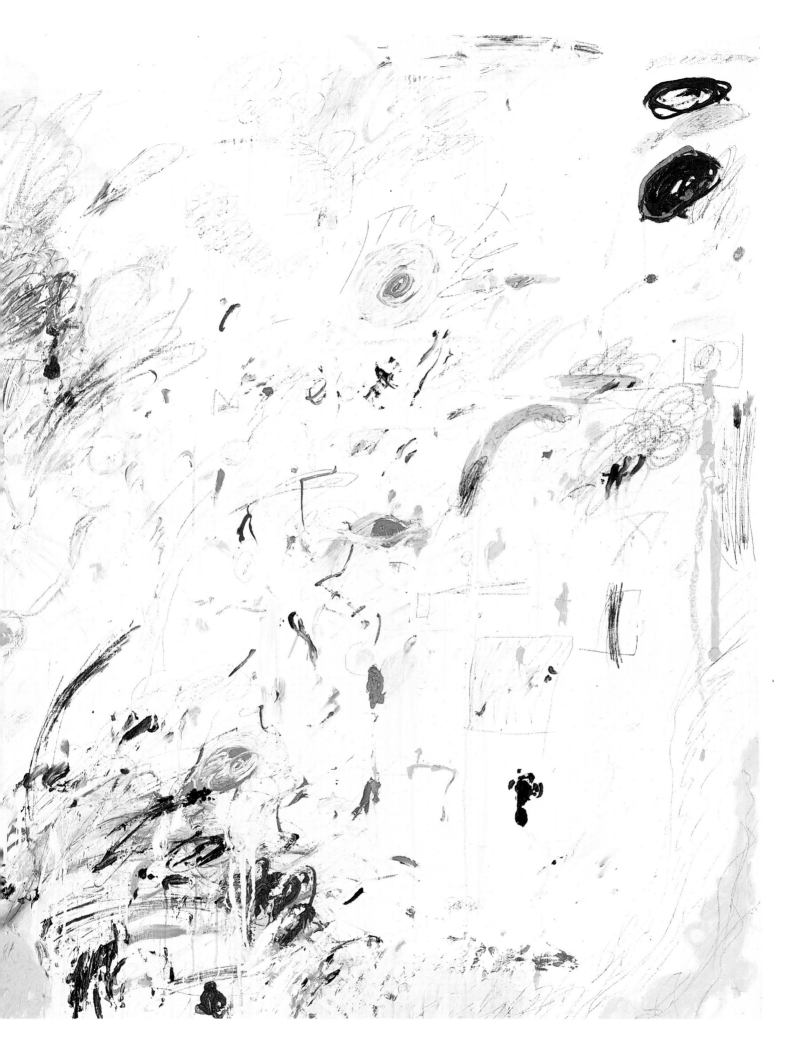

Das Bild «ohne Titel» aus dem Jahr 1961 (Kat. 67) ist zusammen mit drei weiteren Bildern entstanden – von allen Bildern ist dieses hier das am heftigsten und farbigsten bearbeitete, in dem die Farbe als Substanz, als «materia nuda» in einem Rohzustand dominiert. Als diese Bilder entstanden, hatte die Farbe bereits in Twomblys vorangegangenen Arbeiten die ganze Funktion des Zeichens, der Markierung ersetzt.

Mehr als in jedem anderen Bild spürt man hier, wie das sinnlich Greifbare als Farbe vom Wesen eines Gegenstands bleiben soll, daß diesen Farben eine psychische Zuordnung zugrundeliegt, die menschliche Identität mit vehementer Gewalt will – die von Fleisch ist, von Blut, von Haut, von dramatischem Geschehen. Und man spürt in diesem Bild die Physis des Verschmierens, die «Hände der Farbe», die alles einritzen als gewaltsamen Akt, als Leidenschaft und Begierde.

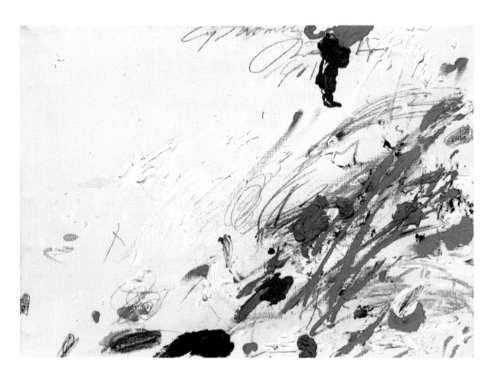

68 ohne Titel 1961

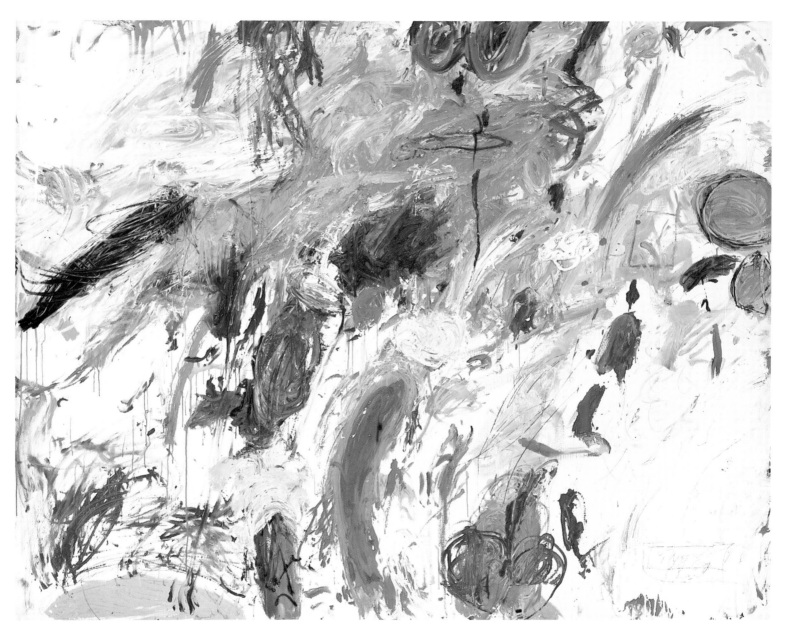

67 ohne Titel 1961

69 Orion II 1968

1966, nach einer längeren Arbeitspause, wendet sich Cy Twombly verstärkt Fragen des Bildraumes und des Objektes im Bildraum zu. Ausgangspunkt dieser Arbeiten ist ein sehr formales trapezoides Rechteck, das er in einer Progression von zunehmenden Unterteilungen auf drei matten grauen Leinwänden abhandelt (die Bilder «Problem I, II und III», 1966). Die Faszination beim Betrachten der Bilder ist das Erlebnis einer klaren simultanen gegenseitigen Durchdringung ihres formalen Anspruchs. Die gemalte Form ist die prismatische Zerlegung einer Idee. Nachdem diese Bilder gemalt waren, entstehen immer aufwendiger erarbeitete Darstellungen geometrischer Formen und Körper, die der Untersuchung des Bildraumes dienen. Dann rückt auch die Natur des Bildraumes selbst in den Mittelpunkt: die Bewegung der Form, die Sequenzen der Bewegung und die dynamische Figuration, die Dauer von Bildeindrücken als Projektionen unseres Bewußtseins, all dies wird Twombly nun mehrere Jahre intensiv beschäftigen.

1968 entstehen die Bilder «Orion I, II und III». Sie sind nicht als Sequenz oder als Triptychon zu verstehen – ihre Gemeinsamkeit ist einzig ihr gemeinsames Thema: die Darstellung der Bewegung als dynamische Empfindung in diagonalen Kaskaden durch verschiedene Zeiträume. In «Orion II» treten an die Stelle der statischen Form Linienverläufe – eine Figuration unaufhörlich erscheinender und nachlassender Bewegung, die sich in den Augen des Betrachters in Schwingungen multipliziert. Etwas Unbestimmtes, Körper vielleicht, «die mehr eine Idee sein wollen», durcheilen den Raum. Sind die Orion-Bilder allegorische Übersetzungen der wilden Jagden des Orion, der in seinem blinden Schicksal zum Sternbild des Himmels wurde? Daß Twombly auch nach 1965 nicht jene konstante mythologische Berührung mit der Antike aufgegeben hatte, wird selbst in der Form des trapezoiden Rechtecks evident, das für ihn Sinnbild der Psyche ist: ein Ideal von der Schönheit der Knidischen Aphrodite.

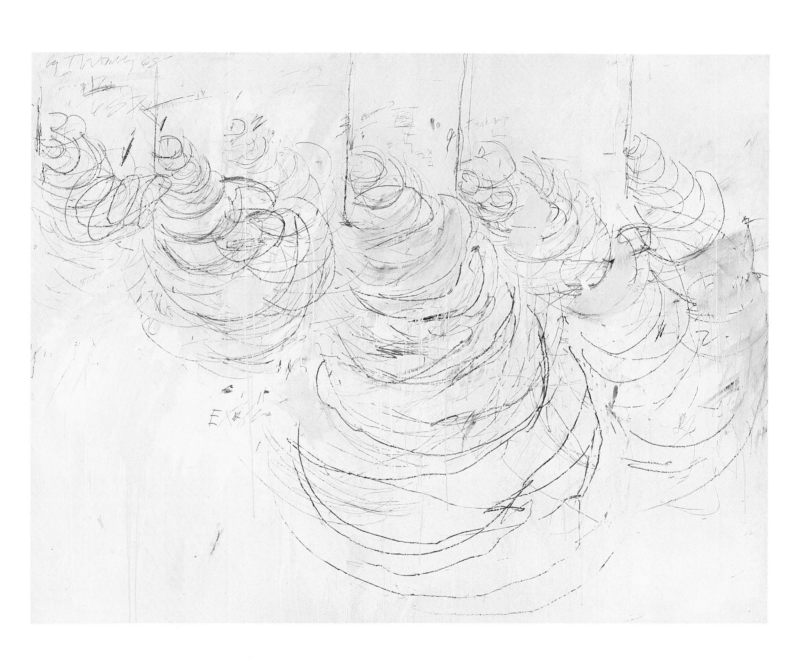

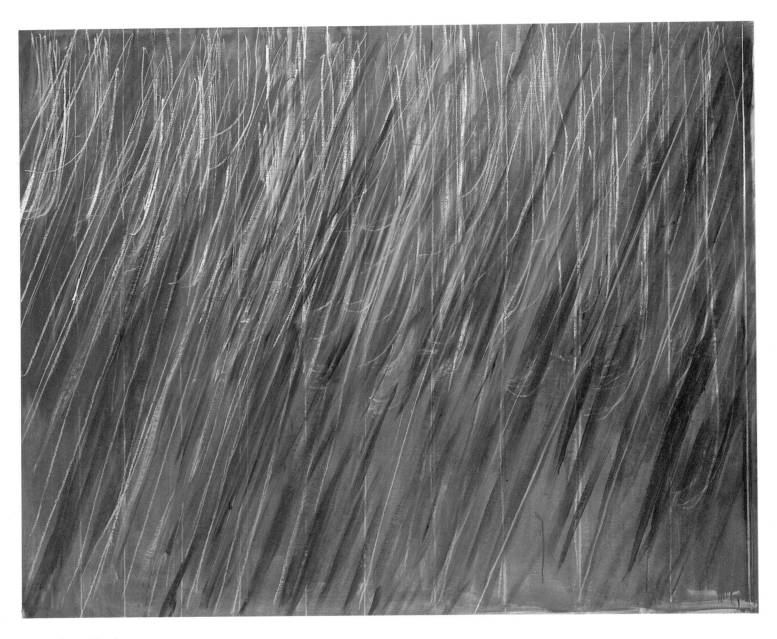

70 ohne Titel 1971

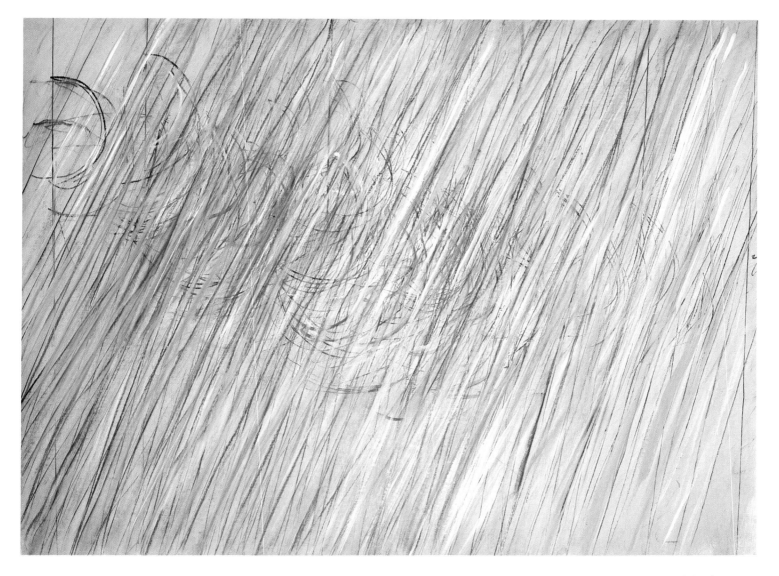

71 ohne Titel 1971

Beide Bilder «ohne Titel», 1971, entstanden drei Jahre nach den Orion-
Bildern, gehören zu den Arbeiten, deren gemeinsamer Ausgangspunkt
die Abhandlung eines formalen Problems ist. Die Bilder sind erfaßt
von rhythmischen Bewegungen in verschieden tiefen Ebenen des
Raumes, die wir simultan wahrnehmen, die miteinander verschmelzen:
aber das dunkle Bild ist auch ein Bild der Nacht und die Bewegungen
sind Erscheinungen des kommenden und gehenden Lichts.

72 Nini's Painting (Second Version) 1971

«Nini's Painting» ist ein ganz freies Bild.
Es ist ein Bild der reinen energetischen
Strömungen, die, rhythmischen Echos
gleich, zunehmen und abnehmen, in einem
Fluß widerhallen.

Nur in den Bildern, in denen Twombly
ein Motiv Leonardos – die apokalyptischen
Visionen eines eruptiven Weltuntergangs
(déluge-Studien) – in freie, assoziativ krei-
sende, horizontale Bewegungsbahnen auf-
nimmt, sind ähnliche Bilder energetischer
Strömungen entstanden.

Aber um welchen Raum geht es? Ein
Arkadien des immer wiederkehrenden
Suchens und Verlierens, des Festhaltens
und immer nur flüchtigen Erlebens? Was
«Nini's Painting» festhält, bleibt geheim-
nisvoll. Einen verlorenen Sinn, eine un-
wiederbringliche Berührung? Welche
Spuren werden die Physis dieses Bildes?
Ich kenne nicht viele Bilder der letzten
Jahre, die derart frei ein Kontinuum von
Assoziationen auslösen: den Traum und
das Licht, eine Sinnlichkeit und die Schrift.
Aber es ist nicht die Schrift der Beschrei-
bung, der Abtrennung, es ist die Schrift,
die uns ganz ausfüllt ohne Rest.

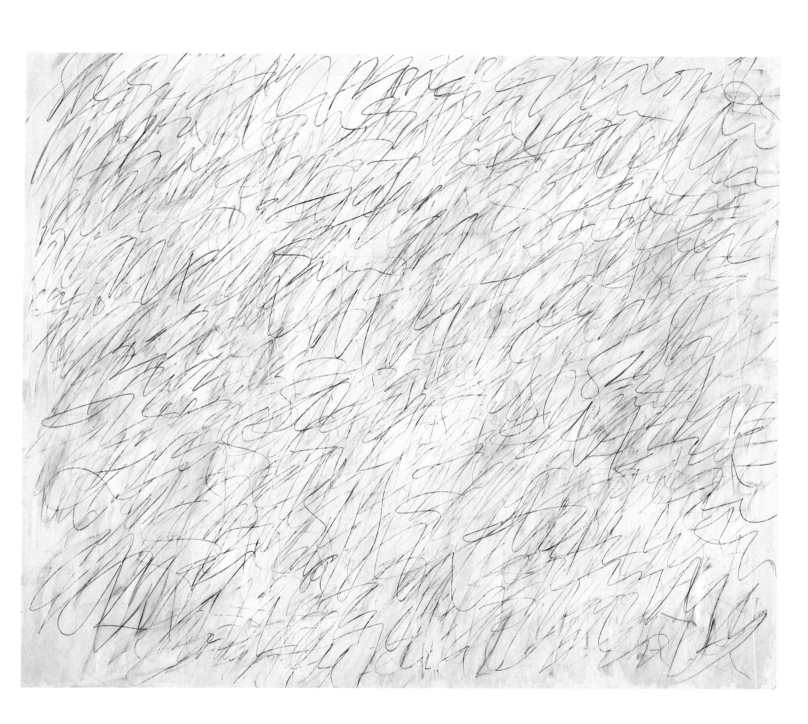

73 Thyrsis (3 Parts) 1977

Das dreiteilige Bild «Thyrsis» wurde im
Sommer 1977 in Bassano in Teverina be-
gonnen und nach langen Überlegungen,
die dem rechten und linken Seitenteil gal-
ten, beendet. Titel und Namen des Bildes
sind Zitate eines bukolischen Gedichts
des Theokrit. (In Theokrits «Eidyllia»
wird das Landleben – im Gegensatz zu
Vergils Arkadien als idealer Landschaft – in
großer Einfachheit, maßvoll idealisiert dar-
gestellt. Ort der Handlung ist meist Sizi-
lien.) Thyrsis ist eines von vier Bildern,
die seit 1975 neben dem großen Zyklus
«50 Days at Iliam», überhaupt entstanden.
Das Bild markiert eine erneute direkte
Zuwendung zu mythologischen und anti-
ken Themen, die auch bis heute vornehm-
lich in Arbeiten auf großen Papierforma-
ten Zentrum aller Vorstellungen Twomblys
bleiben.

Twomblys Bild ist eine poetische Land-
schaft, in der die kulturelle Welt des Mit-
telmeeres die Identität eines «eigenen
Raumes» annimmt, eine Landschaft von
See und Gärten, von Masken und Meta-
morphosen, die Topos für so viele kreative
Vorstellungen geworden war: «Eine Form»,
nannte sie Ezra Pound, «gesehen in Luft»
mit der man einen Raum erfassen mußte.
Nichts, was in diesem Bild offenzulegen
wäre, sein Geheimnis ist ganz und gar
gegenwärtig: es ist die Rückkehr zur Epik,
eine Landschaft der Sehnsucht.

I AM THYRSIS OF ETNA

blessed with a tuneful voice

Die Twombly-Zeichnungen in dieser Sammlung

Viele Zeichnungen ersetzen das gemalte Bild, sie ersetzen es dort, wo Twombly wenig oder gar nicht gemalt hat und sich ausschließlich mit Arbeiten auf Papier befaßte. Andere Zeichnungen zeigen deutlicher als viele Bilder wichtige Elemente oder Informationen des Arbeitens; in manchen Zeichnungen sind diese Elemente klarer formuliert oder sie zeigen anschaulich Zusammenhänge, die das Bild nicht zeigt. In einigen Blättern, den Collagen, wird deutlich, wie Twombly diese Technik anwendet, um sie dann als «Prinzip, ohne die eigentliche Technik der Collage zu benutzen», in seinen Bildern im Umgang mit allen Materialien ebenso anzuwenden. Andere Zeichnungen ersetzen das gemalte Bild vollkommen – die Gruppe der «Vergil»-Arbeiten (1973), die «Narcissus» und «Idilion» Blätter (beide 1976) oder jene großformatige Zeichnung «ohne Titel» aus dem Jahr 1972. Es sind jene Zeichnungen, die als Bild auf Papier angelegt und häufig auch die Technik des Bildes aufnehmen; denn grade in den letzten 8 Jahren hat sich gezeigt, daß Cy Twombly nur sehr wenige Arbeiten auf Leinwand malte und fast ausschließlich größere und kleinere Arbeiten auf Papier herstellte, deren größere Formate er konsequenterweise auch als «Bilder auf Papier» ansieht. Die Zeichnungen dieser Sammlung versuchen so sinnvoll wie möglich, die vorhandenen Bilder zu ergänzen. Die ersten Blätter von 1955 dokumentieren eine Zeit, aus der es nur wenige Bilder gibt. Die kleine Gruppe von Zeichnungen aus dem Jahr 1959 veranschaulicht sehr klar jene Entwicklung des singulär auftretenden Zeichens und der Markierung, der Lösung von der Linie (genau jene Bilder dieses Themas befinden sich, eines ausgenommen, alle im Besitz des Künstlers). Einige Blätter, wie die «Roman Notes» (1970) sind Beispiele aus einem großen Feld von Arbeiten, die Twombly in Bildern und Zeichnungen Jahre beschäftigt hat. Auch die «Mushroom» (1974) und «Gladings» Arbeiten (1973) sind Blätter aus einer größeren Serie, die in beiden Fällen zu druckgraphischen Arbeiten dieses Themas führten. Statt exemplarisch vorzugehen, wurde versucht kleine Gruppen von Arbeiten zu erwerben, da sie die Behandlung eines Themas, da sie den «Werkcharakter» schlüssiger, lebendiger zeigen.

74 ohne Titel 1955

75 ohne Titel 1955

76 ohne Titel 1959

77 ohne Titel 1959

78 ohne Titel 1959

79 ohne Titel (Sperlonga) 1959

80 ohne Titel 1961–63

81 ohne Titel 1962–63

82 ohne Titel 1964

83 ohne Titel 1964

92 ohne Titel 1974

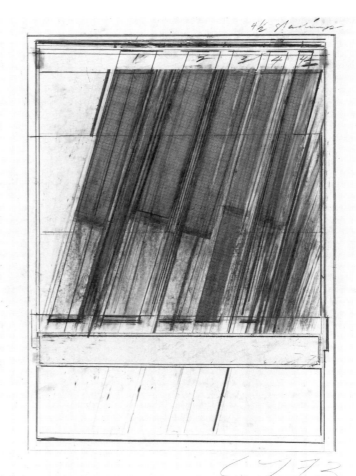

87 Gladings (Love's Infinite Causes) 1973

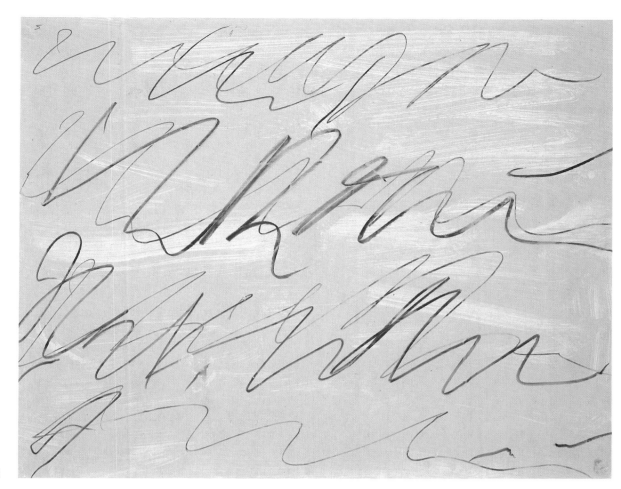

84

85

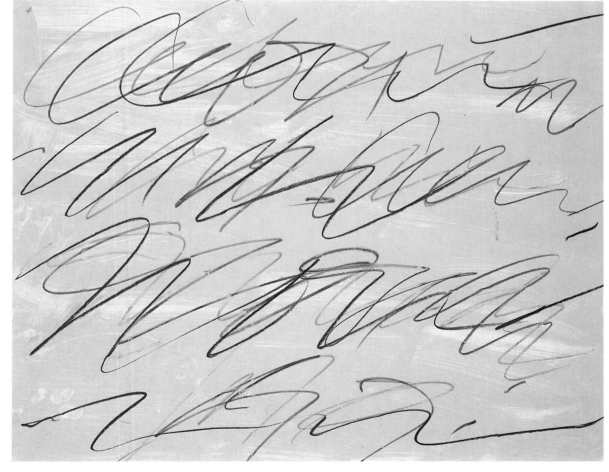

84 Roman Note 3 1970
85 Roman Note 4 1970

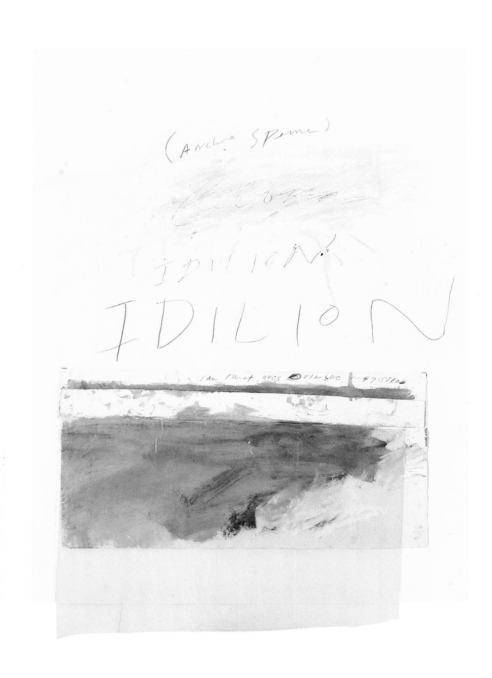

94 Idilion 1976

86 ohne Titel 1972

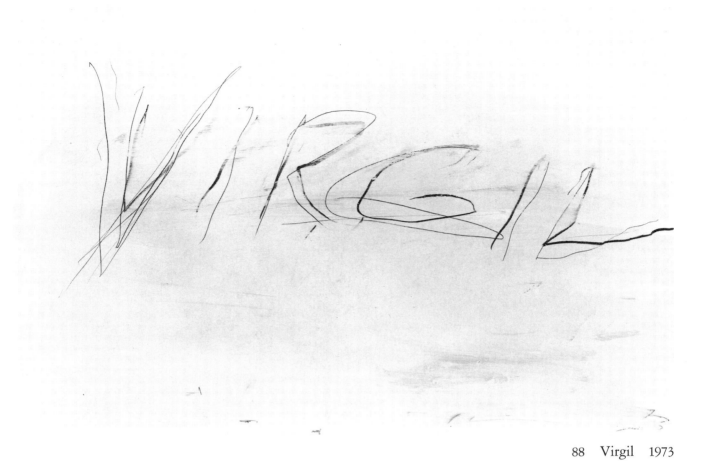

88 Virgil 1973

89 Virgil 1973

152

90 Virgil 1973

91 Virgil 1973

96 Dionysus 1979

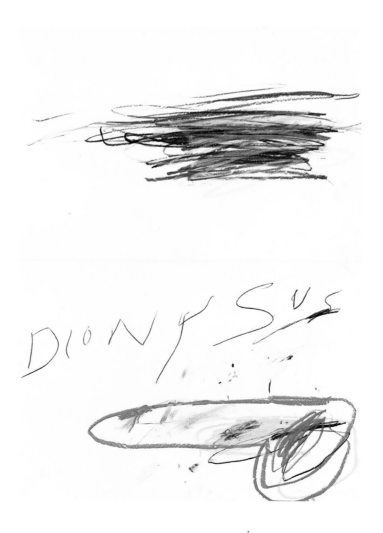

93 Dionysus 1975

95 Narcissus 1976

WARHOL

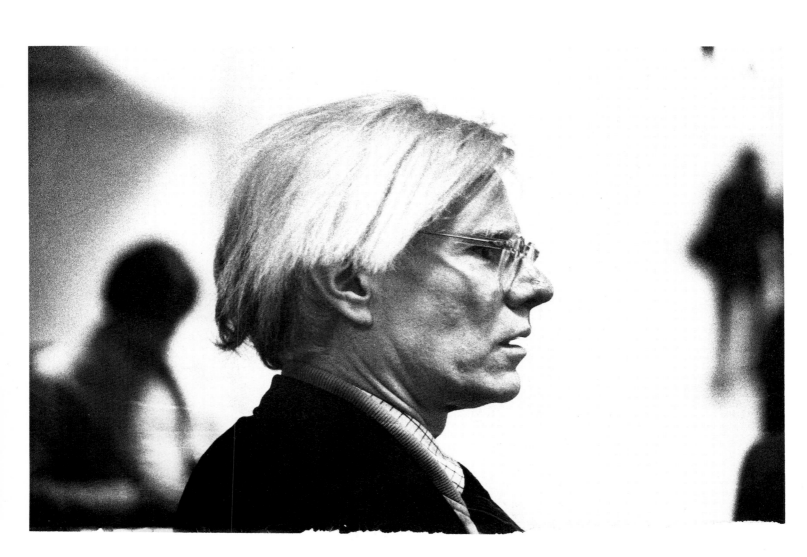

Die Guillotine ist das Glanzstück der bildenden Kunst*

Die Welt Andy Warhols ist eine Welt voller Widersprüche. Die
Welt Andy Warhols ist eine Welt ohne Widersprüche. Es ist alles
wahr und es ist nichts wahr. Die Bilder Andy Warhols sind eine
Kopie der Welt, aber die Welt ist eine Kopie der Bilder Warhols.
Dies alles trifft auf Andy Warhol zu und nichts davon trifft auf ihn
zu. Aber wir werden eines Tages entdecken, daß uns Andy Warhol
einen Bericht geliefert hat, der etwas registriert, woran wir noch
nicht glauben, der etwas vorwegnimmt, was noch nicht eingetreten
ist. Es ist ein Bild, das in allen seinen Bildern wiederkehrt und ver-
lorengeht: Der Mensch ist nicht mehr im Menschen.

Sollte es je eine unbeabsichtigte, dennoch so horrende Verbindung
zwischen Kunst und Leben gegeben haben, so ist es jene Verbin-
dung, wie es sie in Warhols Bildern gibt: Das Grauen, in dem die
Kunst auf das Leben zugeht, das Grauen, in dem das Leben dieser
Kunst ähnlich sein kann. Hatte die Kunst vor Warhol in der Über-
zeichnung, in der extremen Verfremdung, in subjektiver Innerlich-
keit, in der Ekstase, in der Heiligkeit, in Kanon und Dogma ver-
sucht, allein im Bild des gefährdeten Menschen Spiegel nicht weit
vom Leben zu sein, so wird diese Kunst bei Warhol endlich, was
sie bei all ihrer Nähe zum Leben nie sein wollte: durch das Leben
nicht länger zu überbieten. So sehr hat Warhol seine Subjekte unter-
einander austauschbar, ersetzbar und überflüssig gezeigt, so selbst-
verständlich vom Leben des Mythos Schein genommen, was unüber-
setzbar, austauschbar und überflüssig für ihn selbst sein mußte, daß
man nur noch die Kunst abwischen muß, um der ganzen Wahrheit
des Lebens ansichtig zu werden. Aber was ist das für eine Wahrheit,
nach der Warhol selbst nicht fragt? Eine verlogene Realität, eine
Sucht, die Entstellungen hinter der schönen Stirn der «Kultur»?
«Es ist nichts dahinter», sagt Andy Warhol. Und es ist tatsächlich
nichts dahinter, aber weil dies so ist, und weil auch hinter Andy
Warhol nichts ist, ist das bißchen Subjektivität, was als Kunst insze-
niert wird, der Schock, das Skandalon, das Schöne, eben auch eine
Ausstellung von Welt, hinter der nichts ist. In der der Mensch
nicht das konstanteste Problem ist, sondern «verschwindet wie am
Meeresufer ein Gesicht im Sand» (Foucault).

Zwar ist es noch nicht so weit, obwohl wir nicht nachlassen in unse-
rem Bestreben, endlich auch aus dem Schein des Überlebens heraus-
zutreten. Aber wohin? Nicht unwahrscheinlich nur in einen ande-

Blaise Cendrars
Neunzehn Elastische Gedichte,
XVIII. Der Kopf, Zürich 1977, S. 68

ren Schein, für den wir als westliches Genre den Mythos, das methodische Inventar, den Glanz der bloßen Fragmente als schieres Leben ausbreiten. Wenn Warhol sagt, «es ist nichts dahinter», dann weicht er allen philosophischen Denkbildern ebenso aus, der Kontemplation, dem Nihilismus hinter der Oberfläche, aber welchem Sinn weicht er nicht aus? Welche so vollkommene Indifferenz will jedes Erwachen, jedes Ergriffensein, jeden Ausdruck von Individualität von sich weisen?

Alles was Warhol herstellte und herstellt, kennt kein Subjekt, denn was er verarbeitet sind Dinge, die in ihrer Wiederholung keinen Ursprung mehr haben, Ereignisse, die wir ohne ihre Sprache wiedererkennen. Es ist das Gedächtnis ohne Person. Warhols Arbeiten kennen kein Subjekt, denn sie nehmen nur auf, was sie nicht behalten wollen, was subjektiv unberührt bleiben kann. Ist jede Reflexion in der bildenden Kunst auch die emotive Brechung, so ist sie bei Warhol die emotionslose Registratur, also das Gegenteil. Was in dieser Registratur zu sehen ist, gleicht einem Spiegel, der nichts abweist, der leer ist, da er nichts festhält. Und weil er unendlich in den Arbeiten Warhols vorhanden ist, ist es eine Leere, die nichts berühren muß. Was für eine Voraussetzung! Warhol hat diese Leere nicht erfunden, er hat ihr nicht einmal ihren symbolischen Rahmen gegeben, er hat ihr kein Gesicht geben müssen, denn sie hat kein Gesicht, denn sie ist jedermanns Spiegel.

In seiner Vorstellung, niemandem und nichts zu nahe zu kommen, in nichts persönlich verstrickt zu sein, in der Reduktion, die sich selbst noch in der Wiederholung multipliziert, kann sich jener Anspruch, niemandem und nichts ähnlicher zu sein als am liebsten einem mechanischen Phänomen, ganz von selbst erfüllen. «Ich würde gerne eine Maschine sein», sagt Andy Warhol. «Und ich habe das Gefühl, daß alles was ich maschinell tue, das ist was ich tun will.» Aber es ist keine Liturgie, und es ist kein Alptraum, es ist nicht mehr als ein hinreichender Grund, das eigene Leben in seinen diskontinuierlichen Erscheinungen wie einen umgedrehten Traum als vollkommene Angleichung zu leben. Warhols Leben ist die ganze Symbiose zwischen einem Leben und der Betrachtung dieses Lebens. Es eröffnet jede Spekulation und nimmt jeder Spekulation ihre Bedeutung. Die ganze Beklemmung, der Schrecken, der im Gleichmut seiner Vorstellungen wie eine bedenkliche individuelle Krankheit erscheint, ist genau betrachtet die Unausweichlichkeit schwindelerregender Vorstellungen von einer Gesellschaft, «die noch nicht

ganz so weit ist». Der Projektion dieser Bilder weichen wir aus, obwohl wir jede Prophetie schon längst überholt haben.

Also bleibt es bei einem Schein und einem Mythos, dessen direkte Herkunft vor der «reinen Faktizität» der Bilder anhalten muß. Denn die Betrachtung der Bilder will ja, daß sie die Physiognomie des Augenblicks, den Warhols Bilder unendlich dehnen, in Zeit und Gesellschaft wieder zurückordnet. Immer sprechen wir davon, daß in diesen Bildern etwas verloren ist, daß sie als Kunstobjekte den Schrecken ihrer Darstellung in schönen Farben ertränken, daß sie ihre Schönheit in Massenillusionen verkauft haben. In Wirklichkeit ist jedes Drama des Todes millionenfach als Panorama der Titelseiten bis zu seinem Ende geführt worden. Denn hier hört die Geschichte aller Toten auf, erstickt vom Abfall, den Unfällen der Kultur. Schreit nicht jedes Bild nur nach der Notwendigkeit weiterer Bilder? Gibt es einen Tod, den wir noch nicht gesehen haben? Warhol mußte den Tod nicht in den großen Mysterien suchen, denn er ist nur das Klischee, das endlos beliebige Standphoto inmitten der Mythen. Diesem Tod mußte man nicht näher sein als jedem anderen Gegenstand des Lebens, der als Bild genauso brauchbar war.

Den Selbstmördern und den Verunglückten, den von Rassisten Erhängten, den auf den Elektrischen Stuhl Wartenden, den Erschossenen und den Zurückgebliebenen wird das Absurde und Verstümmelte des Todes nicht auf einem Stück Leinwand zum unverzeihlichen Geschehen, mit menschlichem Maß von Tränen und Schmerz. Wenn diese Bilder etwas enthüllen, dann ist es einzig, daß sie das Absurde und das Verstümmelte unseres Lebens vorführen, das der Kultur und der Fäulnis dieselbe Hand hinhält. Warhols Bilder zeigen den Tod noch einmal, sie zeigen ihn nach allen Zeremonien, wenn alles gesagt ist, am Ende, im Museum und als Nachtvorstellung, in der niemand fragt, wie konnten diese Bilder Kunstobjekte werden, in der niemand fragt, ob der Tod und das Desaster Übertreibungen einer andauernden TV-Vorstellung sind. Ist es nicht ein bißchen spät für diese Überlegungen?

Aber eines Tages wird man in diesen Bildern sehen, warum sie notwendig waren als Ausdruck eines Lebens, in dem Vernunft und Wahn bis zur Unkenntlichkeit sich verbanden. Noch verstehen wir scheinbar nicht ganz, warum Warhols Gleichmut eine Idee ist, die von Mördern und Blumen, die von Untergängen und wahren Sintfluten kultureller Heucheleien, die von Marilyns Lippen und Geldscheinen nur ein einziges Muster herstellt. Solange werden wir das

alles als eine Oberfläche wahrnehmen. Und die Moden und die
Gesichter und der Elektrische Stuhl und die in Birmingham Erhäng-
ten und die Colaflaschen und Dollarnoten und das Mädchen, das
vom Empire State runterspringt, werden der Ausdruckslosigkeit einer
starrenden Masse zu widerstehen haben. Warhol: «man geht in ein
Museum und sagt, dies ist Kunst, und die kleinen Vierecke hängen
an der Wand. Aber alles ist Kunst und nichts ist Kunst…» (News-
week, 1964). Und haben seine Unternehmen nicht dieses Massen-
produkt als amerikanischen Underground, als Starklischee, als repro-
duzierten Alltag, als Unterhaltung 20 Jahre lang als das gelangweilte
Babylon einer Hollywoodproduktion vorgeführt?

Genau hier liegt Andy Warhols entscheidender, ganz einmaliger
Beitrag zur Kunst der letzten 20 Jahre. Indem er seine eigenen Bilder
zum Spiegel des Massenprodukts und eines Alltagsmythos machte,
hat er die Kunst demystifiziert. Er hat etwas vorgeführt, das wie
eine böse Erfindung unserer Kultur erscheinen muß, wenn es nicht
so wahr wäre. Aus einem Warenzeichen hat Andy Warhol nur ein
anderes Warenzeichen gemacht, ohne Umwege, ohne Wege der
Abstraktion. Im «maschinellsten» aller Reproduktionsverfahren, der
Siebdrucktechnik, die es gestattet, beinahe restlos alle individuellen
Merkmale oder Spuren einer Handschrift auszulöschen, ja auch
überflüssig macht, erledigt er seine eigene Subjektivität und den
letzten Rest von unvermeidlicher innovativer oder persönlicher
Authentizität des Werkes in großen Serien. Nirgendwo gibt es einen
Bruch oder eine entscheidende Entwicklung bei Warhol. Von
Anfang an ist das Prinzip des Seriellen, des Reproduzierten, der
möglichen Vermeidung von handwerklichen oder gar malerischen
Mitteln vorherrschend. In den frühesten Zeichnungen bereits be-
dient er sich eines Übertragungsverfahrens, das zwischen Kopier-,
Stempel- und Monotypie-Technik variiert und an die Stelle der
«gezeichneten» Zeichnung tritt.

Nur wenige Jahre später erscheint die Trennung von Alltagswelt
und Warhols Kunst ausgeschlossen. Seine Fabrik ist selbst eine
Produktionsfirma von Gegenständen ausschließlich dieser Alltags-
welt geworden. Die Campbells-Suppen, die er jahrelang täglich zu
sich genommen hat, bietet er jetzt selbst an. Die Coca-Cola-Flaschen
reiht er in Bildern auf. Die Schreckensmeldungen, die er täglich
liest, hört und mitansieht, wird er nun noch einmal verbreiten. Und
Warhols Fabrik garantiert die Objektivität ihrer Produkte – keine
Eingriffe! Warum sollte es zwischen den Dollarnoten und einem

Bild voller Dollarnoten auch nur einen kleinen ironischen Abstand geben? Warum sollte dem Schrecken des Todes, so wie wir täglich mit ihm leben, das Bild eine andere Eigenschaft geben? Die einzige Freiheit bleibt die farbliche Behandlung der photographischen Vorlagen. Aber auch die Farben sind weder besonders artifizielle Farbtöne, sondern entsprechen eher naturalistischen Einfärbungen des Hintergrunds wie man ihn in der Herstellung von Werbeplakaten vornimmt. Eine Farbe ohne Pigmentierung. Was hat das alles mit Kunst zu tun? Andy Warhol würde darauf antworten «weil es von einem Künstler gemacht wurde». Aber auch «ich fände es großartig, wenn mehr Leute Siebdrucke herstellen würden, so daß keiner mehr wüßte, ob mein Bild das Bild eines anderen ist... ich stelle mir vor, daß jedermann gleich denkt. Einer sieht aus wie der andere, und wir machen ja immer mehr Fortschritte in diese Richtung». Hier schließt sich die paradoxe Logik, in der Andy Warhols Welt eine Welt voller Widersprüche und eine Welt ohne Widersprüche ist. Hier beginnt ausschließlich das Nachdenken über uns selbst.

Daß dieses Nachdenken überhaupt von einem Produkt ausgelöst wird, das alles verneint, was es als Produkt je sein wollte und war, ist nur eine andere Marginalie der Nachrichten von diesem Produkt. Allein sie ist zu kommentieren, wenn man über die sogenannte «gesellschaftsimmanente Wirkung» der Arbeiten Warhols nachdenkt. «Es ist alles gleich schön. Es ist nichts dahinter. Und wenn du an nichts glaubst, so bedeutet dies nicht, daß es das Nichts ist. Du mußt dieses Nichts nur so ansehen, als sei es etwas.» Aber was? Die andere Marginalie der Nachrichten als memento mori? Am schönsten wäre es, es könnten alle gerettet werden vor den Fragen, weshalb sie leben genauso wie vor der universellen Offenbarung, daß dieses Nichts eine Rettung sei, weil es nicht den Tod bedeutet. «Warhol ein wirklich ernst zu nehmender Künstler» schreibt Barbara Rose 1971, «steht auf der gleichen Seite wie die bittersten Anfechter der gesellschaftlichen Heucheleien und Konventionen. Als große theatralische Figur ist er verwandt mit jenen outré-Vorläufern der Pariser Avantgarde: Antonin Artaud und Alfred Jarry...» Warten wir, bis die immer Meistbietenden statt der Philosophie Andy Warhols eine andere Passion enthüllen. Nicht auszuschließen, daß jene Passion ihren wahren Anfang in jener Fabrik nimmt oder längst genommen hat, auf die wir alle gradezu radioaktiv verseucht starren und starren. Wenn diese Strahlung einmal nachläßt und die Fiktionen unseres Lebens verbraucht sind, dann sind es mit Sicherheit die Bilder Warhols, in denen jene Passion endlich zu sehen ist.

98 Do it yourself (Seascape) 1962

John Coplans teilt in seinem Buch «Andy Warhol», New York 1969, S. 48, Warhols Bilder in drei Entwicklungsphasen ein: «1) Warhol suchte sich eine Bildvorlage aus und arbeitete danach zwanglos (frei). 2) Er begann anschließend, nach ausgesuchten Bildvorlagen von Hand gemalte Bilder herzustellen, die die Serienproduktion vortäuschen sollten (die ihr täuschend ähnlich sein sollten). Und 3) Er entschließt sich zur direkten Serienproduktion mit den Mitteln der verschiedensten Reproduktionsverfahren.»

«Do it yourself» ist ein Bild der zweiten dieser Entwicklungsphasen: Seine Vorlage ist eine Art Mal-Set, wie man sie in Hobbyläden kaufen kann, mit Farbschlüsseln für die auszumalenden Felder. Coplans schreibt dazu «die ‹Do it yourself› Bilder werfen die Frage auf: kann ein Bild so gemacht sein, daß es aussieht, als sei es mechanisch hergestellt, obwohl es nicht so gemacht

wurde?» In den vielen Ziffern für die Farbfelder, die als mechanische Elemente auf Umdruckpapier gedruckt und mittels Hitzeeinwirkung abgelöst und auf die Leinwand fixiert wurden, sieht Coplans im mechanischen Übertragungsprozeß ein erstes klares Anzeichen, alles was von Hand zu fertigen ist, aus der Malerei auszuschließen. Mir scheint der Vorgang, nach einer mechanisch nachzuvollziehenden Anweisung ein Bild zu fertigen, das wirklich gravierende Merkmal zu sein, Individualität oder die persönliche Handschrift aus dem Bild auszuschließen.

Bemerkenswert ist das ironische Eigenleben der Ziffern, die auf der einen Seite wirklich zum Ausdruck bringen, daß sie ja eigentlich nicht mehr zu sehen sein dürften und auf der anderen Seite dem Bild jenen unleugbaren Status der Malvorlage geben. Andy Warhol hat vier verschiedene «Do it yourself» Bilder hergestellt.

1962 entstehen mehrere Gruppen von
Bildern, die in verschiedenen, mehr oder
weniger mechanischen Übertragungsver-
fahren hergestellt wurden. Nach den vier
«Do It Yourself»-Bildern begann Warhol
zunächst ein Druckverfahren mit Gummi-
und Holzstempeln sowie Matrizen anzu-
wenden. «Handle With Care – Glass –
Thank You» ist ein Bild, das mit einer
Matritze hergestellt wurde. Nachdem die
Leinwand mit Bleistiftlinien, die auch nicht
mehr entfernt wurden, in ein Netz von
Feldern eingeteilt worden war, wurde das
Image möglichst genau in diese Felder
mit der Schablone aufgedruckt. «Handle
With Care – Glass – Thank You» und
zwei weitere Bilder der «Campbell's Soup
Can» Serie, sowie das Bild «Martison
Coffee» (vgl. Stuttgart 1970, Kat. 443,
506, 507) markieren die für Warhol wich-
tige Entwicklung der immer stärker in den
Vordergrund rückenden Vorstellung,
mechanisch hergestellte Bilder ohne per-
sönliche Handschrift möglichst als mas-
sengefertigte Produkte produzieren zu
wollen.

Noch im Herbst 1962 beginnt Andy War-
hol, das Siebdruckverfahren als Repro-
duktionstechnik anzuwenden. Rainer
Crone schreibt dazu: «Die Photographie
des Schauspielers Troy Donahue war das
erste Bild, das mit dieser Technik auf die
Leinwand reproduziert wurde» (Stuttgart
1970, S. 24). In den verbleibenden wenigen
Monaten dieses Jahres entsteht eine große
Anzahl der verschiedensten Bilder: Mari-
lyn- und Elvis-Portraits, mehrere Rau-
schenberg-Portraits, aber auch die ersten
dokumentarischen Disaster-Bilder. Mit
Hilfe der Siebdrucktechnik, einem rein
kommerziellen Druckverfahren, das sich
besonders für Flächen mit genau definier-
ten Umrissen eignet, hat Warhol end-
gültig das Genre des Tafelbildes zu einer
begrenzten Fläche serigraphischer Wieder-
holungen gemacht, die man so endlos
ausführen konnte, wie die Bilder selbst es
suggerieren. Und es war natürlich auch die
einfachste aller Methoden, mit einem Bild
irgendwo an einem Rand schließlich auf-
zuhören. Über Warhols Übertragungs-
prozesse und den ihnen innewohnenden
Strukturen gesellschaftlicher Funktions-
weisen ist sehr viel geschrieben worden.
Ich glaube mehr und mehr, daß all diese
Überlegungen, inhaltliche Momente als
Reflexion aufzuspüren, überflüssig sind,
daß sie mehr über uns und unser manch-
mal merkwürdig kompliziertes Rezeptions-
bewußtsein sagen als je über die Bilder
Warhols. Allein das Verlassen der hand-
schriftlichen Malerei zugunsten der tota-
len Indifferenz als Ausdruck der Massen-
produkte einer Alltagswelt ist auch heute
noch so revolutionär wie Anfang der sech-
ziger Jahre. Rainer Crone verzeichnet in
seinem Buch (ebd.) insgesamt 14 ganz
unterschiedliche «Dollar-Bills»-Bilder. Es
sind mit Sicherheit einige mehr; auch
dieses Bild, aus dem Besitz von Andy
Warhol, ist noch nicht aufgeführt.

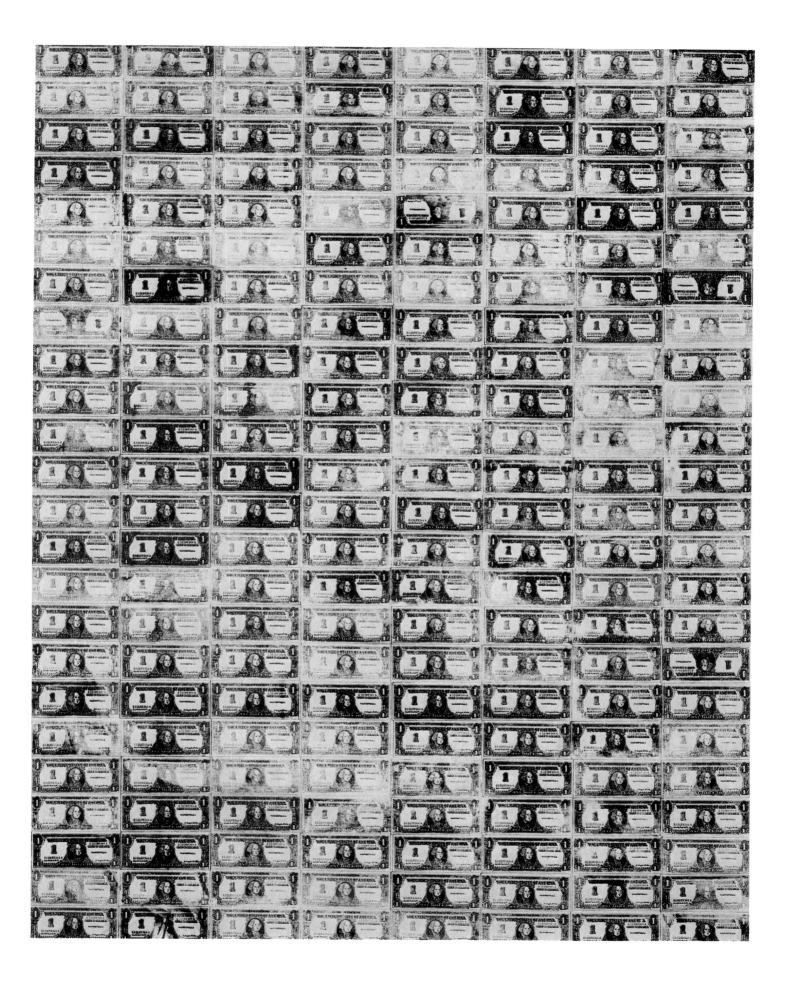

101 Cagney 1962

Das Bild «Cagney» hält eine Szene aus
dem Film «The Public Enemy», 1931,
fest. Das Szenenphoto, das Andy War-
hol als Vorlage diente, zeigt den ameri-
kanischen Schauspieler James Cagney,
auf den eine Person ein Gewehr richtet.
1964 wurde von dem gleichen Photo
ein Siebdruck auf Papier in einer sehr
kleinen Auflage hergestellt, bei dem
das Motiv Cagney und lediglich den
Schatten des Gewehres zeigt (vgl.
Zürich, 1978, S. 94). Das «Cagney»-
Bild ist, nach Auskunft von Andy
Warhol, nur einmal in diesem über-
großen Hochformat (520 cm) herge-
stellt worden. Es ist zugleich eines der
größten Bilder Andy Warhols. «Cagney»
gehört in jene große Serie der Disaster-
und der Todes-Bilder, in denen Photo-
Vorlagen aus Zeitungen, Polizeidoku-
menten, Illustrierten oder der Kino-
werbung unverändert übernommen
wurden. Gemeinsam ist allen diesen
Vorlagen (sicher mit Ausnahme zweier
Suicide-Bilder) eine Dimension des
Schreckens oder der Gewalt, die nicht
die Betroffenheit eines individuellen
Falles meint, sondern selbst nur die
Anonymität des Schreckens zeigt: wie
ein Tod, der nicht tragisch sein kann,
weil es ein Tod ohne Trauernde ist.

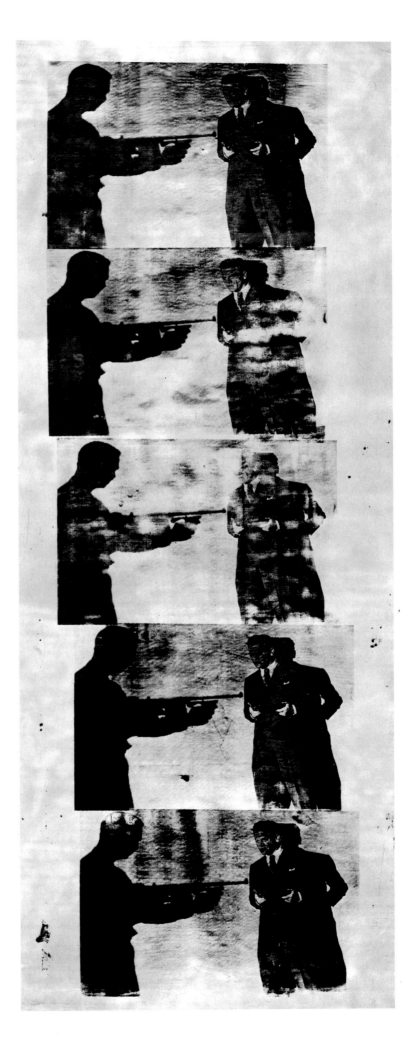

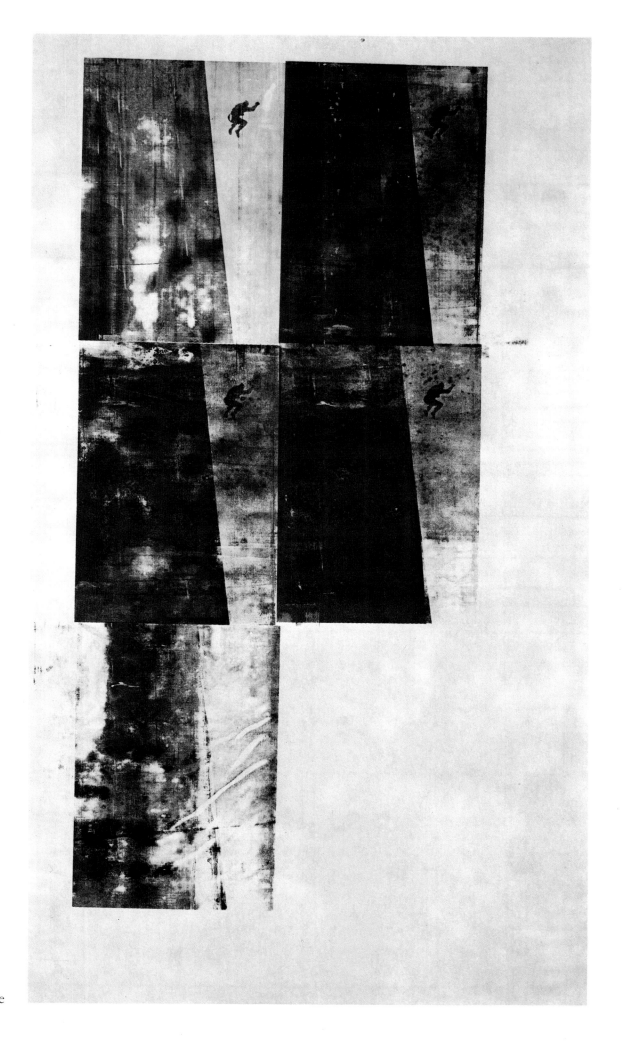

102　Suicide

102 Suicide (Silver Jumping Man) 1962 103 Statue of Liberty 1963

Zweifellos ist dieses Bild neben der
«Atomic Bomb» eines der dramatisch-
sten Bilder Andy Warhols. Für das
Bild «Suicide (Silver Jumping Man)»
verwendet Warhol eine einzige Photo-
vorlage eines fallenden Mannes. In
einem anderen Suicide-Bild (Purple
Jumping Man) benutzt er zwei ver-
schiedene Vorlagen, einmal das Photo
des fallenden Mannes und dann das
Motiv eines am Boden liegenden Kör-
pers (das seitenverkehrte Motiv der
«Bellevue»-Bilder). Allein das Bild
dieser Sammlung stellt den dramati-
schen Augenblick der stürzenden Per-
son dar. Der entsetzliche Augenblick
des Fallens wird durch das schmale,
hohe Format des Bildes ein noch
schrecklicherer, vielfach betonter Todes-
sprung. In der untersten der wieder-
holten Szenen ist die fallende Person
nicht mehr zu sehen, sie ist ausgelöscht.
In diesem Bild verweben sich Tod und
Leben, und die ganze Absurdität und
Tragik des selbstgesuchten Todes färbt
sich wie eine generative Ausweitung
zum Leben hin.

Kaum einem zweiten Bild gelingt es,
den Augenblick der Starre, jenen
Moment des Stillstands, der der Tod
ist, so entscheidend als Gegenstand des
Lebens zu zeigen; als Moment angst-
voller Einsamkeit, der das Leben läh-
mend berührt.

Warhols «Freiheitsstatue» erscheint wie
jene merkwürdigen illusionären dreidimen-
sionalen Postkarten, die man vom World
Trade Center kaufen kann – Postkarten,
auf denen die Türme dann auch plötzlich
neben den Pyramiden von Gizeh auftau-
chen. Tatsächlich war es Warhols Absicht,
«Statue of Liberty» als dreidimensionales
Bild herzustellen, aber eben nur mit den
Mitteln des Siebdrucks. In diesem Bild
sind die Ränder der Siebe besonders auf-
fallend zum Überlappen gebracht, um
dadurch eine eher diffuse Begrenzung der
Umrißlinien zu erreichen. So läßt Warhol
einmal die Farbe des Hintergrunds jeweils
auf der Höhe der Schultern der Statue
enden und erzeugt dadurch tatsächlich das
Gefühl, daß der Arm, der die Fackel trägt,
aus dem Bild nach vorne weist. Indem er
den Körper der Statue nur in den Gewand-
falten farblich betont, dafür den Arm aber
um so stärker, wird dieser Effekt noch
gesteigert. Die Blaugrün- und Rottöne
sind in möglichst unregelmäßiger Inten-
sität gedruckt, und es entsteht eine schein-
bare Plastizität, die sich aber auch durch
die Unschärfe und Verdoppelung der
Umrißlinien ergibt.

In einer verkleinerten Form entstand 1964
«Statue of Liberty» als Offset-Plakat zur
Weltausstellung in New York. Das Bild
ist nur einmal und nur in dieser Fassung
hergestellt worden.

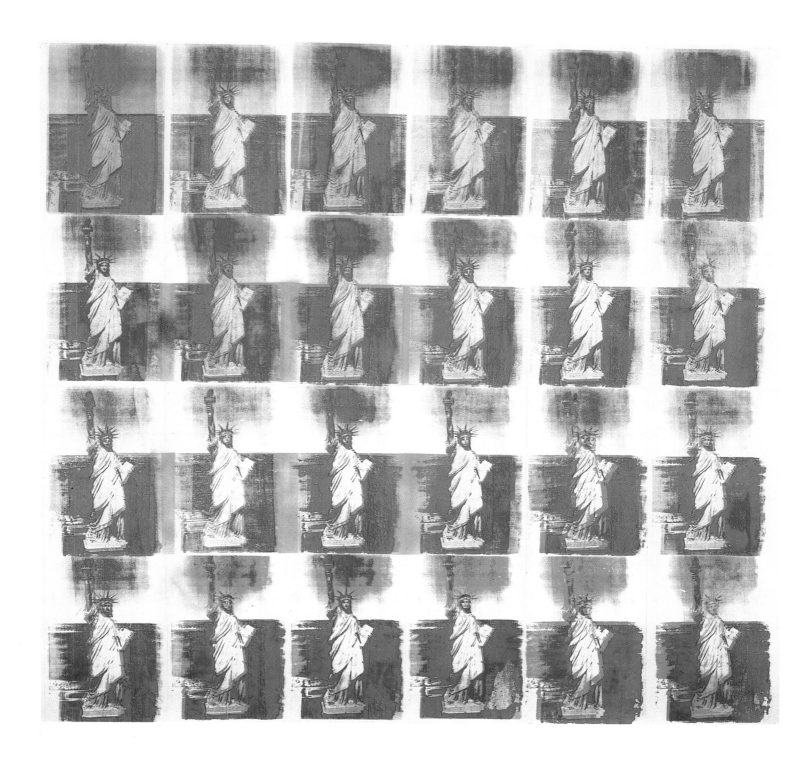

John Coplans schreibt 1969 (Greenwich 1970, S. 54) unter anderem zu den Autounfall-Bildern: «Nur in den Autozusammenstößen, wo die Menschen im Angesicht des Todes festgehalten (photographiert) sind, tragen sie Masken des erstarrten Erschreckens. Überall sonst vermitteln Warhols Portraits nichts von der inneren psychischen Spannung der portraitierten Person». «Ambulance Disaster» zeigt einen Krankenwagen, der selbst mit einem Verletzten in einen Zusammenstoß mit fatalen Folgen verwickelt ist. Coplans Bemerkungen sind keine Metapher: Was uns die Darstellung versinnbildlicht, ist der menschliche Tod, der uns mit Nähe, mit Angst erfaßt, es ist die Angst, in der man einen Toten noch leben sieht!

Andy Warhol hat eine größere Anzahl dieser Unglücksbilder hergestellt. Viele dieser Autozusammenstöße zeigen zertrümmerte Wracks mit herumliegenden, deformierten Körpern; erschlagen von der Gewalt oder blutig zerrissen, erscheinen sie so wirklich, daß jeder Gedanke, dieser Anblick des Schreckens ist zugleich ein Warhol-Bild, welches der Betrachter vor sich sieht, unwirklich erscheint, ja gewichtslos wird. Hier in diesen Bildern manifestiert sich der Anspruch Warhols, Bilder herzustellen, deren Thematik nur die

Reproduktion der Wahrnehmung eines Vorgangs aus der Alltagswelt sind, unmißverständlich. Durch keinerlei Eingriffe verändert, weisen diese Bilder direkt auf die Alltagswelt zurück, aus der sie entnommen sind. Der Schrecken, den sie verbreiten, ist die objektive Bedeutung eines Schreckens, der jeden oder niemanden berührt, da er nicht als Kunstwerk inszeniert wird.

Auf die Frage, wann er mit der Todes-Serie begonnen habe, antwortete Warhol: «Ich glaube, es war das Bild des Flugzeugunglücks auf dem Titel einer Zeitschrift: «129 Die» – 129 starben. Ich malte gleichzeitig die Marilyns. Ich erkannte, daß alles, was ich tue, mit dem Tod zusammenhängt. Es war Weihnachten oder Labor-Day – ein Feiertag –, und immer, wenn man das Radio anstellte, sagten sie ungefähr das gleiche: «Millionen werden sterben». Das hat es ausgelöst. Aber wenn du ein grausames Bild immer wieder siehst, verliert es schließlich seinen Schrecken.»

Das Bild «Ambulance Disaster» ist in dieser Form nur einmal hergestellt worden. Es gibt ein anderes Bild, das halb so groß ist und dasselbe Motiv nur einmal darstellt.

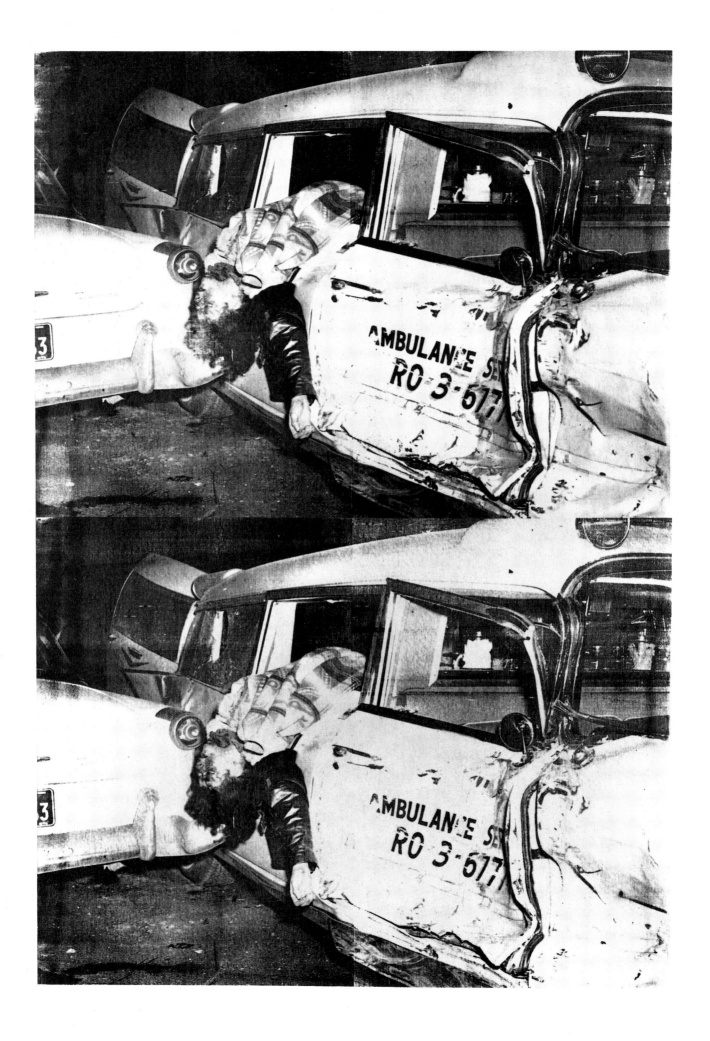

105 Twenty Jackies 1964

Das Portrait von Jackie Kennedy ist die
Reproduktion eines Zeitungs- oder Illu-
striertenphotos, wie sie kurz nach der
Ermordung von John F. Kennedy im
November 1963 in Dallas um die ganze
Welt gingen. Andy Warhol hat 12 ver-
schiedene Photos für diese Portraits ver-
wendet. Alle diese Bilder wurden in einem
einheitlichen Format gemacht oder zu
Serien von einem einzigen Motiv oder
vielen Motiven zusammengestellt. Eines
dieser Bilder mit mehreren Motiven heißt:
«The Week That Was I», 1963. Warhol
sagte zu den Photos von Jacqueline, die
damals in der Presse erschienen: «Das Bild
von ihr bei der Vereidigung von Johnson
war so gut. Ich hätte eine ganze Ausstel-
lung nur von ihr machen sollen. Es ist
phantastisch» (Zürich 1978, S. 96). Von
den Portraits der Jackie Kennedy ist gesagt
worden, «es ließe sich kein besseres histo-
risches Dokument über den Exhibitionis-
mus amerikanischer Gefühlswerte her-
stellen» (Stuttgart 1970, S. 29). Ich denke,
daß dies nicht so ist, sondern daß hier
einfach ein grausames Geschehen in einem
menschlichen Antlitz zur historischen
Situation wird. Das Drama der Ermordung
war für viele, jedenfalls Anfang der sech-
ziger Jahre, auch das abrupte Ende einer
strahlenden Ära, einer Präsidentschaft,
mit der sich viele Hoffnungen verbanden.
Heute erscheinen uns die Bilder von Jackie
Kennedy wie ein zeitlos objektives Mahn-
mal einer Zeit, die man «The Era That
Was» nennen könnte.

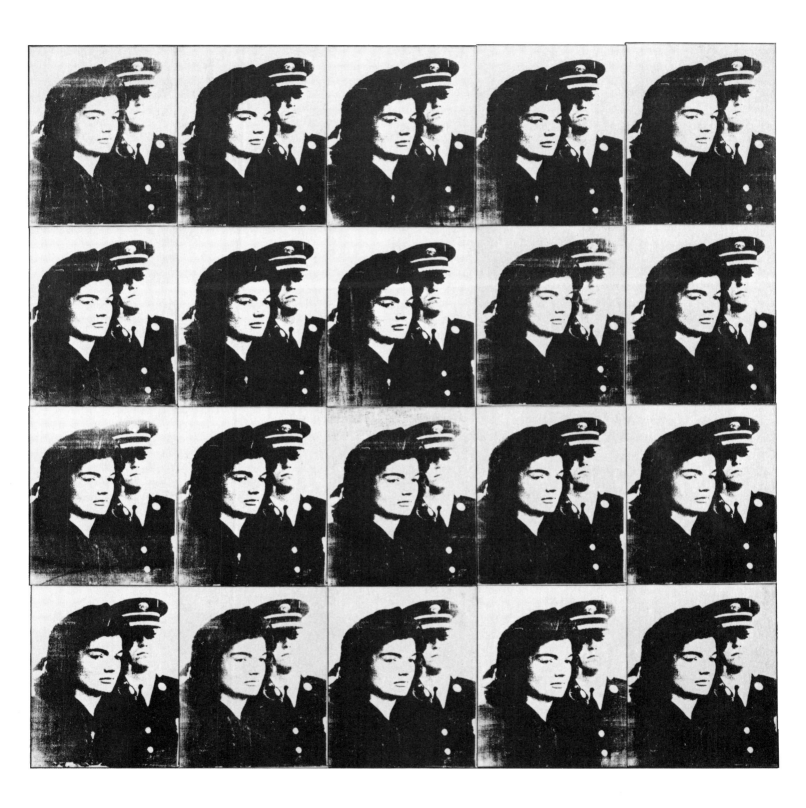

1962 hat sich Marilyn Monroe das Leben
genommen. Nach ihrem Tode hat Andy
Warhol ihre Portraits gemacht. Es sind die
Portraits, die den «Mythos Marilyn» in
einer Aura ohne Übertreibung, ohne Ver-
ehrung, ohne Manipulation, es sei denn
jene der professionellen Photographie,
zeigen. Warhols Portraits akzeptieren nicht
nur das photographische Bild als visuelle
Information, sondern sie setzen voraus,
daß diese Information mehr denn je zur
eigentlichen Nachricht in unserer Kom-
munikation wird, ja an deren Stelle tritt:
Es ist die Kommunikation des Verbrauchs,
in der das Photo von Johnson neben den
Bildern aus Kambodscha, neben den Bil-
dern der letzten Horrorunfälle erscheint.
Warhol zeigt diese Portraits wie Nach-
richten, er druckt sie mit Sieben auf Lein-
wand, und das macht sie in einem Aspekt
alle gleich: es ist der unterschiedlich deut-
liche Ausdruck des Verlangens der Affi-
nität, einem Markenartikel Warhols nahe
zu sein.

Die ersten Selbstportraits hat Andy Warhol
1964 gemacht. «A Set of Six Self-portraits»
entstand nach einer anderen Photovorlage
1966. Es ist nicht genau bekannt, wie viele
dieser einzelnen Portraits, die er auch in
größeren Formaten und in sehr vielen
verschiedenen Farbkompositionen her-
stellte, gemacht wurden. Die sechs Portraits
in dieser Sammlung wurden aus zwei
Gruppen zusammen mit Andy Warhol
in ihre jetzige Anordnung gebracht.

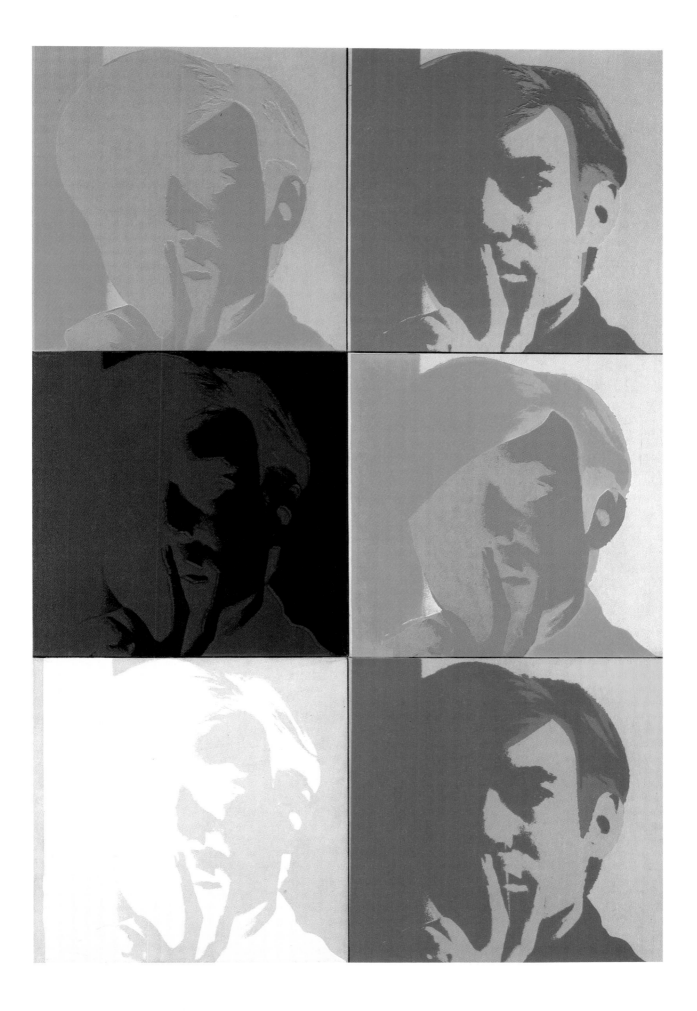

107 Big Electric Chair 1967

«Man wird nicht glauben, wieviele Leute sich ein Bild mit dem ‹Elektrischen Stuhl› ins Zimmer hängen – vor allem, wenn die Farbe des Bildes mit den Vorhängen übereinstimmt.» Andy Warhol (Zürich 1978, S. 122)

Warum waren die Elektrischen Stühle so erfolgreich? Warum sind wirklich so viele davon verkauft worden? Weil es eine Hinrichtungsmaschine ist, die wir schon fast vergessen haben, weil es eine Erfindung ist, die zur Metapher wurde? Wahrscheinlich doch, weil der Elektrische Stuhl die größte Abstraktion des Todes darstellt, weil er also leer ist und die Kontinuität der Bilder des Todes anhält! Ich denke, daß unter all den Bildern des Todes und der Disaster der Elektrische Stuhl ein statisches Bild ist. Was es darstellt, ist nicht die Bewegung des zufälligen Unglücks – sondern ein Sinnbild des Lieblingsthemas aller Moralisten: die Morbidität jeder moralischen Vergeltung! Aber erklärt dies alles die Popularität dieser Bilder? Der Elektrische Stuhl erklärt eine Gesellschaft, die von allem weit, distanziert genug entfernt ist. Darum kann diese Maschine ein Ritual der gewaltsamen Einverleibung sein, ohne daß wir unaufhörlich erschrekken.

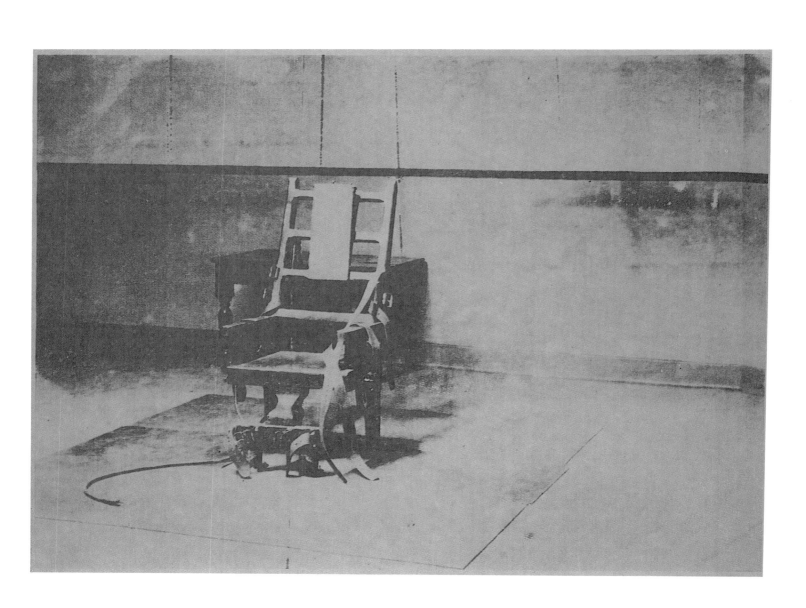

108 Ten-foot Flowers 1967

Als all diese «Blumen»-Bilder hergestellt waren, erklärte Andy Warhol 1965 in Paris, «die Pop-Art ist tot». Vielleicht war dies schon damals eine Wahrheit, mehr, als es zu jenem Zeitpunkt schien und als Wahrheit akzeptiert werden konnte. Jedenfalls gibt es soviele dieser Blumen-Bilder, die das ironische Ende der Pop-Art sein könnten (tausend oder mehr?), daß man sich gar nicht vorstellen kann, wo sie alle geblieben sein sollen.

«Die Blumen wurden 1964 zum ersten Mal ausgestellt. Sie bestehen aus vielen Serien unterschiedlicher Größe, die sich in zwei Hauptgruppen teilen. Eine dieser Gruppen hat einen grünen und die andere einen schwarzen und weißen Hintergrund. Es ist ganz unglaublich, aber die besten dieser Bilder (insbesondere die großen) verkörpern eine Essenz der ganzen Energie der Kunst Warhols – es ist das Aufblitzen der Schönheit, die in den Augen des Betrachters plötzlich tragisch erschüttert wird. Die grell und leuchtend farbigen Blumen streben immer in das sie umgebende Schwarz, und sie enden schließlich in einem Meer der Morbidität. Egal wie sehr man sich wünscht, daß diese Blumen ihre Schönheit behalten, sie vergehen unter unseren Blicken, als seien sie vom Tode verfolgt.» (J. Coplans ebd, S. 52)

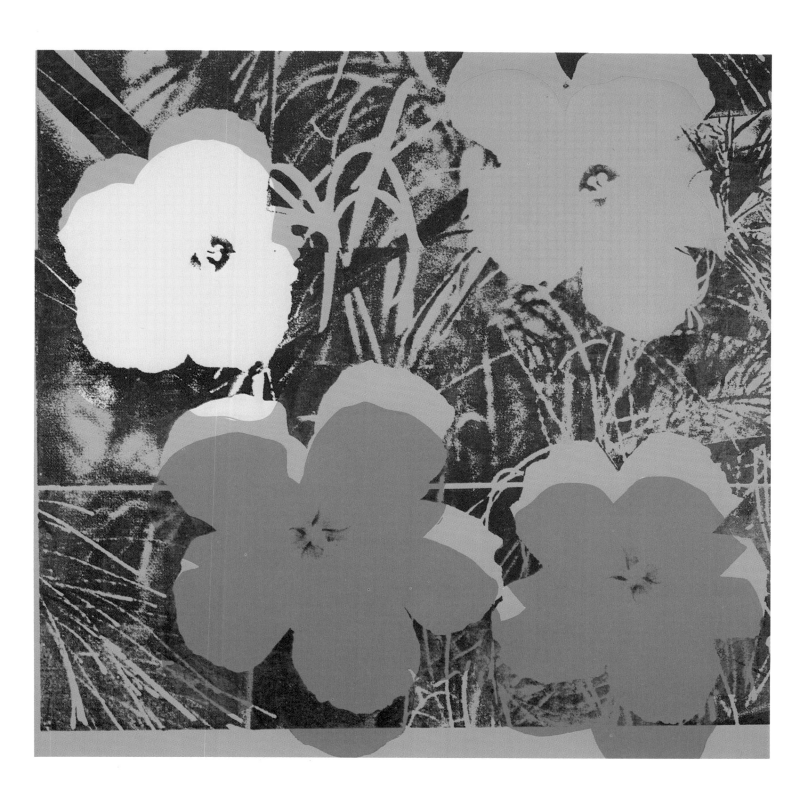

110 Portrait Joseph Beuys 1980

111 Portrait Joseph Beuys 1980

110, 111 Portrait Joseph Beuys 1980

Während der Aufbauarbeiten der Beuys-Ausstellung im Guggenheim-
Museum Ende Oktober 1979 trafen Joseph Beuys, Andy Warhol und ich
vor der Eröffnung einer weiteren Beuys-Ausstellung in der Feldmann
Gallery zusammen. Warhol und ich sahen zu, wie Beuys ein Selbstportrait
herstellte, indem er mit einer dünnflüssigen Asphaltsubstanz eine Photo-
leinwand übermalte. Während Beuys arbeitete, sprach ich mit Andy über
ein Portrait von Beuys. Andy Warhol lud uns ein, am nächsten Tag in die
Factory zu kommen. Die Aufnahmen entstanden auch an diesem Tag, und
Andy produzierte später nicht nur ein Bild für mich, sondern eine ganze
Serie von unterschiedlich großen Portraits auf Leinwand und als Drucke,
die inzwischen in mehreren europäischen Galerien ausgestellt wurden.
Die beiden Portraits dieser Sammlung und ein weiteres drittes Bild sind die
größten Formate dieser Serie, sie wurden von Andy Warhol für diese
Sammlung gemacht.

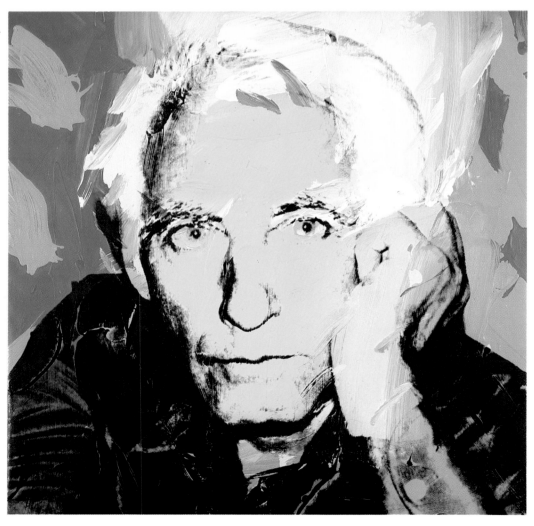

109 Portrait Erich Marx 1978

Andy Warhol ist in dieser Sammlung mit einer verhältnismäßig großen Anzahl fast ausschließlich früher Zeichnungen und handkolorierter Drucke vertreten. Der Grund dafür ist sehr einfach: zwischen den frühen Arbeiten Andy Warhols in den fünfziger Jahren und dem nachfolgenden Korpus der Bilder gibt es eine Stringenz der Arbeitsweise, das heißt, der Auffassung vom Original und der Authentizität eines Werkes. Schon in den ersten Zeichnungen wendet Warhol eine Art Druckvorgang zur Herstellung eines Originals an, der dem einfachsten aller Umdruckverfahren ähnlich ist. Zuerst zeichnet er eine Bleistiftskizze, die er dann mit Tinte auf halbtransparentes, fast undurchlässiges, kaschiertes Seidenpapier abpaust, (indem er den Bleistiftlinien folgt,) um dann sofort die Kopie des Seidenpapiers auf Wasserfarben-Papier zu pressen. Das Resultat ist eine unregelmäßige, instabile, zufällig teilweise aussetzende Linie, die dennoch sehr flüssig, ja ungeheuer professionell wirkt. Mit dieser eigenartigen, aber einfachen Technik konnte man «neue Originale» oder Elemente desselben beliebig herstellen, und dabei konnte natürlich jeder Assistent oder Freund Warhols helfen oder diese Arbeit ganz übernehmen.

Es ist Warhols erster Schritt, Original und Reproduktion bis zur Unkenntlichkeit miteinander auszutauschen. Im Prinzip sind alle Kriterien seiner späteren Arbeitsweise, ja sogar bestimmter Auffassungen vom Bildinhalt als Alltagswelt im frühen zeichnerischen Werk von Warhol enthalten. Verwiesen sei hier im übrigen auf die hervorragende Publikation von Rainer Crone *Andy Warhol – Das zeichnerische Werk 1942–1975,* Stuttgart 1976. In seiner Interpretation des frühen Werkes von Andy Warhol äußert Crone ähnliche Gedanken.

136 Self-portrait 1978

113 ohne Titel 1956

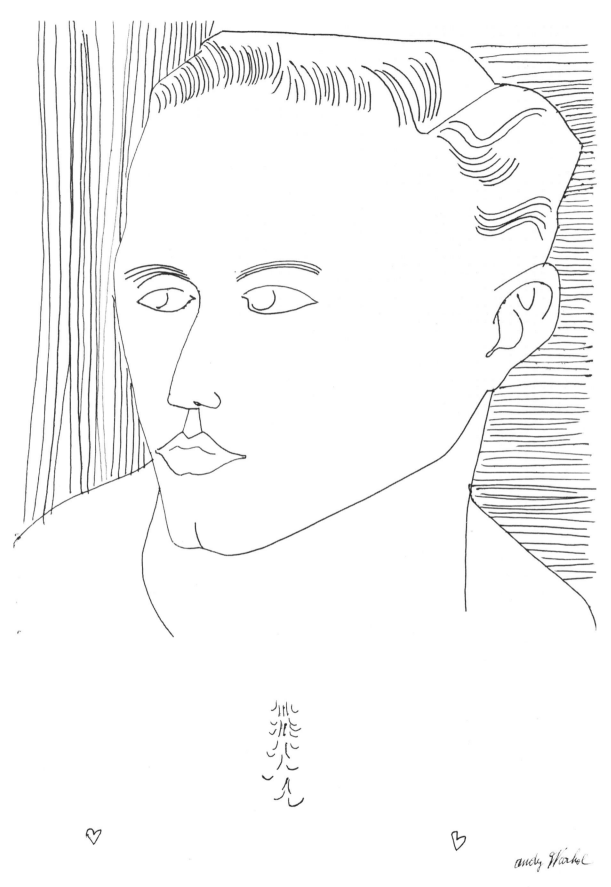

114 ohne Titel 1956

119 Golden Portrait 1957

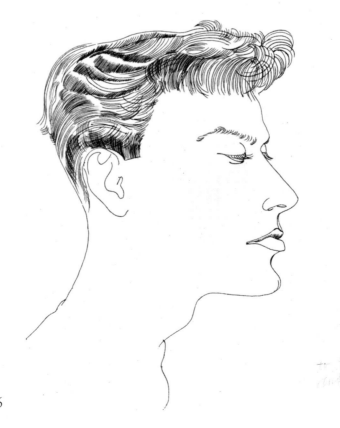

115 ohne Titel 1956

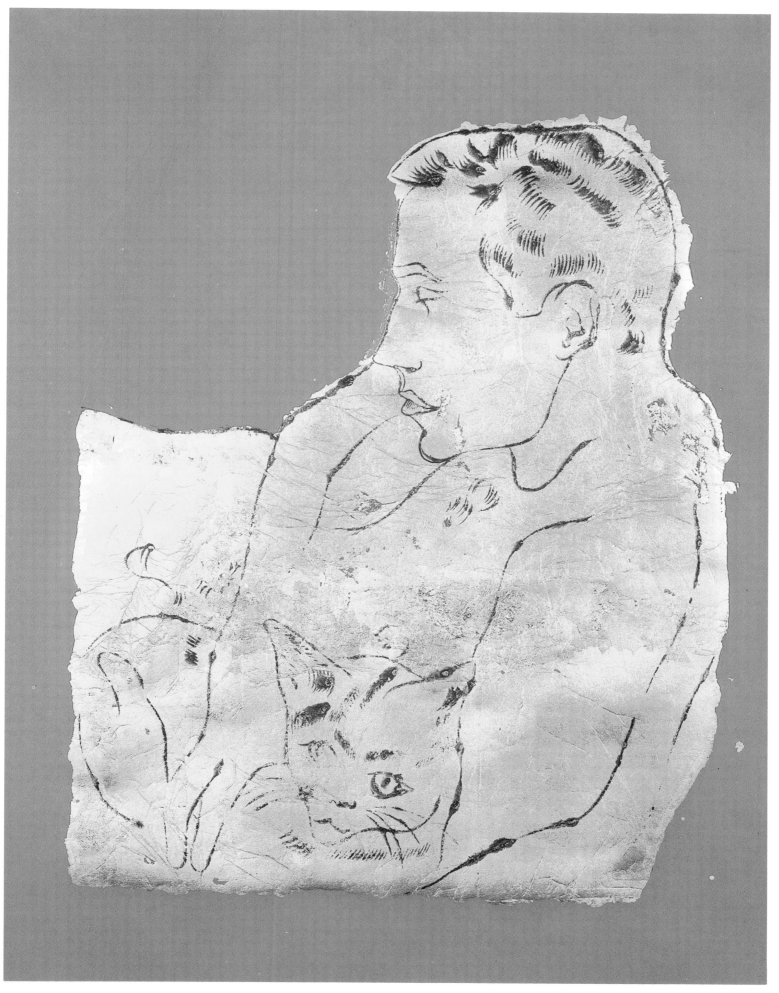

120 Golden Portrait with Cat 1957

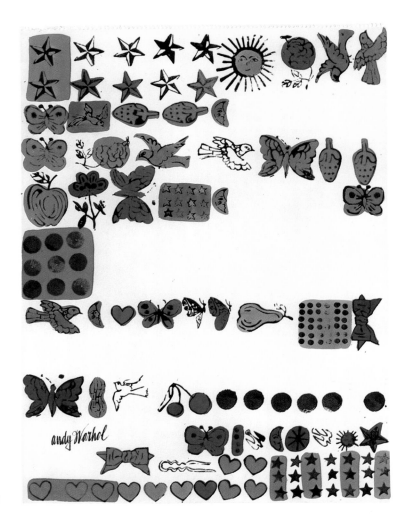

128 Wrapping Paper 1959

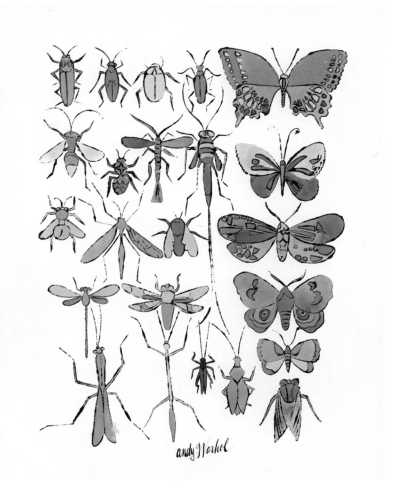

126 ohne Titel 1957

Margaret
Rutherford

andy Warhol

121 Margaret Rutherford 1957

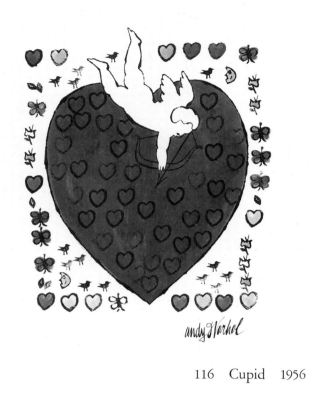

116 Cupid 1956

117 Peacock 1956

118 Hand with Wreath of Birds 1956

129 Bow Pattern 1959

130 Twelve Cupids 1959

Ice
Cream
Cone

123 Ice Cream Cone 1957

132 ohne Titel 1960

125 ohne Titel 1957

124 Silver Asparagus 1957

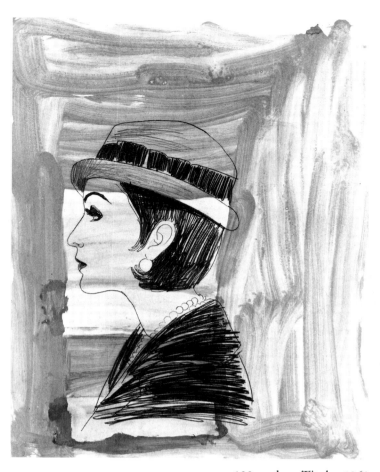

133 ohne Titel 1960

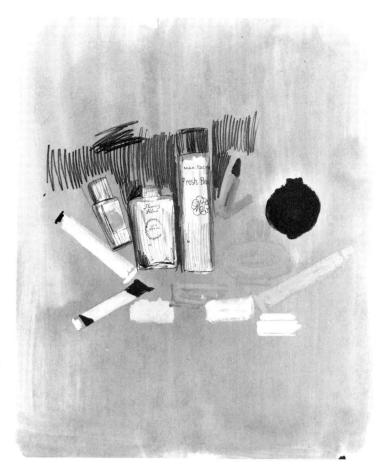

134 ohne Titel 1960

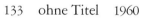

127 Matches 1957

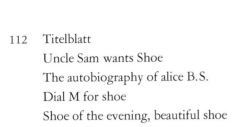

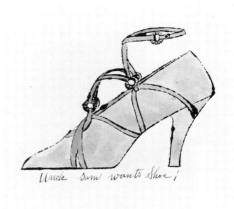

112 Titelblatt
Uncle Sam wants Shoe
The autobiography of alice B.S.
Dial M for shoe
Shoe of the evening, beautiful shoe

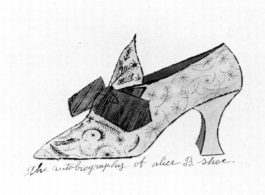

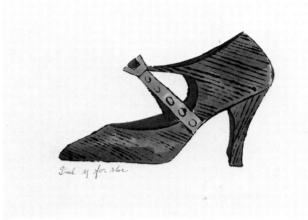

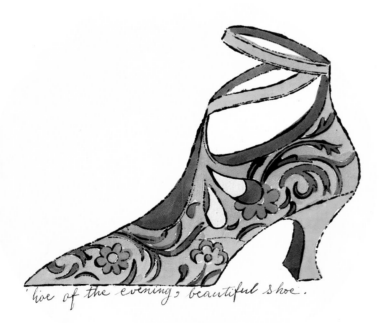

112 à la Recherche du Shoe Perdu 1955

Das Portfolio «à la Recherche du Shoe Perdu»
erschien 1955. Hier im Katalog sind nur einige
der insgesamt 14 Blätter abgebildet. Die Zeich-
nungen für dieses Portfolio wurden von Andy
Warhol in jener beschriebenen «Umdruck-Tech-
nik» für den Druck hergestellt. Rolph Pomeroy
schrieb die «Shoe Poems», die Bildunterschriften
für die Blätter. Die eigentliche Schrift aber wurde
von Andy Warhols Mutter geschrieben, da der
merkwürdig kalligraphische Charakter ihrer Hand-
schrift am besten zu den Schuhen paßte. Die
Kolorierung der gedruckten Blätter wurde von
Andy Warhol und Freunden vorgenommen.
Schuhzeichnungen für Reklamezwecke der Schuh-
firma I. Miller waren Warhols erster kommer-
zieller Auftrag in den frühen fünfziger Jahren
in New York. «Niemand», schreibt John Coplans,
«hat je Schuhe so gezeichnet wie das Andy tat».

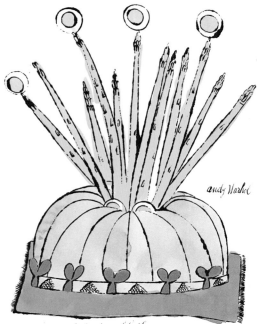

Salade de alf Landon

Cool a bombe with very clear jelly and place in the bottom thin
slices of spring lobster tail decorated with capers, fill the
mould with green asparagus tips, hard boiled plovers' egg and
sliced cock's kidneys mixed with bacon and dandelion dressing.
Chill thoroughly and turn out on a napkin. Very popular
as a first course at political dinners in the 30's.

131 Salade de alf Landon

131 Wild Raspberries 1959

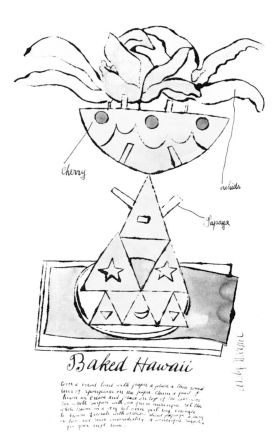

Cherry

orchids

Papaya

Baked Hawaii

Cover a bread loaf with paper & place a thin round
layer of sponge cake on the paper. Churn a quart of
lemon ice cream and place on top of the cake. Cover
the whole surface with your green meringue. Set the
whole bombe in a very hot oven just long enough
to brown. Decorate with orchids, sliced papaya & lemon
or lime and serve immediately. A wonderful impact
for your next dinner.

131 Baked Hawaii

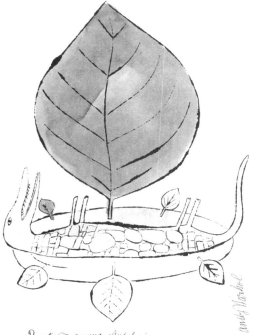

Roast gyûana Andulusian

Since this reptile is not met with on the American market and
is only found in better gourmet shops on the Galapagos
islands it is superfluous to give recipes concerning its preparation.
Let it suffice to say they are prepared like the burmese
lizard.

131 Roast gyûana Andulusian

Greengages a la Warhol

Put some fine cooled greengages in a timbale. Cover them with
a purée of raspberries combined with a quart of Lucky Whip.
Decorate with crushed praline of filberts. This succulent fruit
is only available in its most tasty form the last three days of
June in the northern parts of Wisconsin. However since it is
so tasty no cookbook is quite complete without one recipe for its
preparation.

131 Greengages a la Warhol

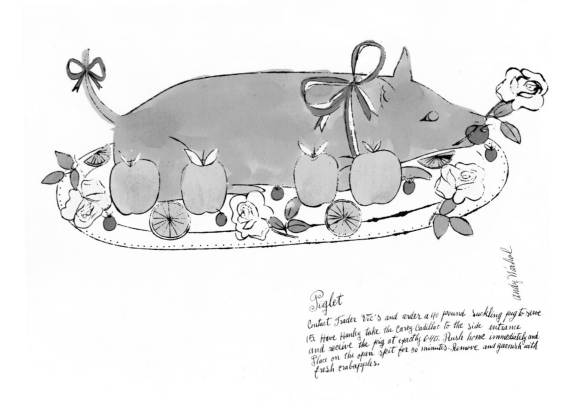

Piglet

Contact Trader Vic's and order a 40 pound suckling pig to serve 15. Have Hanley take the Carey Cadillac to the side entrance and receive the pig at exactly 6.45. Rush home immediately and place on the open spit for 50 minutes. Remove and garnish with fresh crabapples.

131 Piglet

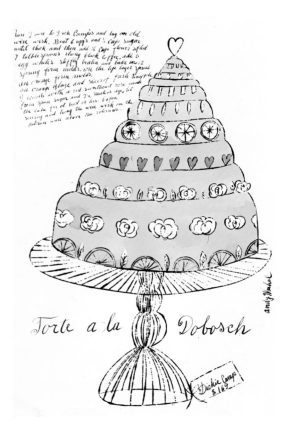

Torte a la Dobosch

131 Torte a la Dobosch

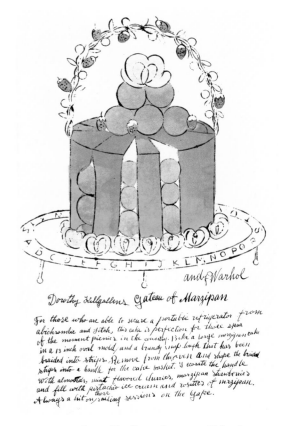

Dorothy Killgallens Gateau of Marzipan

For those who are able to secure a portable refrigerator from Abercrombie and Fitch, this cake is perfection for those spur of the moment picnics in the country. Bake a large marzipan cake in a 13 inch oval mold, and a brandy snap dough that has been braided into strips. Remove from the oven and shape the braided strips into a handle for the cake basket. Decorate the handle with almonds, mint flavored cherries, marzipan strawberries and fill with pistachio ice cream and rosettes of marzipan. Always a hit on those sailing sessions on the Cape.

131 Dorothy Killgallens Gateau of Marzipan

Das Portfolio «Wild Raspberries by Andy Warhol and Suzie Frankfurt» wurde 1959 in New York verlegt. Es enthält 18 Blätter (1 Doppelblatt: «Piglet» Kat. Nr. 131, S. 202). Die Blätter wurden im Offsetdruck hergestellt und eine unbekannte Anzahl wurde handkoloriert. Wenige Exemplare wurden vollständig aquarelliert. Die Rezepte dieses Phantasie-Kochbuchs wurden von Suzie Frankfurt «erfunden». Geschrieben wurden die Texte von Andy Warhols Mutter, deren Handschrift mit einigen Fehlern Warhol am besten geeignet erschien.

122 ohne Titel 1957

KATALOG
BIOGRAPHIEN
BIBLIOGRAPHIEN
AUSSTELLUNGEN

KATALOGREDAKTION

Die in diesem Katalog reproduzierten Bilder, Objekte und Zeichnungen sind mit wenigen Ausnahmen chronologisch geordnet. Die Zeichnungen von Joseph Beuys auf den ersten Seiten dieses Katalogs stellen naturgemäß nicht mehr als eine kleine Auswahl aus dem «Secret Block» mit seinen 450 Blättern dar. Aber dies entspricht durchaus den Vorstellungen von Beuys selbst. Die Motive sind hier bewußt in einen ikonographischen Zusammenhang gestellt, und dafür wurde die Chronologie teilweise aufgegeben. Genauso verfahren wurde am Ende dieses Katalogs mit dem Komplex früher Zeichnungen von Andy Warhol, deren Datierung nicht immer vollkommen zweifelsfrei vorzunehmen ist; Andy Warhols eigene Angaben sind widersprüchlich; die Datierung stützt sich in Zweifelsfällen vornehmlich auf ikonographische Vergleiche, aber auch andere Kataloge sind in der Datierung nicht immer ohne Widerspruch.

Von dem Beuys-Objekt «Unschlitt/Tallow» wurden hier viele Werkphotos aufgenommen, um einen Eindruck von dem ungeheuren Aufwand der Herstellung der Skulptur zu vermitteln. Alle Beuys-Gegenstände sind chronologisch geordnet wiedergegeben. Ihre Datierung, ihre Maße vor allem korrigieren in einigen Fällen andere falsche Angaben in früheren Katalogen. Sie erheben hier Anspruch auf Vollständigkeit. Die Bilder von Robert Rauschenberg, vor allem die Bilder «Black Painting» und «Pink Door» sind möglicherweise in frühen Ausstellungen gezeigt worden, die nicht dokumentiert sind.

Robert Rauschenberg, Terry van Brunt, und dies gilt auch für Joseph Beuys, Cy Twombly, Andy Warhol und Fred Hughes, haben viele wichtige Informationen gegeben, für die ich mich hier bedanke. Danken möchte ich auch Cecilia Muriel, Beate Schröder und Margarita Ogurek.

Die Farbreproduktionen dieses Katalogs versuchen, so gut dies in diesem Druckverfahren überhaupt möglich ist, die Originale getreu wiederzugeben. Bei allen Maßangaben steht Höhe vor Breite und Tiefe.

Céline Bastian

KATALOG

TEIL 1 JOSEPH BEUYS

Hinweis: die 40 Zeichnungen, die in diesem Katalog repro-
duziert sind, stellen eine kleine Auswahl von insgesamt
449 Blättern des «secret block» dar (s.a. Bemerkungen zum
«secret block», Kat. S. 16). Eine vollständige Beschreibung
aller Zeichnungen würde einen eigenen Katalog erfordern.
Wir stellen darum hier den Blättern 1–40 die bisherigen
Kataloglisten des «secret block» voran, so, wie sie in Oxford
1974 zum ersten Mal gedruckt und in Basel 1977 von Dieter
Koepplin erweitert wurden. Der Basler Liste schließt sich
eine weitere Ergänzungsliste an, die vor der Guggenheim-
Ausstellung von mir erstellt wurde. Für die hier reprodu-
zierten Blätter ist jeweils vermerkt, welche Oxforder oder
Basler Katalognummer ihnen entsprechen. Da die bisherigen
Kataloge des «secret block» Doppelblätter oder Zeichnungen,
die aus mehreren Blättern bestehen, so, wie sie Beuys in
einigen Rahmen zusammenstellte, als eine Katalognummer
erfaßten, ergibt sich eine Differenz zwischen der tatsäch-
lichen Anzahl von 449 Zeichnungen und den 353 Katalog-
nummern. C.B.

Liste aus dem Katalog
Joseph Beuys:
The secret block for a secret person in Ireland, Museum of
Modern Art Oxford, 1974

1936			
1	215 x 150	Carnation (Tausendschön)	
1948			
2	335 x 248	Tulipidendron Iyriofolium	
3	335 x 248	Lady's cloak	
4	335 x 248	Lady's cloak	
5	160 x 140	Deadman	
6	270 x 209	Cross	
7	280 x 352	_____	?
8	72 x 37	Vessel	
9	574 x 294	_____	?
10	160 x 170	_____	?
11	364 x 140	Woman with bag and crooked staff	
12	227 x 325	_____	?
13	223 x 325	Stag leader	
14	197 x 300	Temple of the rose	
15	355 x 250	_____	?
1949			?
16	360 x 380	Volcano	
17	250 x 215	Lift	
18	302 x 362	Yellowstone	
19	250 x 325	_____	?
20	328 x 252	Hermaphrodite (Mars)	
21	197 x 328	Watercarrier	
22	520 x 620	Northlight	
23	210 x 296	_____	?
24	227 x 188	_____	?
25	210 x 285	_____	?
26	296 x 210	_____	?
27	162 x 135	Diving girl	
28	150 x 210	The voice	
29	195 x 135	Birch	
1950			
30	145 x 130	«Oh, Falada, there you hang»	
31	498 x 308	_____	?
32	260 x 320	_____	?
33	90 x 185	_____	?
34	200 x 300	Glacier	
35	250 x 310	Mountain	
1951			
36	200 x 145	_____	?
37	230 x 240	_____	?
38	188 x 265	Makarius and Montanus	
39	225 x 125	_____	?
40	163 x 230	_____	?
41	185 x 122	_____	?
42	495 x 375	_____	?
43	210 x 296	_____	?
44	450 x 328	_____	?
45	480 x 393	_____	?
46	627 x 483	_____	?
47	190 x 250	_____	?
48	376 x 252	_____	?
49	740 x 500	_____	?
50	224 x 296	_____	?
51	210 x 295	_____	?
52	180 x 253	_____	?
53	180 x 253	_____	?

54	105 x 190	Ice Age animal	
55	255 x 374	_____	?
56	250 x 230	_____	?
57	164 x 146	Chair in mountain	
1952			
58	400 x 500	Dead men with stag	
59	380 x 500	Dead stag	
60	500 x 650	Queen bee	
61	420 x 295	_____	?
62	130 x 145	_____	?
63	620 x 405	_____	?
64	750 x 500	_____	?
65	410 x 335	_____	?
66	210 x 296	_____	?
67	326 x 252	_____	?
68	347 x 558	_____	?
69	249 x 375	_____	?
70	250 x 325	_____	?
71	249 x 325	_____	?
72	198 x 256	_____	?
73	148 x 297	_____	?
74	625 x 495	_____	?
75	655 x 500	_____	?
76	636 x 298	_____	?
77	287 x 210	_____	?
78	500 x 130	_____	?
79	207 x 150	_____	?
80	236 x 358	Wounded stag	
81	210 x 296	_____	?
82	230 x 207	_____	?
83	375 x 497	_____	?
84	210 x 296	_____	?
1953		_____	?
85	424 x 299	_____	?
86	375 x 355	_____	?
87	290 x 510	_____	?
88	210 x 296	Stag	
89	450 x 210	_____	?
90	200 x 235	Dead man	
91	210 x 295	_____	?
92	206 x 145	_____	?
93	164 x 146	_____	?
94	220 x 315	Water pliers	
95	122 x 174	_____	?

96	244 x 305	_____	?
1954		_____	?
97	293 x 417	_____	?
98	375 x 500	Stags' heads and snowmen	
99	297 x 210	Lightning	
100	352 x 500	_____	?
101	590 x 697	Stag's head	
102	296 x 210	_____	?
103	210 x 295	Butter feast	
104	210 x 295	_____	?
105	450 x 320	_____	?
106	330 x 500	_____	?
107	250 x 372	_____	?
108	210 x 296	_____	?
109	210 x 296	_____	?
110	150 x 210	Sunpower work	
111	165 x 148	_____	?
112	252 x 377	_____	?
113	420 x 296	_____	?
114	425 x 296	_____	?
1955			
115	105 x 150	_____	?
116	420 x 296	_____	?
117	210 x 296	_____	?
118	164 x 250	from: The Intelligence of Swans	
119	500 x 375	Self in stone	
1956			
120	164 x 230	Dead man on stag's skeleton	
121	400 x 500	_____	?
122	480 x 650	_____	?
123	500 x 373	_____	?
124	266 x 325	_____	?
125	172 x 227	_____	?
126	172 x 227	_____	?
127	150 x 210	_____	?
1957			
128	296 x 210	_____	?
129	614 x 427	_____	?
130	507 x 364	_____	?
131	296 x 210	_____	?
132	296 x 210	_____	?
133	377 x 500	_____	?
134	303 x 410	Horse	
135	145 x 100	_____	?

136	298 x 210		?
137	296 x 423		?
138	270 x 180		?
139	160 x 110		?
140	210 x 150		?
141	210 x 150		?
142	296 x 210		?
143	296 x 210		?
144	296 x 210		?
145	210 x 145	Judith	
146	296 x 210		?
147	420 x 296	Wolf and wolf traps	
148	420 x 296		?
149	372 x 498		?
150	296 x 210		?

1958

151	400 x 1350		?
152	207 x 293		?
153	210 x 150		?
154	210 x 150		?
155	440 x 310		?
156	620 x 295		?
157	207 x 294		?
158	620 x 265		?
159	297 x 375		?
160	350 x 400		?
161	112 x 160		?
162	297 x 421		?
163	222 x 145		?
164	408 x 295		?
165	210 x 296		?
166	270 x 180		?
167	210 x 145		?
168	210 x 145	Radiant walking stick	
169	210 x 296		?
170	210 x 296		?
171	135 x 105		?
172	220 x 150		?
173	210 x 295		?
174	296 x 207	Warm Time Machine	

1959

175	320 x 253		?
176	296 x 210		?
177	155 x 105		?

178	296 x 210		?
179	350 x 239		?
180	210 x 295		?
181	420 x 300		?
182	420 x 297		?
183	210 x 295		?
184	420 x 300		?
185	495 x 700		?
186	207 x 215		?
187	208 x 147		?
188	360 x 298		?
189	220 x 615		?
190	530 x 728		?
191	1500 x 750		?
192	595 x 216		?
193	207 x 295		?
194	296 x 420		?
195	296 x 420		?
196	297 x 430		?
197	297 x 210		?
198	207 x 295		?
199	295 x 207		?
200	208 x 280		?
201	208 x 280		?
202	296 x 626		?
203	296 x 420		?
204	297 x 207		?
205	205 x 150	Penninus	

1960

206	747 x 210		?
207	506 x 685		?
208	340 x 500		?
209	295 x 210		?
210	206 x 261		?
211	210 x 292		?
212	370 x 414	Falling woman and falling butter barrel	

1961

213	288 x 1194		?
214	660 x 498		?
215	495 x 305		?
216	340 x 740		?
217	560 x 435		?
218	650 x 435		?
219	270 x 335		?

220	420 x 587	_____	?
221	585 x 427	_____	?
222	295 x 427	_____	?
223	560 x 420	Girls on ice skates	
224	280 x 227	_____	?
225	200 x 225	_____	?

1962

226	490 x 710	_____	?
227	610 x 868	_____	?
228	433 x 610	_____	?
229	400 x 520	_____	?
230	355 x 250	_____	?
231	350 x 430	_____	?
232	296 x 210	_____	?
233	215 x 210	_____	?
234	295 x 210	_____	?
235	170 x 114	_____	?
236	437 x 306	_____	?
237	500 x 282	_____	?
238	230 x 308	_____	?
239	150 x 105	_____	?
240	420 x 295	_____	?
241	610 x 430	_____	?
242	210 x 288	_____	?
243	560 x 420	_____	?
244	280 x 216	_____	?
245	480 x 360	_____	?

1963

246	436 x 620	_____	?
247	436 x 307	_____	?
248	877 x 615	_____	?
249	296 x 210	_____	?

1964

250	420 x 293	_____	?
251	650 x 500	_____	?
252	293 x 200	_____	?
253	500 x 300	_____	?
254	420 x 295	_____	?
255	494 x 182	_____	?

1965

256	420 x 415	_____	?

1966

257	298 x 210	_____	?
258	419 x 590	The Moving Insulator	

1967

		_____	?
259	295 x 208	_____	?

1968

260	411 x 590	_____	?

1969

261	420 x 590	_____	?

1970

262	420 x 298	_____	?
263	230 x 390	_____	?

1971

264	296 x 210	_____	?
265	653 x 412	_____	?

1972

266	412 x 333	Hare's blood	

Ergänzende Liste zur Basler Ausstellung 1977

1948

267	212 x 148	Bleistift, Goldbronze: Empfängerplastik

1949

268	210 x 298	Bleistift: Frau
269	210 x 298	Bleistift: Frau

1950

270	240 x 312	Bleistift, Beize: Pferdegrab
271	250 x 205	Beize: Artistin

1951

272	211 x 298	Bleistift, Goldbronze: ohne Titel
273	210 x 297	Bleistift, Goldbronze: ohne Titel
274	401 x 333	Fett: Fettbild

1953

275	297 x 210	Beize, Tinte: Einkufige hölzerne Riesenschlitten
276	297 x 210	Bleistift: Witches (Hexen)

1954

277	211 x 298	Bleistift: Hirschdenkmal
278	297 x 210	Beize (Eisenchlorid): Schakal

1955

279	295 x 210	Bleistift: ohne Titel

1957

280	270 x 179	Bleistift: Frau mit Sieb
281	208 x 150	Hasenblut und Wasserfarbe: Frau mit Stock und Salamander

1958

282	280 x 217	Bleistift: ohne Titel
283	210 x 297	Öl, Kugelschreiber, Silberbronze: ohne Titel

1959

284	210 x 297	Bleistift, Öl: ohne Titel
285	297 x 208	Bleistift: Quellnymphe
286	207 x 292	Bleistift, Goldbronze: ohne Titel
287	146 x 207	Aquarell, Bleistift: ohne Titel
288	438 x 309	Bleistift: ohne Titel
289	290 x 206	Öl, Aquarell, Bleistift, zerknautschtes Papier: Raumsonde (Flugkörper)

1960

| 290 | 167 x 197 | Öl: Gasleitung |

1961

291	297 x 210	Papier, gelocht, Collage: Kamera
292	209 x 127	Öl: Loch
293	271 x 210	Öl: Loch
294	293 x 212	Öl: In ein Haus einschlagender Meteor und drei Düngerhaufen

1962

295	216 x 150	Bleistift und Terpentin: Flood (Flut)
296	210 x 148	Öl: Flood (Flut)
297	210 x 148	Öl: Flood (Flut)
298	280 x 217	Bleistift: Zauberin
299	245 x 240	Öl, Bleistift: Filz und Wärmemesser
300	242 x 202	Öl: Doppelaccu (Doppelblatt)
301	242 x 203	

1963

| 302 | 360 x 298 | Bleistift, Farbstift, geschnitten: Maske |

1965

| 303 | 222 x 307 | Öl: 3 Kopfbaldachine für 3 Männer unter überzelteten Filzwinkeln |

1966

| 304 | 270 x 200 | Öl, Goldbronze: ohne Titel |

1969

305	417 x 297	Bleistift: Geisterhand zerdrückt Urschlitten
306	297 x 207	Bleistift: Zu Fond (Doppelblatt)
307	297 x 207	
308	297 x 414	Bleistift: ohne Titel

1970

| 309 | 209 x 297 | Pendelzeichnung, grüne Tusche: |
| 310 | 209 x 297 | The Tragic Movement of the Wale (Doppelblatt) |

1971/72

| 311 | 295 x 718 | Öl: Environment für die Tate Gallery |

1973

| 312 | 230 x 165 | Bleistift: Nomade, Wärme- und Kältepol |

1974

313	245 x 346	Bleistift: Bein
314	165 x 230	Öl, Bleistift: ohne Titel (Doppelblatt)
315	165 x 230	
316	216 x 277	Bleistift: Mithras, Nerthus, Magna Mater
317	216 x 277	Bleistift: Hasenfrau

1976

318	230 x 330	Goldbronze, Bleistift: CS (Doppelblatt)
319	230 x 330	
320	230 x 330	Goldbronzelack: Penninus-Platz
321	230 x 330	(Doppelblatt)
322	230 x 330	Bleistift: Die Astronomie des Penninus
323	230 x 330	(Doppelblatt)

ohne Datierung

324	420 x 297	Bleistift: CAIRN I
325	420 x 297	Bleistift: CAIRN II
326	420 x 297	Bleistift: CAIRN III
327	420 x 297	Bleistift: CAIRN IV
328	1005 x 653	Öl auf Papier: rot Loch Lampe
329	383 x 182	Öl: Loch
330	757 x 560	Öl: Zwei Schafsköpfe

Ergänzungsliste September 1977
zur Ausstellung im Guggenheim-Museum

331	Eine Erscheinung	1953
332	Speerwerferin	1954
333	Hirsch mit Menschenkopf	1955
334	Nordlicht mit Filzecke	1956
335	Die Eltern	1958
336	Browny-Babys [2 Blätter]	1959
337	ohne Titel	1959
338	Die Geschichte vom Iglu Kobold [2 Blätter]	
339	ohne Titel (Penninus-Motiv)	1961
340	ohne Titel	1963
341	Schamanin	1963
342	Berglattich [2 Blätter]	1967
343	ohne Titel	1969
344	to Cynthia [10 Blätter]	1970
345	SALOP'S Endstation mit kleinen Blutbehältern [2 Blätter]	1970

Zeichnungen ohne Jahresangabe

| 346 | mit diesem Tier wirst du wieder ein Felsen werden [2 Blätter] |

347 Punkt (Braunkreuz)

348 für Filz- und Fetträume [4 Blätter]

349 The most dangerous electrical machine gun (Belfast)

Zeichnungen, die 1977 anderen Zeichnungen zugeordnet
wurden; ohne Jahresangabe

I Penninus

II Eiszeittiere

III zu Judith

IV zu Tierfrau

Ergänzungsliste zur Ausstellung in Berlin, März 1982

350 Ameisenmonument 1958

351 Sluice 1960

352 ohne Titel (Braunkreuz) 1961

353 Nugget 1973

Zeichnungen, die im Katalog abgebildet sind

1 Tausendschön 1936 [Oxford Kat. Nr. 1]

Bleistift, Wasserfarbe, Stempel
unregelmäßig gerissener Zeichenkarton
215 x 150 mm

2 Toter 1948 [Oxford 5]

Bleistift, Wasserfarbe
unregelmäßig gerissenes Büttenpapier
160 x 140 mm

3 Kreuz 1948 [Oxford 6]

Bleistift, Wasserfarbe
leichtes, verknittertes Büttenpapier
270 x 209 mm

4 ohne Titel [Detail] 1948 [Oxford 7]

Bleistift
Linke Seite eines Doppelblattes;

stockfleckiges Büttenpapier
280 x 176 mm

5 ohne Titel 1948 [Oxford 15]

Bleistift
stockfleckiges Werkdruckpapier
355 x 122 mm

6 ohne Titel 1951 [Oxford 41]

Bleistift
unregelmäßig gerissenes Büttenpapier
185 x 122 mm

7 ohne Titel 1949 [Oxford 17]

Wasserfarbe
unregelmäßig gerissener, glatter Aquarellkarton
252 x 219 mm

8 Hermaphrodite (Mars) 1949 [Oxford 20]

Bleistift
Büttenpapier
252 x 328 mm

9 ohne Titel 1951 [Oxford 37]

Bleistift
glatter weißer Zeichenkarton
230 x 240 mm

10 Toter Mann mit Hirsch [Oxford 58]

Bleistift
glatter weißer Zeichenkarton
230 x 240 mm

11 Hirsch mit Menschenkopf 1955

Bleistift, Eisenchlorid
glatter weißer Zeichenkarton
324 x 230 mm

12 ohne Titel 1953 [Oxford 96]

Bleistift, Eisenchlorid
fester gelblicher Karton, linker Rand unregelmäßig gerissen
243 x 304 mm

13 ohne Titel 1952 [Oxford 64]

Eisenchlorid
fester chamoisfarbener Zeichenkarton
753 x 498 mm

14 ohne Titel 1952 [Oxford 78]

Bleistift, Wasserfarbe
unregelmäßig gerissener Zeichenkarton
500 x 130 mm

15 ohne Titel 1957

Bleistift, Wasserfarbe
unregelmäßig gerissener Zeichenkarton
298 x 210 mm

16 Speerwerferin 1954

Bleistift
leicht verschmutztes Aquarellpapier
286 x 378 mm

17 Selbst in Stein 1955 [Oxford 119]

[eines von 2 Blättern] Bleistift
leicht verschmutztes Zeichenpapier
250 x 375 mm

18 ohne Titel 1957 [Oxford 137]

Bleistift, verdünntes Blut, Jod [Doppelblatt]
Leichtes Zeichenpapier
250 x 375 mm

19 ohne Titel 1957 [Oxford 137]

[Doppelblatt; s. Kat. Nr. 18] Bleistift
verdünntes Blut, Goldbronze
leichtes Zeichenpapier
298 x 210 mm

20 ohne Titel 1958

Wasserfarbe, Collage;
leicht verschmutztes Aquarellpapier
230 x 330 mm

21 ohne Titel 1958 [Oxford 164]

Collage; Wasserfarbe, Bleistift, Kupferplatte
fester chamoisfarbener Aquarellkarton
408 x 300 mm

22 Hirschkopf 1954 [Oxford 101]

Ölfarbe
unregelmäßig geschnittenes Leinen
590 x 697 mm

23 ohne Titel 1961 [Oxford 221]

Ölfarbe
leicht verschmutzter Zeichenkarton
585 x 427 mm

24 Raumsonde (Flugkörper) 1959 [Basel 289]

Ölfarbe, Bleistift
stark vergilbtes, liniertes Schreibpapier,
linker Rand unregelmäßig gerissen
206 x 290 mm

25 ohne Titel 1960

Ölfarbe, Wasserfarbe;
chamoisfarbener Zeichenkarton, untere Kante unregelmäßig
gerissen
350 x 450 mm

26 ohne Titel 1961 [Oxford 217]

Ölfarbe, Klebestreifen
unregelmäßig gefaltetes braunes Packpapier
564 x 500 mm

27 ohne Titel [Oxford 134]

Wasserfarbe;
Makulaturpapier, auf leichtes Büttenpapier geklebt
624 x 484 mm

28 Geisterhand zerdrückt Urschlitten 1969 [Basel 305]

Bleistift;
glattes weißes Zeichenpapier
417 x 297 mm

29 ohne Titel 1959

Bleistift
glatter weißer Zeichenkarton
412 x 280 mm

30 ohne Titel 1958/59

Collage; Ölfarbe, Bleistift, Fett
verschiedene Papiere und Kartons
799 x 550 mm

31 ohne Titel 1962 [Oxford 241]

Collage; Ölfarbe, Goldbronze, Bleistift
chamoisfarbenes verschmutztes Zeichenpapier
626 x 433 mm

32 ohne Titel 1962 [Oxford 237]

Ölfarbe
unregelmäßig gerissenes Büttenpapier
500 x 282 mm

33 Sluice 1960

Goldbronze, Wasserfarbe, Bleistift
leichter weißer Zeichenkarton
210 x 297 mm

34 Nugget 1973

Gepreßter Fruchtsaft, Wasserfarbe
leichtes weißes Schreibmaschinenpapier
296 x 210 mm

35 ohne Titel 1962 [Oxford 227]

Ölfarbe
helles chamoisfarbenes Zeichenpapier, gefaltet, auf leichtem
weißem Papier montiert [linke Seite eines Doppelblattes;
siehe Kat. Nr. 36]
635 x 440 mm

36 ohne Titel 1962 [Oxford 227]

[rechte Seite eines Doppelblattes; siehe Katalog Nr. 35]

37 Nomade, Wärme- und Kältepol 1973 [Basel 312]

Bleistift
glatter weißer Zeichenkarton
230 x 165 mm

38 ohne Titel 1964 [Oxford 255]

Wasserfarbe, Bleistift
Collage; verschiedene Büttenpapiere
501 x 180 mm

39 C.S. 1976 [Basel 318, 319]

Doppelblatt; Bleistift, Goldbronze
weißer Zeichenkarton
je 230 x 330 mm

40 Penninus place 1976 [Basel 320, 321]

Doppelblatt; Goldbronze, Bleistift
weißer Zeichenkarton, Heftseite mit Mittelfalte
je 230 x 330 mm

Die Skulpturen von Joseph Beuys in der Sammlung

41 Doppelfond 1954

Eisenguß, [2 Teile], Antenne, Erdungsplatte, verschiedene
Eisenteile
Eisengüsse je 55 x 150 x 58 cm

Literatur, [Ausstellung]
Mit, neben, gegen – Beuys und seine Klasse, Frankfurter Kunst-
verein, 1976, ohne Katalog
Louisiana Revy, Zeitschrift und Ausstellungskatalog des
Louisiana Museums für Moderne Kunst, Humlebæk,
17. Jahrgang, Nr. 2, Februar 1977, S. 14, Kat.6
Joseph Beuys, Ausstellungskatalog, Solomon R. Guggenheim
Museum, New York 1979, S. 28–29

[siehe Text S. 56 dieses Katalogs]

Vergleiche zur Ikonographie:
*Bildnerische Ausdrucksformen 1960–1970, Sammlung Karl
Ströher,* Ausstellungskatalog, Hessisches Landesmuseum
Darmstadt, 1970, Abb. S. 73 [Fond 1966]

42 Aggregat 1957/58

Bronzeguß, [2 Teile], Kupferdraht
106,5 x 158 x 79 cm

Literatur:
Joseph Beuys – Arbeiten aus Münchener Sammlungen, Ausstel-
lungskatalog, Städtische Galerie im Lenbachhaus, München
1981, S. 233, Kat. 279

[Das Aggregat ist als einfaches und als Doppelaggregat in
mehreren Güssen hergestellt worden]

Vergleiche zur Ikonographie:
Kunst der sechziger Jahre – Sammlung Ludwig, Ausstellungs-
katalog, Wallraf-Richartz Museum Köln, 5. Auflage, 1971,
ohne Seitenangabe, Kat. 28; Adriani, Konnertz, Thomas:
Joseph Beuys – Leben und Werk, Köln 1981, S. 198–199. Abb. 96

43　Stelle　1967/79

Kupfer, Filz, Fett, Bienenwachs, Klebemittel
Kupferplatte 100 x 201 x 2,1 cm
Filzstücke 101 x 156 cm; 80 x 82 cm; 57 x 41 cm

Literatur:
New York 1979, S. 160–161
Zeichen des Glaubens – Geist der Avantgarde, Ausstellungs-
katalog, Schloß Charlottenburg, Große Orangerie, Berlin
1980, Abb. S. 9

[Die Skulptur entstand 1967 und wurde erstmals in der
«Ausstellung Parallelprozeß» des Städtischen Museums
Mönchengladbach gezeigt. Seit 1968 im «Beuys-Block
Darmstadt». Für die Ausstellung 1979 im Guggenheim-
Museum wurde die Arbeit in ähnlicher Form erneuert.]

Vergleiche zur Ikonographie:
Sammlung 1968 – Karl Ströher, Ausstellungskatalog, Kunst-
verein Hamburg, 1968, Kat. 24; Nationalgalerie Berlin;
Städtische Kunsthalle Düsseldorf, 1969, Kat. 97;
Köln 1981, S. 197, Abb. 95

44　Unterwasserbuch　1972

Beschichtetes Eisen, Folienbuch, Unterwassertaschenlampe,
Wasser
40 x 125,6 x 54 cm
[s.a. Beschreibung des Objekts Seite 64f dieses Katalogs]

45　Energiestab　1974

Kupferrohr, Filz
Durchmesser des Kupferrohrs 9 mm, Länge 415 cm

Literatur, [Ausstellung]
New York 1979, ausgestellt; nicht im Katalog aufgeführt
Charles Wilp: *Joseph Beuys – Naturerfahrung in Afrika,*
Frankfurt am Main und Paris, 1980
Charles Wilp: *Joseph Beuys – Sandzeichnungen in Diani,*
Frankfurt am Main und Paris, 1980

46　Straßenbahnhaltestelle　1976

Eisenguß [5 Teile], Straßenbahnschiene, verschiedene
Eisenteile
Länge der Schiene 837 cm, Säulenlänge 368 cm, Durch-
messer der Tonnen zwischen 34 und 47,5 cm

Literatur:
New York 1979, S. 242–247
Heiner Bastian: *Joseph Beuys – Straßenbahnhaltestelle,*
Publikation der Nationalgalerie Berlin, 1980, anläßlich des
Aufbaus der Arbeit. Sie wird seitdem in der Nationalgalerie
gezeigt.
Köln 1981, S. 348, Abb. 132

[Die Straßenbahnhaltestelle ist zweimal leicht verändert
ausgeführt worden. Beide Skulpturen entstanden etwa
gleichzeitig. Eine der Arbeiten war 1976 im Mittelbau des
deutschen Pavillons in Venedig ausgestellt, die andere, die
hier in der Ausstellung zu sehen ist, war 1979 während der
Beuys-Ausstellung die zentrale Skulptur im Guggenheim-
Museum in New York.]

Vergleiche zur Ikonographie:
*Biennale 76 Venedig – Deutscher Pavillon – Beuys, Gerz,
Ruthenbeck,* Ausstellungskatalog, Frankfurt 1976, S. 2–65

47　Unschlitt/Tallow　1977

Unschlitt [Stearin, Paraffin, Fett] [6 verschiedene Teile],
elektronische Meßgeräte, elektrische Schneidevorrichtung
Gewicht zwischen 1100 und 5600 kg

Literatur:
Skulptur, Ausstellungskatalog, Westfälisches Landesmuseum
Münster, 1977, Hinweis im Katalog; Arbeit war zur
Eröffnung nicht fertiggestellt und wurde erst später im
Museum installiert.
New York 1979, S. 248–252

48 Tafel 1973

Weiße und farbige Kreide auf Schultafel in Holzrahmen
130 x 130 cm
bezeichnet verso oben links «Joseph Beuys Edinburgh
20. August 73 12⁰⁰ lecture»
[aus der «12 hour lecture» des «Edinburgh Arts» Festivals,
1973]

Literatur:
New York 1979, S. 208, Abb. 345; Text S. 225
Benjamin Buchloh: «Beuys: The Twilight of the Idol», in:
Artforum, Volume XVIII, Nr. 5, Januar 1980, S. 38

49 Tafel [creativity = national income] 1977

Schultafel, Kreide, Fixativ
160,5 x 120 cm

Literatur:
documenta 6, Ausstellungskatalog 1 (Malerei, Plastik, Per-
formance), Kassel 1977, S. 156–157

[Die Tafel entstand 1977 während der «documenta 6» –
100 Tage FIU-Veranstaltung; mit wenigen Ausnahmen
wurden alle Tafeln, die während der documenta ent-
standen, später Teil des Objekts «DAS KAPITAL»,
39. Biennale, Venedig 1980]

50 Tafel [NEUTRALISIERTES KAPITAL] 1980

Holzplatte, Eisenrahmen, Kreide, Fixativ
244 x 122 cm

[Die Tafeln, Kat. 50, 51 entstanden 1980 während des
Edinburgh Festivals]

siehe dazu auch S. 92f dieses Katalogs

51 Tafel [ART = KAPITAL] 1980

Holzplatte, Eisenrahmen, Kreide, Fixativ
244 x 122 cm

bezeichnet recto unten rechts «Jimmy-Boyle-Days»

TEIL II ROBERT RAUSCHENBERG

52 **Black Painting** 1951–52

Ölfarbe, Collage, Zeitungspapier auf Leinwand
203 x 148,3 cm

Literatur:
Robert Rauschenberg, Ausstellungskatalog, National Collection
of Fine Arts, Smithsonian Institution, Washington D.C.,
1976; The Museum of Modern Art, New York; San Francisco
Museum of Modern Art; Albright-Knox Art Gallery, Buffalo,
N.Y.; The Art Institute of Chicago, 1977; S. 4, 68, Kat. 10.
Robert Rauschenberg, Ausstellungskatalog, The Tate Gallery,
London 1981, keine Seitenangabe, Abb.

Vergleiche zur Ikonographie:
Andrew Forge: *Robert Rauschenberg,* New York 1969, Abb. 173
Washington 1976, S. 66–68, Kat. 5–9.
Robert Rauschenberg, Werke 1950–1980, Ausstellungskatalog,
Staatliche Kunsthalle Berlin; Kunsthalle Düsseldorf;
Louisiana-Museum, Humlebæk; Städelsches Kunstinstitut,
Frankfurt/Main, 1980; Städtische Galerie im Lenbachhaus,
München 1981; S. 260, Kat. 2

53 **Pink Door** 1954

Combine painting; Türrahmen mit Tür, Gaze, Ölfarbe,
Stoffe, verschiedene Papiere
230 x 121 cm

Literatur, [Ausstellung]
Ausstellung der Egan Gallery, New York, 1954–55 [ohne
Katalog]; Berlin 1980, S. 41, Kat. 5a

Vergleiche zur Ikonographie:
Washington 1976, S. 75, Kat. 25; S. 78–81, Kat. 29, 30, 32, 33

54 Summer Rental + 3 1960

Collage; Ölfarbe, Papier auf Leinwand
178 x 137,5 cm

Literatur:
New York 1969, S. 67
Washington 1976, S. 111, Kat. 85
Berlin 1980, S. 16, Kat. 29
London 1981, Kat. 35, ohne Abb.

[Summer Rental + 3 ist das letzte von 4 Bildern, die 1960
zusammen entstanden.]

Vergleiche zur Ikonographie:
New York 1969, S. 64–66
Washington 1976, S. 111, Kat. 82–84
Contemporary Art, Versteigerungskatalog, Christie's,
New York, 18. November 1981, Exponat 62.
Amerikanische Malerei 1930–1980, Ausstellungskatalog, Haus
der Kunst, München 1981, S. 185, Abb. 205 [Summer
Rental + 2]

55 Stripper 1962

Combine painting [2 Teile]; Draht, Holzteile, Stoff, Metall,
Ölfarbe auf Leinwand
1 Teil 244 x 106,5 cm
1 Teil 122 x 106,5 cm

Literatur, [Ausstellung]
1961, The Dallas Museum for Contemporary Arts, 1962
Robert Rauschenberg, Ausstellungskatalog, The Jewish
Museum, New York 1963, keine Seitenangabe, Kat. 43
The Biennale Eight, Institute of Contemporary Art, Boston,
Mass., 1964
New York 1969, Abb. 94
Wadsworth Atheneum, Hartford, Connecticut, 1976
London 1981, Kat. 26, ohne Abb.

56 The Frightened Gods of Fortune 1981

[Cabal American Zephir Series]

Verschiedene Holzteile, Eisenräder, Malerei, Siebdruck,
Collage, Uhren
187 x 41,5 x 396 cm

[s. Anmerkungen S. 110]

57 ohne Titel 1965

Transfer-Zeichnung
607 x 911 mm
bezeichnet verso oben Mitte «Rauschenberg 1965»

58 Booster 1967

Farblithographie, Siebdruck auf festem, weißem Karton
1828 x 914 mm

Auflage 38 Exemplare, 12 Künstler-, 8 Probedrucke, 5 wei-
tere Abzüge
verlegt und gedruckt von Gemini G.E.L., Los Angeles,
California

Literatur:
Robert Rauschenberg, Ausstellungskatalog, Kunstverein
Hannover, 1970, S. 46f., Text S. 76
Washington 1976, S. 24, 157, Kat. 153

59 Sky Garden 1969

Farblithographie, Siebdruck auf festem, weißem Karton
2260 x 1067 mm

Auflage 35 Exemplare, 6 Künstler-, 15 Probedrucke, 5 wei-
tere Abzüge
«Sky Garden» ist das größte Blatt aus der Serie «Stoned Moon»
verlegt und gedruckt von Gemini G.E.L., Los Angeles,
California

Literatur:
Hannover 1970, S. 77
Washington 1976, S. 159, Kat. 157

Vergleiche zur Ikonographie:
Hannover 1970, S. 77–93

60 Kitty Hawk 1974

Lithographie auf Ölpapier
2007 x 1016 mm

bezeichnet recto unten links «RAUSCHENBERG HC 1/2 74»
Auflage 28 Exemplare
verlegt und gedruckt von Universal Limited Art Editions
[ULAE], West Islip, Long Island

Literatur:
Washington 1976, S. 166, Kat. 168

61 ohne Titel 1981

Combine drawing; Seide, Metall, Papier
1060 x 750 mm

bezeichnet recto unten Mitte mit Bleistift «R.R.»
[Plakatentwurf]

TEIL III CY TWOMBLY

62 ohne Titel 1959

Ölfarbe, Malkreide, Bleistift auf Leinwand
166 x 200 cm
bezeichnet recto Mitte «Cy Twombly Roma 1959»
Bastian Archiv [B.A. Nr.] 59.3

Literatur:
Heiner Bastian: *Cy Twombly – Bilder/Paintings 1952–1976,*
Vol. I, Berlin, Frankfurt 1978, keine Seitenangabe, Abb. 21

Cy Twombly – Paintings and Drawings 1954–1977, Ausstellungskatalog, Whitney Museum of American Art, New York 1979, S. 33, Kat. 8

Vergleiche zur Ikonographie:
Cy Twombly – Bilder und Zeichnungen, Ausstellungskatalog, Galerie Karsten Greve, Köln 1977, keine Seitenangabe [ohne Titel 1959], Abb.

63 School of Fontainebleau 1960

Ölfarbe, Malkreide, Bleistift auf Leinwand
200 x 321,5 cm
bezeichnet recto in der linken oberen Ecke «(School of Fontainebleau) Cy Twombly Roma Feb 1959»; verso links von der Mitte «School of Fontainebleau Cy Twombly March 1960»
B.A. Nr. 60.1

Literatur: Berlin 1978, Abb. 22
New York 1979, S. 34, Kat. 10

64 Sunset Series Part II (Bay of Naples) 1960

Ölfarbe, Malkreide, Bleistift auf Leinwand
190 x 200 cm
nicht bezeichnet
B.A. Nr. 60.4

Literatur:
Cy Twombly, Ausstellungskatalog, Galleria Tartaruga, Rom 1961, ohne Seitenangabe, Abb.
Leo Castelli – Ten Years, Ausstellungskatalog, Leo Castelli Gallery, New York 1967, keine Seitenangabe, Abb.
Berlin 1978, Abb. 25

[Sunset Series Part II ist das 2. von 3 Bildern, die 1960 gleichzeitig entstanden]

Vergleiche zur Ikonographie:
Berlin 1978, Abb. 24

65 Sunset Series Part III (Bay of Naples) 1960

Ölfarbe, Malkreide, Bleistift auf Leinwand
190 x 200 cm
nicht bezeichnet
B.A. Nr. 60.5

Literatur:
Berlin 1978, Abb. 26
[siehe Kat. 63]

66 Empire of Flora 1961

Ölfarbe, Malkreide, Bleistift auf Leinwand
200 x 242 cm
signiert recto oben rechts «Cy Twombly»
B.A. Nr. 61.5

Literatur:
Berlin 1978, Abb. 40
New York 1979, S. 43, Kat. 13
Marjorie Welish: «A Discourse on Twombly» in *Art in America,* Volume 67, Nr. 5, September 1979, S. 80

67 ohne Titel 1961

Ölfarbe, Malkreide, Bleistift auf Leinwand
164,5 x 200 cm
bezeichnet recto unten rechts «Cy Twombly 1961 Roma»
B.A. Nr. 61.15

Vergleiche zur Ikonographie:
Berlin 1978, Abb. 47
München 1981, S. 165, Kat. 177

68 ohne Titel 1961

Ölfarbe, Malkreide, Bleistift auf Leinwand
48,5 x 64,5 cm
bezeichnet recto oben «Cy Twombly Roma 1961»
B.A. Nr. 61.25

69 Orion II 1968

Dispersionsfarbe, Malkreide, Bleistift auf Leinwand
173 x 215 cm
bezeichnet recto oben links «Cy Twombly 68»; verso oben links «Cy Twombly NYC 1968»
B.A. Nr. 68.2

Literatur:
Cy Twombly – Bilder und Zeichnungen, Ausstellungskatalog, Galerie Karsten Greve, Köln 1975, keine Seitenangabe, Abb.
Berlin 1978, Abb. 72

[Orion II ist das 2. von 3 Bildern einer Serie]

Vergleiche zur Ikonographie:
Berlin 1978, Abb. 71 [Orion 1]; Abb. 73 [Orion III]

70 ohne Titel 1971

Dispersionsfarbe, Malkreide, Farbstift, Bleistift auf Leinwand
160 x 194 cm
bezeichnet verso oben links «Twombly 1971»
B.A. Nr. 71.5

Literatur:
Cy Twombly – Bilder 1953-1972, Ausstellungskatalog, Kunsthalle Bern; Städtische Galerie im Lenbachhaus, München, 1973, keine Seitenangabe, Kat. 29
Manfred de la Motte: «Cy Twombly», in *Kunstforum,* 1. Jahrgang, Band 4/5, 1973, Abb. S. 119
Turin 1975, Abb.
Berlin 1978, Abb. 90

71 ohne Titel 1971

Dispersionsfarbe, Malkreide, Bleistift auf Leinwand
145 x 193 cm
bezeichnet verso oben Mitte «Cy Twombly 1971»
B.A. Nr. 71.7

Literatur:
Cy Twombly – Paintings, Drawings, Constructions 1951–1974,
Ausstellungskatalog, Institute of Contemporary Art,
University of Pennsylvania, Philadelphia; San Francisco
Museum of Art, San Francisco 1975, S. 54

Vergleiche zur Ikonographie:
Berlin 1978, Abb. 91

72 Nini's Painting (Second Version) 1971

Ölfarbe, Malkreide, Bleistift auf Leinwand
261 x 300 cm
bezeichnet verso oben links «Cy Twombly 71»
B. A. Nr. 71.3

Literatur:
Katalog Galleria Gian Enzo Sperone, Turin 1975,
keine Seitenangabe, Abb.
Berlin 1978, Abb. 86

73 Thyrsis 1977
[A painting in 3 parts]

Ölfarbe, Malkreide, Bleistift auf Leinwand
linker Teil 300 x 198 cm
Mittelteil 300 x 412 cm
rechter Teil 300 x 198 cm
bezeichnet auf dem rechten Bildteil recto unterhalb der
Mitte «C.T. 77»
B. A. Nr. 77.1

Vergleiche zur Ikonographie:
Berlin 1978, Abb. 97
Yvon Lambert: *Catalogue raisonné des œuvres sur papier de
Cy Twombly – Volume VI, 1973–1976*, Mailand 1979, S. 181–183,
Abb. 196–200
Cy Twombly – Works on Paper 1954–1976, Ausstellungskatalog,
Newport Harbor Art Museum 1981, S. 72–75, Kat. 31

74 ohne Titel 1955

Bleistift auf hellbraunem Verpackungspapier (1979 mit
Chinapapier hinterlegt)
620 x 927 mm
bezeichnet verso Mitte «Cy Twombly 1955»

Vergleiche zur Ikonographie:
Heiner Bastian: *Cy Twombly – Zeichnungen 1953–1973*, Berlin,
Frankfurt/Main, Wien 1973, keine Seitenangabe, Abb. 8
New York 1979, S. 72
Cy Twombly – dessins 1954–1976, Ausstellungskatalog, ARC 2,
Musée d'Art Moderne de la Ville de Paris, 1976, keine Seiten-
angabe, Kat. 4
Newport Harbor 1981, S. 3, Kat. 1; S. 9, Kat. 2; S. 11, Kat. 3;
S. 17, Kat. 4

75 ohne Titel 1955

Bleistift auf hellbraunem Verpackungspapier (1979 mit
Chinapapier hinterlegt)
620 x 920 mm
bezeichnet verso Mitte «Cy Twombly 1955»

Ikonographie s. Kat. 74

76 ohne Titel 1959

Bleistift auf weißem Büttenpapier
623 x 917 mm
bezeichnet recto unten links «(NYC) Cy Twombly April 59»

[Die Zeichnungen Kat. 76–78 entstanden zusammen mit
mindestens 15–20 weiteren Blättern innerhalb weniger Tage
im April 1959 in New York; nicht alle dieser Zeichnungen
sind erhalten.]

Vergleiche zur Ikonographie:
Berlin 1973, Abb. 19, 20
Berlin 1978, Abb. 16 [B.A. Nr. 59.5]
Newport Harbor 1981, S. 27, Kat. 9; S. 29, Kat. 10

77 ohne Titel 1959

Bleistift auf weißem Büttenpapier
615 x 916 mm
bezeichnet recto unten links «Cy Twombly April 59»

Ikonographie s. Kat. 76

78 ohne Titel 1959

Bleistift auf weißem Büttenpapier
614 x 914 mm
bezeichnet recto unten links «Cy Twombly NYC 59»

Literatur:
Volker Kahmen: *Erotik in der Kunst,* Tübingen 1971, Abb. 339

Ikonographie s. Kat. 76

79 ohne Titel 1959

Ölfarbe, Malkreide, Bleistift auf leichtem weißem Zeichen-
karton
692 x 990 mm
bezeichnet recto links unterhalb der Mitte «Cy Twombly
1959»

[Die Zeichnung gehört zu einer Gruppe von mindestens
20–25 Arbeiten, die meistens mit dem Titel «Sperlonga»
bezeichnet werden. Tatsächlich haben die Zeichnungen aber
keinen Titel.]

Vergleiche zur Ikonographie:
Berlin 1973, Abb. 21–26
Drawing Now – Zeichnung heute, Ausstellungskatalog, Kunst-
haus Zürich 1976; Staatliche Kunsthalle Baden-Baden,
Graphische Sammlung Albertina Wien, 1977; S. 141, Kat. 178
Newport Harbor 1981, S. 25, Kat. 8

80 ohne Titel 1961–63

Ölfarbe, Malkreide, Farbstift, Bleistift auf weißem Zeichen-
karton
500 x 700 mm
signiert recto unten links «Cy Twombly»

Literatur:
New York 1979, S. 81, Kat. 57

Vergleiche zur Ikonographie:
Berlin 1973, Abb. 37
Cy Twombly 50 Disegni – 1953-1980, Ausstellungskatalog,
Padiglione d'Arte Contemporanea, Mailand 1980, keine
Seitenangabe, [Senza titolo 1961 (Delian Ode 52)]

81 ohne Titel 1962–63

Malkreide, Farbstift, Bleistift auf weißem Zeichenkarton
500 x 700 mm
bezeichnet recto unten «Cy Twombly Roma (1962+63)»

Vergleiche zur Ikonographie:
Berlin 1973, Abb. 47
Mailand 1980, [Venus and Mars 1962]

82 ohne Titel 1964

Farbstift, Bleistift, Kugelschreiber auf weißem festem
Zeichenkarton
690 x 990 mm
bezeichnet recto unten links mit Kugelschreiber
«Cy Twombly 1964»

Vergleiche zur Ikonographie:
Berlin 1973, Abb. 50

83 ohne Titel 1964

Farbstift, Bleistift, Kugelschreiber auf weißem festem
Zeichenkarton

700 x 1000 mm
bezeichnet recto unten rechts mit Kugelschreiber
«Cy Twombly 1964»

Vergleiche zur Ikonographie:
Berlin 1973, Abb. 49
Cy Twombly, Faltblatt zur Ausstellung, Galerie Friedrich +
Dahlem, München 1964, Abb. Rückseite
New York 1979, Abb. S. 60, 82, 83
Mailand 1980, Katalogmitte, [senza titolo] 1963
Newport Harbor 1981, S. 35, Kat. 13

84 Roman Note 3 1970

Dispersionsfarbe, Malkreide auf festem Zeichenkarton
700 x 873 mm
signiert verso unten «Cy Twombly»

Vergleiche zur Ikonographie:
Roman Notes, Portfolio mit 6 Farblithographien, gedruckt von
Electa Editrice, Mailand 1970
Geschriebene Malerei, Ausstellungskatalog, Badischer Kunstver-
ein Karlsruhe, 1975, S. 69–71, Abb. 7, 8 [Roman Note 13, 18]
Berlin 1973, Abb. 77, 79, 80
Cy Twombly – Grey Paintings, Ausstellungskatalog, Galerie
Art in Progress, München 1975, Kat. 5–7

85 Roman Note 4 1970

Dispersionsfarbe, Malkreide auf festem Zeichenkarton
700 x 870 mm
signiert verso unten «Cy Twombly»

Ikonographie s. Kat. 84

86 ohne Titel 1972

Malkreide, Bleistift, Stempel auf gelblichem festem Zeichen-
karton
1653 x 1990 mm

bezeichnet recto links unten «CT»; gestempelt «Cy Twombly
15 OTT. 1972»

Vergleiche zur Ikonographie:
Turin 1975, [ohne Titel 1972]

87 Gladings (Love's Infinite Causes) 1973

Collage; Millimeterpapier, Zeichenkarton, Farbkreide,
Bleistift, Tinte, Klebefolie auf «Fabriano»-Zeichenkarton
760 x 560 mm
bezeichnet recto untere Mitte auf dem horizontalen Streifen
«C.T. 73»; recto unten rechts «C.T. 73»

Literatur:
Mailand 1979, S. 35, Abb. 10

Vergleiche zur Ikonographie:
ohne Titel, 1973, Lithographie für «The New York Collection
for Stockholm» gedruckt von Styria Studio, New York
ohne Titel, 1973, Offsetlithographie für eine Edition des
«Zeit-Magazins», Hamburg, gedruckt von der Vatikan-
druckerei, Rom
ohne Titel, 1973, Lithographie für das Portfolio «Hommage
à Picasso», Propyläen-Verlag, Berlin, gedruckt von Matthieu
Zürich
ohne Titel, 1973, Offsetlithographie, Auflage 24, [jeder ein-
zelne Druck wurde vom Künstler unterschiedlich bearbeitet],
gedruckt von der Vatikandruckerei, Rom
Berlin 1973, Abb. 88–90
Mailand 1979, S. 31–46, Abb. 1–26, S. 191f., Abb. I–IV

88 Virgil 1973

Ölfarbe, Malkreide, Bleistift auf festem Zeichenkarton
698 x 996 mm
bezeichnet verso unten «Cy Twombly VIRGIL»

Literatur:
Mailand 1979, S. 80, Abb. 56

Vergleiche zur Ikonographie:
Berlin 1978, Abb. 51
Mailand 1979, S. 76–81, Abb. 51–58

89 Virgil 1973

Ölfarbe, Malkreide, Bleistift auf festem Zeichenkarton
698 x 996 mm
bezeichnet verso unten «Cy Twombly VIRGIL»

Literatur:
Köln 1975, mit Abb.
Mailand 1979, S. 80, Abb. 55

Ikonographie s. Kat. 88

90 Virgil 1973

Ölfarbe, Malkreide, Bleistift auf festem Zeichenkarton
698 x 996 mm
bezeichnet verso unten «Cy Twombly VIRGIL»

Literatur:
Cy Twombly, Ausstellungskatalog, Kestner-Gesellschaft
Hannover, 1976, S. 61, Kat. 10
Paris 1976, Kat. 79
Mailand 1979, S. 78, Abb. 51

Ikonographie s. Kat. 88

91 Virgil 1973

Ölfarbe, Malkreide, Bleistift auf festem Zeichenkarton
698 x 996 mm
bezeichnet verso unten «Cy Twombly VIRGIL»

Literatur:
Hannover 1976, S. 79, Kat. 9
Paris 1976, Kat. 80
Mailand 1979, S. 78, Abb. 52

92 ohne Titel 1974

Collage, verschiedene Papiere, Etikett, Klebefolie, Malkreide,
Kugelschreiber, Bleistift auf «Fabriano» Karton
760 x 570 mm
bezeichnet recto unten rechts «CT 74»

Literatur:
Mailand 1979, S. 95, Abb. 77

Vergleiche zur Ikonographie:
Natural History Part I – Mushrooms, 1974, Portfolio mit
10 Drucken, Edition Heiner Bastian im Propyläen-Verlag,
Berlin, gedruckt von Matthieu, Zürich
Mailand 1979, S. 90–103, Abb. 68–92

93 Dionysus 1975

Ölfarbe, Malkreide, Bleistift auf «Fabriano» Karton
700 x 997 mm

Literatur:
New York 1979, S. 103, Kat. 85

Vergleiche zur Ikonographie:
s. Kat. 96, 97
Mailand 1979, S. 134–137, Abb. 139–145

94 Idilion 1976

Collage; Zeichen-, Transparentpapier, Klebefolie, Ölfarbe,
Wasserfarbe, Malkreide, Bleistift auf Zeichenkarton
[2 Teile] I: 381 x 572 mm II: 1355 x 965 mm

Literatur:
documenta 6 – Ausstellungskatalog 3, (Formen und Funktio-
nen der Zeichnung in den sechziger und siebziger Jahren),
Kassel 1977, S. 108, Kat. 7
Mailand 1979, S. 164, Abb. 176

Vergleiche zur Ikonographie:
Mailand 1979, S. 164, Abb. 175

95 Narcissus 1976

Collage; Klebefolie, Ölfarbe, Malkreide, Bleistift auf
4 unterschiedlichen Zeichenkartons
[4 Teile] I: 645 x 500 mm
 II: 1300 x 868 mm
 III: 645 x 500 mm
 IV: 505 x 330 mm
bezeichnet auf Blatt I recto in der Mitte «CT Aug. 76»

Literatur:
Kassel 1977, S. 108, Kat. 8 (aufgeführt)
Mailand 1979, S. 178, Abb. 191

Vergleiche zur Ikonographie:
Mailand 1979, S. 138, Abb. 146, 147

96 Dionysus 1979

Collage; Wasserfarbe, Malkreide, Bleistift, leichtes weißes
Zeichenpapier, handgeschöpfter Zeichenkarton auf «Fabriano»
Karton montiert
1000 x 703 mm
bezeichnet recto oben rechts «CT. 79»; verso Mitte rechts
«CT. 79»

Ikonographie s. Kat. 93

97 Dionysus 1979

Collage; Wasserfarbe, Malkreide, Bleistift, 3 leichte weiße
Zeichenpapiere auf Zeichenkarton montiert
997 x 703 mm
bezeichnet recto unten rechts «CT. 79»

Ikonographie s. Kat. 93

TEIL IV ANDY WARHOL

98 Do It Yourself (Seascape) 1962

Acrylfarbe auf Leinwand
138 x 183 cm

Literatur:
John Coplans: *Andy Warhol,* Greenwich, Connecticut, 1970,
Abb. S. 31
Rainer Crone: *Andy Warhol,* Stuttgart 1970, S. 98, Abb. 26
Biennale 76 Venedig – American Pavillon, Ausstellungskatalog,
Venedig 1976
Andy Warhol, Ausstellungskatalog, Kunsthaus Zürich, 1978,
S. 65, Kat. 29
Louisiana Revy, Zeitschrift und Ausstellungskatalog des
Louisiana Museums für Moderne Kunst, Humlebæk, 19. Jahr-
gang, Nr. 1, August 1978, S. 26, Kat. 3
John Russell: *The Meanings of Modern Art,* London 1981, S. 349

Vergleiche zur Ikonographie:
Stuttgart 1970, S. 98-101, Abb. 25-29

[Notiz: zur vergleichenden Ikonographie der Bilder von
Andy Warhol in dieser Sammlung wurde nur auf die
Arbeiten hingewiesen, die nicht ausschließlich nur dasselbe
Image eines Siebdrucks wiederholen.]

99 Handle With Care-Glass-Thank You 1962

Acrylfarbe, Liquitex auf Leinwand, Stempeldruckverfahren
208,5 x 168 cm
bezeichnet verso oben links «Andy Warhol 1962»

Literatur:
Andy Warhol, Ausstellungskatalog, Moderna Museet
Stockholm, 1968, keine Seitenangabe, Abb.
*Bildnerische Ausdrucksformen 1960-1970 – Sammlung Karl
Ströher,* Ausstellungskatalog, Hessisches Landesmuseum
Darmstadt 1970, Abb. S. 448
Greenwich 1970, Abb. S. 41
Stuttgart 1970, S. 241, Abb. 36
Zürich 1978, S. 142, Kat. 116

Vergleiche zur Ikonographie:
Stuttgart 1970, S. 238ff

100 192 One Dollar Bills 1962

Acrylfarbe, Liquitex auf Leinwand, Siebdruckverfahren
242 x 189 mm
signiert verso oben am linken Rand «Andy Warhol»

Vergleiche zur Ikonographie:
Greenwich 1970, S. 33ff

101 Cagney 1962

Acrylfarbe, Liquitex auf Leinwand, Siebdruckverfahren
520 x 208 cm
nicht bezeichnet

[Das Bild «Cagney» geht auf eine Photovorlage aus dem
Film «The Public Enemy» zurück. 1962 entstand ein Siebdruck
auf Papier. S. Stuttgart 1970, S. 273, Abb. 604]

102 Suicide (Silver Jumping Man) 1962

Acrylfarbe, Liquitex auf Leinwand, Siebdruckverfahren
358 x 202 cm

[Das einzelne Image dieses Bildes hat Warhol in verschie-
denen Zusammenstellungen (Stuttgart 1970, S. 230, Abb.
426) benutzt]

103 Statue of Liberty 1963

Acrylfarbe, Liquitex auf Leinwand, Siebdruckverfahren
198 x 205 cm

[Dem Bild entspricht in verkleinertem Format das Plakat
«Statue of Liberty», das Warhol 1963 zur Weltausstellung in
New York 1964 herstellte]

104 Ambulance Disaster 1963

Acrylfarbe, Liquitex auf Leinwand, Siebdruckverfahren
315 x 203 cm
signiert verso am rechten Rand «Andy Warhol»

Literatur:
Bilder vom Menschen in der Kunst des Abendlandes, Ausstel-
lungskatalog, Nationalgalerie Berlin, Staatliche Museen
Preußischer Kulturbesitz, Berlin 1980, S. 379, Kat. 38

105 Twenty Jackies 1964

Acrylfarbe, Liquitex auf Leinwand, Siebdruckverfahren
[20 Teile] 50,5 x 40,5 cm
Bildgröße: 204,5 x 204,5 cm
bezeichnet verso auf verschiedenen einzelnen Leinwänden
«Andy Warhol 1964»

Literatur:
Zürich 1978, Kat. 61
Humlebæk 1978, S. 37, Kat. 18

Vergleiche zur Ikonographie:
Stuttgart 1970, S. 130f

106 A Set of Six Self-portraits 1966

Acrylfarbe, Liquitex auf Leinwand, Siebdruckverfahren
[6 Teile] 56 x 56 cm
Bildgröße: 169 x 112,5 cm
bezeichnet verso auf 4 der 6 Leinwände «Andy Warhol 66»

107 Big Electric Chair 1967

Acrylfarbe, Liquitex auf Leinwand, Siebdruckverfahren
137,5 x 185,5 cm
bezeichnet verso «Andy Warhol»

Vergleiche zur Ikonographie:
Greenwich 1970, S. 112f

108 Ten-foot Flowers 1967

Acrylfarbe, Liquitex auf Leinwand, Siebdruckverfahren
305 x 305 cm

[Von diesem Motiv, das auf eine Photovorlage eines unbe-
kannten Photographen zurückgeht, hat Andy Warhol mehr
als 1000 verschiedene, unterschiedlich große Bilder herge-
stellt; jedoch etwa nur 12 «Ten-foot» Flowers]

109 Portrait Erich Marx 1978

Acrylfarbe, Liquitex auf Leinwand, Siebdruckverfahren
101,5 x 101,5 cm
bezeichnet verso am linken oberen Rand mit Tinte
«Andy Warhol»

110 Portrait Joseph Beuys 1980

Acrylfarbe, Liquitex, Diamantstaub auf Leinwand, Sieb-
druckverfahren
254 x 203 cm
bezeichnet verso Mitte «Andy Warhol 1980»

111 Portrait Joseph Beuys 1980

Acrylfarbe, Liquitex, Diamantstaub auf Leinwand, Sieb-
druckverfahren
254 x 203 cm
bezeichnet verso Mitte «Andy Warhol 1980»

112 à la Recherche du Shoe Perdu 1955

Shoe Poems von Rolph Pomeroy
Portfolio mit 13 Offsetlithographien, 1 Titelblatt, handkolo-
riert

Literatur:
Andy Warhol - His Early Works 1947-1959, Ausstellungs-
katalog, New York 1971, S. 34–36

Andy Warhol - Das zeichnerische Werk 1942-1975, Ausstel-
lungskatalog, Württembergischer Kunstverein Stuttgart;
Kunsthalle Düsseldorf; Kunsthalle Bremen; Städtische
Galerie im Lenbachhaus München; Haus am Waldsee Berlin;
Museum des 20. Jahrhunderts Wien, 1978, S. 88, Kat. 56

113 ohne Titel 1956

Kugelschreiber auf chamoisfarbenem Zeichenpapier
426 x 353 mm
signiert verso unten links mit Bleistift «Andy Warhol»

114 ohne Titel 1956

Kugelschreiber auf chamoisfarbenem Zeichenpapier
455 x 301 mm
signiert recto unten rechts mit Tinte «Andy Warhol»;
verso unten links mit Bleistift «Andy Warhol»

115 ohne Titel 1956

Kugelschreiber auf dünnem, leicht vergilbtem, weißem
Zeichenpapier
425 x 351 mm
bezeichnet recto unten rechts mit Kugelschreiber «to F.
Andy Warhol»

Literatur:
Stuttgart 1976, S. 156, Kat. 206

116 Cupid 1956

Zeichnung [Umdruckverfahren], Stempel, Wasserfarbe auf
weißem festem Zeichenkarton
500 x 400 mm
[Es wurde hier für alle Zeichnungen in der von Warhol
gebrauchten Technik des Umdrucks (s.a. Bemerkung S. 189)
bewußt auf den Begriff «blotted line» verzichtet, da er unserer
Ansicht nach nur die Eigenart der Linie, nicht aber deren
Herstellung bezeichnet und darum falsch ist]

117 Peacock 1956

Zeichnung [Umdruckverfahren], Wasserfarbe auf weißem
festem Karton
568 x 368 mm
signiert recto Mitte unten «Andy Warhol»

118 Hand with Wreath of Birds 1956

Zeichnung [Umdruckverfahren], Wasserfarbe auf dünnem,
weißem Zeichenpapier
607 x 465 mm
signiert recto unten links «Andy Warhol»

119 Golden Portrait 1957

Zeichnung [Umdruckverfahren], Blattgold, Wasserfarbe auf
weißem «Strathmore» Karton, linker Rand unregelmäßig
beschnitten
575 x 401 mm
signiert verso unten rechts mit Bleistift «Andy Warhol»

120 Golden Portrait with Cat 1957

Zeichnung [Umdruckverfahren], Blattgold, Wasserfarbe auf
einseitig rot kaschiertem Zeichenpapier
541 x 407 mm
signiert verso unten rechts mit Bleistift «Andy Warhol»

121 Margaret Rutherford 1957

Zeichnung [Umdruckverfahren], Blattgold, Wasserfarbe auf
festem chamoisfarbenem Zeichenkarton
507 x 331 mm
bezeichnet recto unten rechts mit Tinte «Margaret Ruther-
ford Andy Warhol»; darunter signiert mit Bleistift «Andy
Warhol»; signiert verso unten rechts «Andy Warhol»

122 ohne Titel 1957

Zeichnung [Umdruckverfahren], Blattgold, Wasserfarbe auf
festem weißem Zeichenkarton
575 x 361 mm
signiert verso unten rechts «Andy Warhol»

123 Ice Cream Cone 1957

Zeichnung [Umdruckverfahren], Blattgold, gestanztes
Dekorationspapier auf weißem «Strathmore» Karton
714 x 494 mm
bezeichnet recto unten rechts «Andy Warhol»

124 Silver Asparagus 1957

Zeichnung [Umdruckverfahren], Blattsilber, Wasserfarbe auf
chamoisfarbenem Zeichenkarton
582 x 370 mm
signiert verso unten «Andy Warhol»

125 ohne Titel 1957

Zeichnung [Umdruckverfahren], Wasserfarbe auf weißem
Zeichenkarton
741 x 574 mm
signiert recto unten rechts mit Tinte «Andy Warhol»

126 ohne Titel 1957

Zeichnung [Umdruckverfahren], Wasserfarbe auf weißem
Zeichenkarton
562 x 713 mm
signiert recto Mitte unten «Andy Warhol»

127 Matches 1957

Stempeldruck, Wasserfarbe auf leichtem weißem Zeichen-
papier, oberer Rand perforiert

615 x 456 mm
signiert verso unten rechts mit Bleistift «Andy Warhol»

[Nach Angaben von Andy Warhol soll es genau von diesem Motiv ein frühes Bild gegeben haben, das zerstört wurde]

128 Wrapping Paper 1959

Zeichnung [Umdruckverfahren], Wasserfarbe auf weißem Zeichenpapier, oberer Rand perforiert
607 x 456 mm
signiert recto unten links «Andy Warhol»

129 Bow Pattern 1959

Stempeldruck, Wasserfarbe auf chamoisfarbenem Büttenpapier
279 x 427 mm
signiert recto unten rechts «Andy Warhol»

Literatur:
New York 1971, S. 72

130 Twelve Cupids 1959

Stempeldruck, Wasserfarbe auf chamoisfarbenem Büttenpapier
367 x 276 mm
signiert recto unten rechts «Andy Warhol»

Literatur:
New York 1971, S. 71

131 Wild Raspberries 1959

(Andy Warhol and Suzie Frankfurt)
Portfolio mit 18 Offsetlithographien, handkoloriert

[Exemplar dieser Sammlung ist das Exemplar Suzie Frankfurts]

Literatur:
New York 1971, S. 64–70 [s.a. Bemerkung S. 203]

132 ohne Titel 1960

Wasserfarbe, Bleistift auf weißem «Strathmore» Zeichenkarton
730 x 575 mm
signiert verso unten links mit Bleistift «Andy Warhol»

[Die Datierung der Zeichnungen Kat. Nr. 132–134 ist nicht zweifelsfrei. Andy Warhols Angaben variieren erheblich]

133 ohne Titel 1960

Wasserfarbe, Bleistift auf weißem «Strathmore» Zeichenkarton
730 x 575 mm
signiert verso unten rechts mit Bleistift «Andy Warhol»

134 ohne Titel 1960

Wasserfarbe, Bleistift auf weißem «Strathmore» Zeichenkarton
730 x 575 mm
signiert verso unten rechts mit Bleistift «Andy Warhol»

135 Portrait Paloma Picasso 1973

Collage; farbige Papierbögen, Offsetfilm, Klebefolie
1100 x 698 mm
signiert recto unten rechts «Andy Warhol»
[Original des Siebdrucks «Paloma Picasso»]

136 Self-portrait 1978

Collage; Offsetfilm, farbige Papierbögen, Klebefolie
1055 x 810 mm

Literatur:
Zürich 1978, S. 183, Kat. 169
[Entwurf zum «Wall Paper», Ausstellungsplakat in Zürich]

Joseph Beuys Biographie

*Lebenslauf, Werklauf**
Ausstellungen

** Wurde von Joseph Beuys 1964 für das Programmheft des*
Aachener «Festivals der neuen Kunst», TH-Aachen, 20. Juli 1964,
selbst geschrieben. Verschiedene Erweiterungen von Beuys bis 1969
anläßlich der Ausstellung im Kunstmuseum Basel, 16. November
1969. Wir drucken diesen Lebenslauf Werklauf hier ab und ergän-
zen ihn chronologisch ab 1970 mit Informationen, Ausstellungen,
Aktivitäten, die uns wichtig erscheinen.

Wir verzichten auf den Abdruck eines Ausstellungsverzeichnisses,
da ein solches Verzeichnis auch alle Aktionen, Fluxus-Happening-
Konzert-Veranstaltungen aufzunehmen hätte, die selbst schon durch
den Charakter der Arbeiten, die beinahe ausschließlich während
dieser Veranstaltungen entstanden, Ausstellungen waren.

1921	Kleve Ausstellung einer mit Heftpflaster zusammen-gezogenen Wunde
1922	Ausstellung Molkerei Rindern bei Kleve
1923	Ausstellung einer Schnurrbarttasse (Inhalt Kaffee mit Ei)
1924	Kleve Öffentliche Ausstellung von Heidenkindern
1925	Kleve Documentation: «Beuys als Aussteller»
1926	Kleve Ausstellung eines Hirschführers
1927	Kleve Ausstellung von Ausstrahlung
1928	Kleve Erste Ausstellung vom Ausheben eines Schützengrabens
	Kleve Ausstellung um den Unterschied zwischen lehmigem Sand und sandigem Lehm klarzumachen
1929	Ausstellung an Dschingis Khans Grab
1930	Donsbrüggen Ausstellung von Heidekräutern nebst Heilkräutern
1931	Kleve Zusammengezogene Ausstellung
	Kleve Ausstellung von Zusammenziehung
1933	Kleve Ausstellung unter der Erde (flach untergraben)
1940	Posen Ausstellung eines Arsenals (zusammen mit Heinz Sielmann, Hermann Ulrich Asemissen und Eduard Spranger)
	Ausstellung Flugplatz Erfurt-Bindersleben
	Ausstellung Flugplatz Erfurt-Nord
1942	Sewastopol Ausstellung meines Freundes

	Sewastopol Ausstellung während des Abfangens einer JU 87
1943	Oranienburg Interimausstellung (zusammen mit Fritz Rolf Rothenburg und Heinz Sielmann)
1945	Kleve Ausstellung von Kälte
1946	Kleve warme Ausstellung
	Kleve Künstlerbund «Profil Nachfolger»
	Happening Hauptbahnhof Heilbronn
1947	Kleve Künstlerbund «Profil Nachfolger»
	Kleve Ausstellung für Schwerhörige
1948	Kleve Künstlerbund «Profil Nachfolger»
	Düsseldorf Ausstellung im Bettenhaus Pillen
	Krefeld Ausstellung «Kullhaus» (zusammen mit A.R. Lynen)
1949	Heerdt Totalausstellung 3 mal hintereinander
	Kleve Künstlerbund «Profil Nachfolger»
1950	Beuys liest im «Haus Wylermeer» Finnegans Wake
	Kranenburg Haus van der Grinten «Giocondologie»
	Kleve Künstlerbund «Profil Nachfolger»
1951	Kranenburg Sammlung van der Grinten Beuys: Plastik und Zeichnung
1952	Düsseldorf 19. Preis bei «Stahl und Eisbein» (als Nachschlag Lichtballett von Piene)
	Wuppertal Kunstmuseum Beuys: Kruzifixe
	Amsterdam Ausstellung zu Ehren des Amsterdam-Rhein-Kanal
	Nijmwegen Kunstmuseum Beuys: Plastik
1953	Kranenburg Sammlung van der Grinten Beuys: Malerei
1955	Ende von Künstlerbund «Profil Nachfolger»
1956–57	Beuys arbeitet auf dem Felde
1957–60	Erholung von der Feldarbeit
1961	Beuys wird als Professor für Bildhauerei an die Staatliche Kunstakademie Düsseldorf berufen
	Beuys verlängert im Auftrag von James Joyce den «Ulysses» um 2 weitere Kapitel
1962	Beuys: das Erdklavier
1963	FLUXUS Staatliche Kunstakademie Düsseldorf
	An einem warmen Juliabend stellt Beuys anläßlich eines Vortrages von Allan Kaprow in der Galerie Zwirner Köln Kolumbakirchhof sein warmes Fett aus
	Joseph Beuys Fluxus Stallausstellung im Hause van der Grinten Kranenburg Niederrhein
1964	Documenta III Plastik Zeichnungen

1964 Beuys empfiehlt Erhöhung der Berliner Mauer um 5 cm (bessere Proportion!) 1964 Beuys «VEHICLE ART»; Beuys Die Kunstpille, Aachen; Festival Kopenhagen; Beuys Filzbilder und Fettecken. WARUM?; Freundschaft mit Bob Morris und Yvonne Rainer; Beuys Mausezahnhappening Düsseldorf – New York; Beuys Berlin «DER CHEF»; Beuys das Schweigen von Marcel Duchamp wird überbewertet. 1964 Beuys Braunräume; Beuys Hirschjagd (Hinten); 1965 und in uns … unter uns … landunter, Galerie Parnass Wuppertal; Projekt Westmensch; Galerie Schmela, Düsseldorf: … irgendein Strang …; Galerie Schmela, Düsseldorf «Wie man dem toten Hasen die Bilder erklärt»; 1966 und hier ist schon das Ende von Beuys: Per Kirkeby «2,15»; Beuys Eurasia 32. Satz 1963 – René Block, Berlin – «… mit Braunkreuz»; Kopenhagen: Trækvogn Eurasia; Feststellung: der größte Komponist der Gegenwart ist das Contergankind; Division the Cross; Homogen für Konzertflügel (Filz); Homogen für Cello (Filz); Manresa mit Björn Nörgard, Galerie Schmela, Düsseldorf; Beuys Der bewegte Isolator; Beuys Der Unterschied zwischen Bildkopf und Bewegkopf; Zeichnungen, Galerie St. Stephan, Wien; 1967 Darmstadt Joseph Beuys und Henning Christiansen «HAUPTSTROM»; Darmstadt Fettraum, Galerie Franz Dahlem, Aha-Straße; Wien Beuys und Christiansen: Eurasienstab 82 min fluxorum organum; Düsseldorf 21. Juni Beuys gründet die DSP deutsche Studentenpartei; 1967 Mönchengladbach (Johannes Cladders) Parallelprozeß 1; Karl Ströher; DAS ERDTELEPHON; Antwerpen Wide White Space Gallery: Bildkopf – Bewegkopf (Eurasienstab); Parallelprozeß 2; DER GROSSE GENERATOR 1968 Eindhoven Stedelijk van Abbe Museum Jean Leering. Parallelprozeß 3; Kassel Documenta IV Parallelprozeß 4; München Neue Pinakothek; Hamburg ALMENDE (Kunstverein); Nürnberg RAUM 563 x 491 x 563 (Fett); Ohrenjom Stuttgart, Karlsruhe, Braunschweig, Würm-Glazial (Parallelprozeß 5); Frankfurt/M: Filz TV II Das Bein von Rochus Kowallek nicht in Fett ausgeführt (JOM)! Düsseldorf Filz TV III Parallelprozeß; Köln Galerie Intermedia: VAKUUM ↔ MASSE (Fett) Parallelprozeß … Gulo borealis … für Bazon Brock; Johannes Stüttgen FLUXUS ZONE WEST Parallelprozeß – Düsseldorf, Staatliche Kunstakademie, Eiskellerstraße 1: LEBERVERBOT; Köln Galerie Intermedia: Zeichnungen 1947–1956; Weihnachten 1968: Überschneidung der Bahn von BILDKOPF mit der Bahn von BEWEGKOPF im ALL (Space) Parallelprozeß – 1969 Düsseldorf Galerie Schmela FOND III; 12. 2. 69 Erscheinung von BEWEGKOPF über der Kunstakademie Düsseldorf; Beuys übernimmt die Schuld für Schneefall vom 15. bis zum 20. Februar; Berlin – Galerie René Block: Joseph Beuys und Henning Christiansen Konzert: Ich versuche dich freizulassen (machen) – Konzertflügeljom (Bereichjom). Berlin: Nationalgalerie; Berlin: Akademie der Künste: Sauerkrautpartitur – Partitur essen! Mönchengladbach: Veränderungskonzert mit Henning Christiansen: Düsseldorf Ausstellung Kunsthalle (Karl Ströher); Luzern Fettraum (Uhr); Basel Kunstmuseum Zeichnungen; Düsseldorf PROSPEKT: ELASTISCHER FUSS PLASTISCHER FUSS. Kunstmuseum Basel Werke aus der Sammlung Karl Ströher; 1970 Humlebæk «Tabernakel» mit Werken aus der Sammlung Karl Ströher.

1970 Gründung der «Organisation der Nichtwähler, Freie Volksabstimmung» in Düsseldorf. Sammlung Ströher wird im Hessischen Landesmuseum als Dauerleihgabe installiert. Aktion «Celtic (Kinloch Rannoch), Schottische Symphony», Edinburgh. Ausstellung aus der Sammlung van der Grinten im Taxispalais, Innsbruck.

1971 Projekt einer «Freien Akademie», erstes Konzept der späteren «Freien Hochschule» und FIU. Ausstellung im Moderna Museet, Stockholm, aus der Sammlung van der Grinten. Aktion «Celtic + ~», Zivilschutzräume, Basel. Am 1. Juni Gründung der «Organisation für direkte Demokratie durch Volksabstimmung (freie Volksinitiative e. V.)» in Düsseldorf. Konfliktsituation an der Düsseldorfer Kunstakademie: Beuys nimmt 142 Studenten in seine Klasse auf, die wegen des Numerus clausus abgewiesen wurden. Ausstellung im Stedelijk van Abbe Museum, Eindhoven: «Voglio vedere i miei montagne». Die Arbeit «Barraque Dull Odde» entsteht. 1972 Aktion in der Whitechapel und Tate Gallery in London: Symposium und Diskussion, im Mittelpunkt der Mensch und seine Selbstbestimmung. Mai 1972 Aktion «Ausfegen», René Block-Veranstaltung in Berlin. Juni «dokumenta 5», 100 Tage Informationsbüro der Organisation für direkte Demokratie. Am 10. Oktober wird Joseph Beuys nach Konflikten über die Zulassungsbeschränkung durch den Wissenschaftsminister Rau entlassen. Proteste im In- und Ausland. Langjähriger Rechtsstreit beginnt, den Beuys vor dem Bundesarbeitsgericht in Kassel 1978 (!) gewinnt.

1974 Beuys gründet mit Heinrich Böll «Freie Hochschule» in Düsseldorf. «The secret block for a secret person in Ireland», eine geschlossene Serie von mehr als 300 Zeichnungen, wird in Edinburgh u.a. Orten ausgestellt. «I like America and America likes Me», Aktion in der Gallery René Block in New York. 1975 «Hearth – Feuerstätte» entsteht, Ausstellung in der Gallery Ronald Feldman, später im Kunstmuseum Basel.

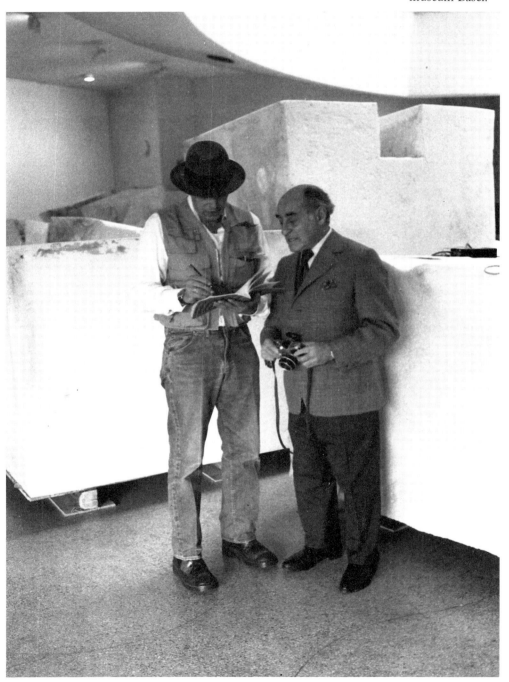

Joseph Beuys, Alfred Eisenstaedt im Guggenheim-Museum 1979.

1976 «Zeige deine Wunde», eine der bedeutendsten Raum-
skulpturen, entsteht, Ausstellung im Kunstforum
München. 2 Versionen der «Straßenbahnhaltestelle»
entstehen etwa gleichzeitig. Eine Fassung in der Aus-
stellung 37. Biennale in Venedig im Deutschen
Pavillon. 1977 «dokumenta 6», 100 Tage Freie Inter-
nationale Hochschule für Kreativität und interdiszi-
plinäre Forschung e.V., Installation der «Honig-
pumpe». Diskussionen mit Rudi Dutschke. Die
Objekte «Unschlitt/Tallow» und «Erinnerung an
meine Jugend im Gebirge» entstehen in Münster.

1978 Fluxus-Soirée der Galerie René Block «Klavierduett»:
Joseph Beuys und Nam June Paik in der Staatlichen
Kunstakademie Düsseldorf. Beuys veröffentlicht
Manifest «Aufruf zur Alternative» Frankfurter Rund-
schau, 23. Dezember. Beteiligung an der Biennale
Sao Paulo mit der Arbeit «Fond V». «Ja, jetzt brechen
wir hier den Scheiß ab», letzte Ausstellung der
Galerie René Block, Berlin. 1979 Retrospektive im
Guggenheim Museum, New York. Warhol beginnt
eine Serie von Beuys-Portraits. Ausstellung der
Arbeit «Neues vom Kojoten» in der Gallery Ronald
Feldman. Ausstellung von Zeichnungen im Museum
Boymans-van Beuningen Rotterdam u.a. Orten.

1980 Installation der Arbeit «DAS KAPITAL», Biennale
Venedig. Ende 1980 entsteht anläßlich der Aus-
stellung ZEICHEN und MYTHEN im Bonner Kunst-
verein die Arbeit «Vor dem Aufbruch aus Lager I».
1981 entsteht die Arbeit «Grond» für das Boymans
Museum in Rotterdam. In Italien entsteht die Arbeit
«Terremoto», anläßlich einer Ausstellung zugunsten
der Erdbebenopfer in Neapel, organisiert von Lucio
Amelio. In München veranstaltet das Lenbachhaus
die Ausstellung «Arbeiten aus Münchner Samm-
lungen».

1982 Anfang des Jahres Ausstellung in der Galerie Feldman
in New York. Im Januar Arbeit an einer neuen
Skulptur «Letzter Raum? Last Space? Dernier
Espace? 1965–1982», Ausstellung eines großen
Environments in der Galerie Durand-Dessert, Paris.
Gespräch mit dem Dalai-Lama in Paris. Vorberei-
tungen zur Dokumenta in Kassel: Beuys plant das
Pflanzen einiger tausend Eichenbäume.

Joseph Beuys Bibliographie

Ausgewählte Bücher und Kataloge

1961 *Joseph Beuys – Zeichnungen/Aquarelle/Ölbilder/
 Plastische Bilder aus der Sammlung van der Grinten,*
 Ausstellungskatalog, Städtisches Museum Haus
 Koekkoek, Kleve

1963 *Joseph Beuys Fluxus – Aus der Sammlung van der
 Grinten,* Ausstellungskatalog, Stallausstellung im
 Hause van der Grinten, Kranenburg

1965 *Happening 24 Stunden,* Ausstellungskatalog, Galerie
 Parnass, Wuppertal

1969 *Joseph Beuys – Werke aus der Sammlung Karl Ströher,*
 Ausstellungskatalog, Kunstmuseum Basel

1971 *Joseph Beuys – Zeichnungen und Objekte 1937-1970 aus
 der Sammlung van der Grinten,* Ausstellungskatalog,
 Moderna Museet Stockholm

1972 Heiner Bastian: *Tod im Leben – Gedicht für Joseph
 Beuys,* München
 Joseph Beuys und Hagen Lieberknecht: *Joseph Beuys –
 Zeichnungen 1947-1959 I,* Köln
 Lothar Romain, Rolf Wedewer: *Über Beuys,*
 Düsseldorf

1973 Franz-Joseph und Hans van der Grinten: *Joseph
 Beuys – Bleistiftzeichnungen aus den Jahren 1946-1964,*
 [Edition Heiner Bastian], Berlin
 Götz Adriani, Winfried Konnertz, Karin Thomas:
 Joseph Beuys, Köln 1973

1974 *Joseph Beuys – The secret block for a secret person in
 Ireland,* Ausstellungskatalog, Museum of Modern
 Art, Oxford

1975 Franz-Joseph und Hans van der Grinten: *Joseph Beuys,
 Wasserfarben/Watercolours 1936-1963* [Edition Heiner
 Bastian], Berlin
 Joseph Beuys: *Jeder Mensch ein Künstler – Gespräche
 auf der Documenta 5,* aufgezeichnet von Clara Boden-
 mann-Ritter, Berlin 1975
 Joseph Beuys, Ausstellungskatalog, Kestner-Gesell-
 schaft, Hannover

1976 Caroline Tisdall: *Joseph Beuys – Coyote,* München
 Volker Harlan, Rainer Rappmann, Peter Schata:
 Soziale Plastik – Materialien zu Joseph Beuys, Achberg
 *Biennale 76 Venedig – Deutscher Pavillon – Beuys, Gerz,
 Ruthenbeck,* Ausstellungskatalog, Frankfurt
 *Joseph Beuys – Tekeningen, Aquarellen, Gouaches
 Joseph Beuys,* Ausstellungskatalog, Kaiser Wilhelm
 Museum, Bildheft 1, Krefeld
 Joseph Beuys – Zeige deine Wunde, Ausstellungskatalog,
 Galerie Schellmann und Klüser, München

1977 Christos Joachimides: *Joseph Beuys – Richtkräfte,*
 Ausstellungskatalog, Nationalgalerie Berlin
 Collages, Olieverven, Ausstellungskatalog, Museum
 van Hedendaagse Kunst, Gent (Europalia 77)
 Joseph Beuys: The secret block for a secret person in Ireland,
 Ausstellungskatalog, Kunstmuseum Basel

1978 Germano Celant: *Beuys – tracce in italia,* Neapel
 Axel Hinrich Murken: *Joseph Beuys + die Medizin,*
 Münster

1979 *Joseph Beuys,* Ausstellungskatalog, Solomon R. Gug-
 genheim Museum, New York
 Joseph Beuys – Aus Berlin: Neues vom Kojoten, Aus-
 stellungskatalog der Galerien Ronald Feldman,
 New York, René Block, Berlin
 Joseph Beuys – Zeichnungen und Objekte, Ausstellungs-
 katalog, Mönchehaus Museum für Moderne Kunst,
 Goslar

1980 *Joseph Beuys – Zeichnungen – Tekeningen – Drawings,*
 Ausstellungskatalog, Nationalgalerie Berlin,
 Museum Boymans-van Beuningen, Rotterdam
 Heiner Bastian: *Joseph Beuys – Straßenbahnhaltestelle,*
 Berlin
 Joseph Beuys – Multiples, Werkverzeichnis, Multiples
 und Druckgraphik, hrg. von Jörg Schellmann und
 Bernd Klüser, München

1981 *similia similibus – Joseph Beuys zum 60. Geburtstag,*
 hrsg. von Johannes Stüttgen, Köln 1981
 Joseph Beuys – Das Kapital, Ausstellungskatalog,
 InK. (Halle für internationale neue Kunst) Doku-
 mentation 8, Zürich
 Joseph Beuys – Vrouwen, Ausstellungskatalog,
 Museum Commanderie van St. Jan, Nymwegen
 Joseph Beuys – Arbeiten aus Münchener Sammlungen,
 Ausstellungskatalog, Städtische Galerie im Lenbach-
 haus, München
 Franz-Joseph und Hans van der Grinten: *Joseph
 Beuys – Ölfarben/oilcolors 1936-1965* [Edition Heiner
 Bastian], München

ROBERT RAUSCHENBERG

BIOGRAPHIE
BIBLIOGRAPHIE
AUSSTELLUNGEN

Robert Rauschenberg Biographie

1925 Robert Rauschenberg wird am 22. Oktober in Port
 Arthur, Texas, geboren. Seine Eltern Dora und
 Ernest Rauschenberg sind deutscher, holländischer,
 schwedischer und cherokesischer Herkunft.
 Rauschenberg graduiert an der Thomas Jefferson
 High School.

1942 Vergeblicher Versuch, Pharmazeutik an der Uni-
 versity of Texas zu studieren («wollte keinen Frosch
 sezieren»). Wird in die US-Marine eingezogen.
 Während der Militärzeit in San Diego, Kalifornien,
 eher zufällige erste Begegnung mit Kunst: sieht in
 der Huntington Bibliothek Originalbilder von
 Gainsborough (The Blue Boy) u.a.

1947 Immatrikuliert sich am Kansas City Art Institute
 Anfang des Jahres. Bleibt bis Februar 1948. Fährt mit
 dem Schiff nach Europa, studiert an der Académie
 Julian in Paris («15 Jahre zu spät»). Trifft Susan Weil.
 Sieht Arbeiten von Picasso, Matisse. Liest über Josef
 Albers und vom Black Mountain College und geht
 in die USA zurück.

1949 Besucht Black Mountain College im Frühjahr.
 Albers' letztes Jahr in Black Mountain. Zieht Ende
 des Jahres mit Susan Weil nach New York und
 besucht Art Students League bis 1952. Heiratet
 Susan Weil 1950. Trifft Merce Cunningham, David
 Tudor und John Cage; lange Zusammenarbeit be-
 ginnt. Experimentiert und malt «mindestens 5 Bilder
 pro Tag».

1951 Erste Einzelausstellung in der Gallery Betty Parsons,
 New York. 17 Bilder, u.a. «22 The Lily White»
 (weißes Bild mit Ziffern, die in die Maloberfläche
 geritzt sind), «Should Love Come First». Rauschen-
 bergs Sohn Christopher wird geboren. «Weiße» und
 «schwarze» Bilder entstehen. 1952 erneut am Black
 Mountain College. Trifft Cage, Cunningham, Fuller,
 Klein, Tworkow u.a. Im Herbst Reise mit Cy
 Twombly nach Europa: Italien, Frankreich, Spanien.

1953 Ausstellung in Rom und Florenz. Wirft Objekte der
 Ausstellung (Vorschlag eines lokalen Kritikers)
 in den Arno, «löste damit das Verpackungsproblem».
 Ausstellung zusammen mit Twombly in der Stable
 Gallery in New York; im Fulton Street Studio ent-

stehen die ersten «roten» Bilder. Rauschenberg
beginnt die Arbeit an dem Bild «Collection»;
1954 beendet.

1954 Kostümentwürfe für Cunninghams Tanz Minutiae.
 Ausstellung der roten Bilder in der Egan Gallery,
 New York: «Red Interior», «Pink Door», «Minutiae»,
 «Charlene».

1955 Neues Studio in der Pearl Street. Trifft Jasper Johns,
 der im selben Gebäude arbeitet. Gemeinsame
 Tätigkeit: Schaufensterdekorationen für Bonwit-
 Teller und Tiffany zur Bestreitung des Lebens-
 unterhalts. Die Bilder «Bed», «Rebus», «Interview»,
 «Satellite», «Hymnal» entstehen. Bühnendekoration
 für The Tower, Paul Taylors Tanzgruppe.

1958 Erste Ausstellung bei Leo Castelli, gezeigt werden
 die Bilder von 1955. Einladung nach Spoleto, Rau-
 schenberg schickt das Bild «Bed». Das Bild wird im
 Lagerraum verwahrt, «für die Ausstellung zu schok-
 kierend». 1958 entstehen die Bilder «Curfew»,
 «Coca Cola Plan», «Lincoln», die Zeichnung «Mona
 Lisa» u.a. Beginnt gegen Ende des Jahres mit den
 Zeichnungen zu Dantes Inferno, aus der Göttlichen
 Komödie. Organisiert Retrospektive für John Cage,
 25 Jahre Musik, zusammen mit Jasper Johns.

1959 Die Bilder «Photograph», «Wager» (1957 begonnen),
 «Monogram» (1955 begonnen), «Gift for Apollo»
 entstehen. Gemeinsame Projekte mit Merce Cun-
 ningham. Performance und Tanz- und Theatervor-
 stellungen. Lernt 1960 Marcel und Tiny Duchamp
 kennen. Die Serie der «Summer Rental»-Bilder
 entsteht.

1962 Erste Verwendung der Siebdrucktechnik auf Lein-
 wand. «Crocus», das erste Bild in dieser Technik.
 Erste lithographische Arbeiten bei Tatyana Grosman.
 1963 Ausstellung im Jewish Museum in New York.
 Das Bild «Ace» entsteht. «Barge» entsteht 1962/63.
 Spielt in einem Theaterstück von Kenneth Koch.
 1963 Premiere seines eigenen Stückes Pelican. Sein
 Druck «Accident» gewinnt ersten Preis in Ljubljana.
 Die Bilder «Kite» und «Estate» entstehen.

1964 Retrospektive in der Whitechapel Gallery in London.
 Preis der Biennale in Venedig. Reist mit Cage und
 Cunninghams Dance Company um die Welt. Im
 Oktober Ausstellung im Museum Haus Lange in

Krefeld. 1965 Retrospektive im Walker Art Center, Minneapolis. «Oracle», eine Gruppe von Metallskulpturen mit komplizierten elektronischen Aufnahme- und Wiedergabeeinrichtungen entsteht. Die Bilder «Buffalo», «Persimmon», «Retroactive» entstehen, ebenso das riesige Siebdruckbild «Skyway» für die Weltausstellung in New York. Das Museum of Modern Art zeigt die Zeichnungen zu Dantes Inferno. 1965 wird sein Stück Spring Training aufgeführt. «Oracle» wird bei Leo Castelli ausgestellt.

1967 Erneut Experimente. «Revolvers» entsteht: bedruckte Plexiglasscheiben, die vom Betrachter in Rotation versetzt werden können. Arbeitet bei Gemini: «Booster and 7 Studies» entsteht. 1968 entsteht «Solstice», eine begehbare Skulptur (eine Art Bildergarten). «Soundings» wird fertiggestellt: eine große Skulpturwand, die durch Geräusche der Betrachter aktiviert wird.

1970 Gründet Change, Inc., Stiftung für notleidende Künstler. Die Siebdruck-Serie «Currents» entsteht, Wird 1971 in Paris ausgestellt. Gründet 1971 seine eigene Druckpresse: Untitled Press in Captiva Island. Erste Drucke von Cy Twombly. 1973 werden die «Venetian»-Series bei Castelli ausgestellt. Arbeitet

Robert Rauschenberg,
als Junge in Port Arthur.
Aufnahme seiner Mutter

1974 einen Monat in Israel, die Arbeiten, die dort entstehen, werden im Israel Museum in Jerusalem gezeigt. Arbeitet mit Alain Robbe-Grillet an einem gemeinsamen Buch: «Traces Suspectes en Surface». 1975 Ausstellung im Museo d'Arte Moderna Ca' Pesaro in Venedig. Arbeitet in Indien. Ausstellung der «Hoarfrost»-Serie in Mailand, Paris, Minneapolis.

1976 Ausstellung bei Leo Castelli. Zwischen 1976 und 1980 mehr als 50 Ausstellungen in Amerika und Europa. Große Retrospektive in der National Collection of Fine Arts, Smithsonian Institution Washington D.C., anschließend in San Francisco, Buffalo und Chicago. Rauschenberg wird 1978 Mit-glied der American Academy and Institute of Arts and Letters in New York. 1979 große, umfassende Ausstellung der Zeichnungen in Tübingen.

1980 Große Retrospektive in der Staatlichen Kunsthalle in Berlin. Anschließend in Düsseldorf, Humlebæk/Kopenhagen, Frankfurt, München und London.

1981 Ausstellung der Photographien Rauschenbergs im Centre Georges Pompidou, Paris. Ausstellungs-tournee in mehreren amerikanischen Städten: gezeigt werden Photographien, die in den Orten der Ausstellung entstanden sind. Arbeitet an einer Serie von Skulpturen mit gefundenen Objekten in Captiva: «Cabal American Zephyr Series».

Haus und Studio in Captiva

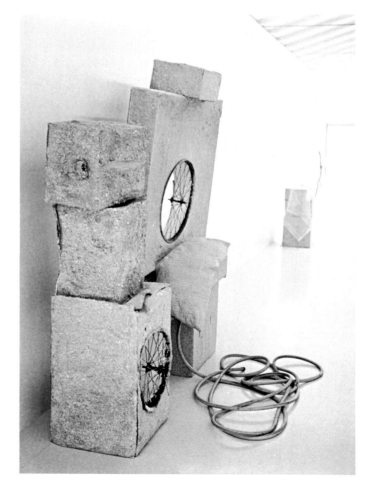

Robert Rauschenberg Bibliographie

Ausgewählte Bücher und Kataloge

1959 David Meyers: *School of New York,* New York
1961 John Cage: *Silence: Lectures and Writings,* Middletown, Connecticut
1961 William C. Seitz: *The Art of Assemblage,* New York
1963 *Rauschenberg,* Ausstellungskatalog, Galerie Ileana Sonnabend, Paris
Robert Rauschenberg, Ausstellungskatalog, The Jewish Museum, New York
1964 *Robert Rauschenberg - Paintings, Drawings and Combines 1949-1964,* Ausstellungskatalog, Whitechapel Art Gallery, London
Dore Ashton: *Rauschenberg - XXXIV Drawings for Dante's Inferno,* New York
Robert Rauschenberg, Ausstellungskatalog, Museum Haus Lange, Krefeld
Harald Rosenberg: *The Anxious Object: Art Today and Its Audience,* New York
1965 Bartlett Hayes: *Amercian Drawings,* New York
Jürgen Becker: *Happenings, Fluxus, Pop Art,* Reinbek
Robert Rauschenberg - Paintings 1953-1964, Ausstellungskatalog, Walker Art Center, Minneapolis, Minnesota
1966 Allan Kaprow: *Assemblage, Environments & Happenings,* New York
1967 Alan Solomon: *New York: The New Art Scene,* New York
1968 William S. Rubin: *Dada and Surrealist Art,* New York
Nicolas Calas: *Art in the Age of Risk and Other Essays,* New York
Lawrence Alloway: *The Venice Biennale 1895-1968,* Greenwich
Robert Rauschenberg, Ausstellungskatalog, Stedelijk Museum, Amsterdam
1969 Henry Geldzahler: *New York Painting and Sculpture 1940-1970,* New York
Andrew Forge: *Robert Rauschenberg,* New York
John Russell, Suzi Gablik: *Pop Redefined,* New York
1970 *Robert Rauschenberg in Black and White. Paintings 1962-1963, Lithographs 1962-1967,* Ausstellungs-

katalog, Newport Harbor Art Museum, Newport Beach, California
Michael Compton: *Pop Art,* New York
Jürgen Wissmann: *Rauschenberg - Black Market,* Stuttgart
Robert Rauschenberg, Ausstellungskatalog, Kunstverein Hannover
Rauschenberg - Graphic Art, Ausstellungskatalog, Institute of Contemporary Art, University of Pennsylvania, Philadelphia
Robert Rauschenberg - Currents, Ausstellungskatalog, Dayton's Gallery 12, Minneapolis
Robert Rauschenberg - Prints 1948-1970, Ausstellungskatalog, The Minneapolis Institute of Arts, Minneapolis
Barbara Rose: *American Painting - The 20th Century,* Genf
1972 Jules Heller: *Printmaking Today,* New York
Martin Duberman: *Black Mountain - An Exploration in Community,* Garden City, New York
1974 *Rauschenberg at Graphicstudio,* Ausstellungskatalog, University of South Florida, Tampa, Florida
1975 *Rauschenberg's Pages and Fuses,* Ausstellungskatalog, Los Angeles County Museum of Art, Los Angeles, California
Robert Rauschenberg, Ausstellungskatalog, Museo d'Arte Moderna Ca' Pesaro, Venedig
Rauschenberg in Israel, Ausstellungskatalog, The Israel Museum, Jerusalem
1976 *Robert Rauschenberg,* Ausstellungskatalog, Galleria Civica d'Arte Moderna, Palazzo dei Diamanti, Ferrara
Robert Rauschenberg, Ausstellungskatalog, National Collection of Fine Arts, Smithsonian Institution, Washington, D.C.
1979 Götz Adriani: *Robert Rauschenberg - Zeichnungen, Gouachen, Collagen 1949-1979,* München
1980 *Robert Rauschenberg - Werke 1950-1980,* Ausstellungskatalog, Staatliche Kunsthalle Berlin
1981 *Robert Rauschenberg,* Ausstellungskatalog, The Tate Gallery, London
Robert Rauschenberg - Photographs, Ausstellungskatalog, Centre Georges-Pompidou, Paris

Wichtige Einzelausstellungen

1951 Betty Parsons Gallery, New York
1953 *Scatole contemplative e feticci personali.*
 Galleria dell'Obelisco, Rom. Anschließend: Galleria
 d'Arte Contemporanea, Florenz
 Rauschenberg: Paintings and Sculptures/Cy Twombly:
 Paintings and Drawings. Stable Gallery, New York
1958 Leo Castelli Gallery, New York
1959 Galleria La Tartaruga, Rom
1960 Leo Castelli Gallery, New York
 Drawings for Dante's Inferno. Galerie 22, Düsseldorf.
 Anschließend: Leo Castelli Gallery, New York
1961 Galerie Daniel Cordier, Paris
 Galleria dell'Ariete, Mailand
 Leo Castelli Gallery, New York
1962 Dwan Gallery, Los Angeles
1963 *Première Exposition.* (Work from 1954–1962)
 Galerie Ileana Sonnabend, Paris.
 Seconde Exposition. (Works from 1962–1963)
 Galerie Ileana Sonnabend, Paris.
1963 The Jewish Museum, New York
1964 *Robert Rauschenberg, Paintings, Drawings and Combines.*
 Whitechapel Gallery, London
 Museum Haus Lange, Krefeld
1965 Amerika-Haus, Berlin
 Prints of the Drawings for Dante's Inferno.
 Sperone Galerie, Turin
 Dwan Gallery, Los Angeles
 Robert Rauschenberg, Paintings 1953–1964.
 Walker Art Center, Minneapolis.
 Oracle. Leo Castelli Gallery, New York
 Drawings for Dante's Inferno. Museum of Modern Art,
 New York. (Anschließend Tournee in vielen Insti-
 tuten Europas)
1967 *Revolvers.* Leo Castelli Gallery, New York
 Booster and 7 Studies. Douglas Gallery, Vancouver
1968 *Autobiography.* Whitney Museum of American Art,
 New York
 White Painting, 1951. Leo Castelli Gallery, New York.
1969 *Carnal Clocks.* Leo Castelli Gallery, New York
 Rauschenberg in Black and White: Paintings 1962–1963,
 Lithographs 1962–1967. Newport Harbor Art Museum,
 Newport Beach, Kalifornien

1970 *Currents.* Dayton's Gallery, Minneapolis
 Castelli Graphics, New York
1974 *Rauschenberg in Israel.* Israel Museum in Jerusalem
 Robert Rauschenberg. Museum Haus Lange, Krefeld
 Hoarfrost. Leo Castelli and Ileana Sonnabend Gallery,
 New York
 Robert Rauschenberg. Museo d'Arte Moderna
 Ca' Pesaro, Venedig
 Robert Rauschenberg: Twenty-Six Years of Printmaking.
 Visual Arts Museum, School of Visual Arts,
 New York
1976 *Robert Rauschenberg.* National Collection of Fine Arts,
 Smithsonian Institution, Washington D.C.
 Anschließend: The Museum of Modern Art, New
 York 1976/77; San Francisco Museum of Modern
 Art 1977; Albright-Knox Art Gallery, Buffalo 1977;
 The Art Institute of Chicago 1977/78.
 Robert Rauschenberg. Galleria Civica d'Arte Moderna,
 Ferrara
1979 *Robert Rauschenberg – Das zeichnerische Werk.*
 Kunsthalle Tübingen
 Kunstmuseum Hannover, Hannover
 Musée de Toulon, Toulon
 Ace Gallery, Venice, Kalifornien
 Sonnabend Gallery, New York
 Richard Hines Gallery, Seattle
1980 *Robert Rauschenberg. Werke 1950–1980.* Staatliche
 Kunsthalle Berlin. Anschließend: Kunsthalle
 Düsseldorf; Louisiana Museum Humlebaek/Kopen-
 hagen; Städelsches Kunstinstitut, Frankfurt;
 Städtische Galerie im Lenbachhaus, München;
 Tate Gallery, London; Ohio State University,
 Columbia, Ohio; University of South Florida,
 Tampa, Florida
1981 *Robert Rauschenberg, Photographs.* Centre Georges-
 Pompidou, Paris
 Cloister. Ace Gallery, Los Angeles
 Photos In+Out City Limits. Gibbes Art Gallery,
 Charleston, South Carolina. Anschließend: Magnu-
 son-Lee Gallery, Boston; Grimaldis Gallery,
 Baltimore; Rosamund Felsen Gallery, Los Angeles
 [Die Photos der Ausstellungen sind in den jeweiligen
 Städten entstanden.]

CY TWOMBLY

BIOGRAPHIE
BIBLIOGRAPHIE
AUSSTELLUNGEN

Cy Twombly Biographie

1928 Cy Twombly wird am 25. April in Lexington,
 Virginia, geboren. Er studiert an der Washington and
 Lee University in Lexington, der Boston Museum
 School und an der Art Students League in New York.

1951 Verbringt ein Semester am Black Mountain College
 in North Carolina, auf Einladung von Robert Rau-
 schenberg. Trifft Robert Motherwell, Franz Kline,
 Charles Olson. Erste Einzelausstellung in der Kootz
 Gallery in New York. Reist im Herbst mit Rauschen-
 berg nach Europa: Frankreich, Spanien, Marokko,
 Italien. Bleibt bis 1952 in Italien.

1953 Benutzt mit Rauschenberg ein Studio in der Fulton
 Street in New York. Gemeinsame Ausstellung im
 Herbst in der Stable Gallery: «Rauschenberg: Paint-
 ings and Sculpture / Cy Twombly: Paintings and
 Drawings».

1955 Es entsteht eine Serie von größeren schwarzen
 Bildern, u.a. «Panorama»; zusammen mit einem
 kleinen Bild von 1952/53, ohne Titel, wahrscheinlich
 die beiden einzigen erhaltenen schwarzen Bilder.
 Frank O'Hara schreibt erste Kritik anläßlich einer
 Ausstellung in der Stable Gallery. Stellt Konstruk-
 tionen her, Skulpturen aus gefundenen Materialien,
 die fast ausschließlich mit weißer Anstreichfarbe
 bemalt werden.

1957 Anfang des Jahres Ausstellung in der Stable Gallery.
 Geht im Frühjahr nach Rom und bleibt in Rom.
 Im Sommer entstehen u.a. die Bilder «Olympia»,
 «Sunset», «Blue Room (to Betty di Robilant)».
 In Grotta-Ferrata entsteht eine kleine Serie von
 Zeichnungen. Erste starke Farbigkeit in den Zeich-
 nungen, in den Bildern viel zurückhaltender. Arbeitet
 in einem Studio an der Via Appia Antica. 1958 erste
 Ausstellungen in Venedig, Mailand und Rom
 (Galleria La Tartaruga). Das Bild «Arcadia» entsteht.
 Beschäftigt sich mit Poesie: Mallarmé, Lorca, Keats,
 Shelley u.a.

1959 Geht Anfang des Jahres nach New York. Eine große
 Serie gleichformatiger Zeichnungen (ca. 20–25) ent-
 steht, sowie 8 beinahe gleichformatige Bilder. Erste
 Anzeichen der Auflösung der reinen Linie in Bildern
 und Zeichnungen. Hinwendung zu Form, Symbol

und Zeichenhaftigkeit. Vor dem Sommer Rückkehr
nach Italien. Arbeitet in Sperlonga an mehreren
Serien von Zeichnungen. Verwendet fast ausschließ-
lich weiße Ölfarbe und Bleistift für die Zyklen
«Poems to the Sea» (24 Blätter) und «Letter of
Resignation» (38 Zeichnungen). Eine weitere, nicht
zusammenhängende Serie großformatiger Blätter
entsteht. Ende 1959, Anfang 1960 Fertigstellung des
Bildes «Age of Alexander».

1960 In Rom malt Twombly die Bilder «Sahara», «Nar-
 cissus», «Sunset Series I, II und III», «Crimes of
 Passion», die erste Fassung von «Leda and the Swan».
 Im Sommer Aufenthalt auf Ischia. Mythologische
 Themen der Antike rücken in den Vordergrund,
 sie werden ein konstantes Moment aller weiteren
 Arbeiten für viele Jahre. 1960 erste Ausstellung bei
 Leo Castelli. Zusammen mit Rauschenberg Aus-
 stellung in der Galerie 22 in Düsseldorf. Die Galleria
 La Tartaruga gibt 1961 einen ersten großen Katalog
 der Arbeiten Twomblys heraus. 1961 und 62 ent-
 stehen «Empire of Flora», «Leda and the Swan»,
 «Achilles and Patroclus», ebenso «School of Athens»,
 unverkennbar der direkte Bezug zu Raffaels «Schule
 von Athen» in den Vatikanischen Stanzen. Das Bild
 wird als Skandal empfunden. Verwendet Zeilen aus
 Gedichten von Keats und Lorca in Zeichnungen. Im
 Sommer auf Mykonos entsteht die Serie der Zeich-
 nungen: «Delian Ode», ca. 55 Blätter, viele zerstört.

1963 In Rom entsteht der neunteilige Zyklus «Discourse
 on Commodus». Die Bilder markieren eine Neu-
 orientierung, sie sind überlegte, konzeptuell und
 weniger emotiv bestimmte Arbeiten. 1964 Ausstel-
 lung der Commodus-Serie bei Castelli. Twombly
 arbeitet auf Einladung von Heiner Friedrich kurze
 Zeit in München.

1965 Große Ausstellung im Krefelder Museum Haus
 Lange, anschließend im Stedelijk Museum in Amster-
 dam. 1966 entstehen die Bilder «Problem I, II und
 III» in Rom. Formale Probleme des Bildraumes
 beherrschen diese Bilder. 1967 arbeitet Twombly in
 New York. Eine große Serie dunkler, grauer Bilder
 entsteht. «Ich wollte», sagt Twombly, «schwarz/
 weiße Bilder machen, die keine schwarz/weißen
 Bilder sind.» Stellt mehrere Radierungen in den

Studios von Tatyana Grosman auf Long Island her. Leonardos deluge-Studien des eruptiven Weltuntergangs werden ein vielfach variiertes Motiv der Bilder Twomblys. Die Bewegung als dynamische Figuration, die Rhythmisierung von Farbe und Form werden in einer großen Reihe von Bildern bis 1972 bedeutungsvoll. 1968 Aufenthalt bei Robert Rauschenberg in Captiva, Florida. In New York entsteht u.a. das Bild «Veil of Orpheus». Anfang 1969 Aufenthalt in St. Martin. Im Winter 72/73 erneut Aufenthalt bei Rauschenberg in Captiva. Eine Serie von kleinen Collagen entsteht.

1973 Erste Retrospektive der Zeichnungen im Basler Kunstmuseum. Bedeutende Ausstellung der Bilder in der Berner Kunsthalle, anschließend im Lenbach-haus, München. Im Sommer entsteht der Zeichnungs-Zyklus «24 Short Pieces». Im Herbst Reise mit Freunden nach Indien. Im Februar 1974 erneut Aufenthalt bei Rauschenberg in Captiva. Mehr als 20 großformatige Collagen entstehen. Gemeinsame Ausstellung mit Robert Rauschenberg bei Leo Castelli. Im Sommer 1974 Einladung von Heiner Bastian zu lithographischen Arbeiten in Zürich bei Matthieu. Das Portfolio «Natural History Part I» entsteht für den Propyläen Verlag, Berlin. In den nächsten Jahren weitere lithographische Arbeiten.

1975 Arbeitet im Januar und Februar in Neapel. Die Arbeiten «Dionysus», «Narcissus» u.a. werden bei Lucio Amelio ausgestellt. Ausstellung von Bildern, Zeichnungen und Konstruktionen im Institute of

[Photo S. 245]
C.T. 1957 in einem Studio
an der Via Appia Antica, Rom

C.T. 1955 in New York

Contemporary Art, University of Pennsylvania, Philadelphia. Großformatige Papierarbeiten entstehen in Rom: «Apollo and the Artist», «Mars and the Artist». 1976 die Arbeiten «Leda and the Swan», «Thyrsis». Ausstellung von Zeichnungen im Museé d'Art Moderne de la Ville de Paris.

1977 Beginnt in Bassano Arbeit an einem zehnteiligen Bildzyklus «50 Days at Iliam», eine Arbeit, die auf Begebenheiten aus Homers Ilias beruht, und einem dreiteiligen Bild «Thyrsis». Die Serie der «Bacchanalia»-Arbeiten entsteht. «50 Days at Iliam» wird im folgenden Jahr beendet und im Herbst von der Lone Star Foundation in New York ausgestellt.

1979 Große Retrospektive im Whitney Museum of American Art, New York. Großformatige Papierarbeiten entstehen, neue Konstruktionen und Skulpturen.

1981 Retrospektive der Skulpturen aus den Jahren 1955–1981 im Museum Haus Lange in Krefeld. 3 großformatige Arbeiten entstehen im Spätherbst in Rom zum Thema «Bacchus».

Cy Twombly Bibliographie

Ausgewählte Bücher und Kataloge

1961 *Cy Twombly,* Ausstellungskatalog, Galleria La Tarta-
 ruga, Rom
1963 *Cy Twombly,* Ausstellungskatalog, Galleria La Tarta-
 ruga, Rom
1965 *Cy Twombly,* Ausstellungskatalog, Museum Haus
 Lange, Krefeld
1966 *Cy Twombly,* Ausstellungskatalog, Stedelijk Museum
 Amsterdam
1968 *Cy Twombly,* Ausstellungskatalog, Milwaukee Art
 Center
1973 *Cy Twombly - Bilder 1953-1973,* Ausstellungskatalog,
 Kunsthalle Bern
 Cy Twombly - Zeichnungen 1953-1973, Ausstellungs-
 katalog, Kunstmuseum Basel
 Heiner Bastian: *Cy Twombly - Zeichnungen 1953-1973,*
 Berlin
1975 *Cy Twombly - Paintings, Drawings, Constructions 1951-
 1974,* Ausstellungskatalog, Institute of Contempo-
 rary Art, University of Pennsylvania, Philadelphia
1976 *Cy Twombly,* Ausstellungskatalog, Kestner-Gesell-
 schaft, Hannover
 Cy Twombly - Dessins 1954-1976, Ausstellungskatalog,
 ARC 2, Musée d'Art Moderne de la Ville de Paris
1978 Heiner Bastian: *Cy Twombly - Bilder/Paintings
 1952-1976,* Volume I, Berlin
 Yvon Lambert: *Cy Twombly - Catalogue raisonné
 des œuvres sur papier -* Volume VI 1973-1976,
 Mailand
1979 Heiner Bastian: *Cy Twombly - Fifty Days at Iliam,*
 Berlin
1979 *Cy Twombly - Paintings and Drawings 1954-1977,*
 Ausstellungskatalog, Whitney Museum of American
 Art, New York
1980 *Cy Twombly - 50 Disegni 1953-1980,* Ausstellungs-
 katalog, Padiglione d'Arte Contemporanea, Mailand
1981 *Cy Twombly - Skulpturen - 23 Arbeiten 1955-1981,* Aus-
 stellungskatalog, Museum Haus Lange, Krefeld
 Cy Twombly - Works on Paper 1954-1976, Ausstel-
 lungskatalog, Newport Harbor Art Museum, New-
 port Beach, California

Wichtige Einzelausstellungen

1951 *New Talent. Gandy and Twombly.* Samuel Kootz
 Gallery, New York
 The Seven Stairs Gallery, Chicago
1953 *Mostra di Arazzi di Cy Twombly.* Galleria d'Arte
 Contemporanea, Florenz
 *Rauschenberg: Paintings and Sculpture/Twombly:
 Paintings and Drawings.* Stable Gallery, New York
 the little gallery, Princeton, New Jersey
1955 *Cy Twombly.* Stable Gallery, New York
 [1956, 1957 ebd.]
1958 *Twombly.* Galleria del Cavallino, Venedig
 Cy Twombly. Galleria La Tartaruga, Rom
1960 *Rauschenberg and Twombly. Zwei amerikanische Maler.*
 Galerie 22, Düsseldorf
 Cy Twombly. Leo Castelli Gallery, New York
 Cy Twombly. Galleria La Tartaruga, Rom [1961 ebd.]
1961 Galerie J., Paris
 Galleria d'Arte del Naviglio, Mailand
1962 *Cy Twombly.* Galleria del Leone, Venedig
1963 *Dipinti di Twombly.* Galleria Notizie, Turin
 Peintures et Dessins de Cy Twombly. Galerie D. Benador,
 Genf
1964 *Nine Discourses on Commodus by Cy Twombly.*
 Leo Castelli Gallery, New York
 Cy Twombly. Galerie Handschin, Basel
1965 *Cy Twombly.* Museum Haus Lange, Krefeld.
 Anschließend: Stedelijk Museum, Amsterdam (1966)
1966 *Cy Twombly. Drawings.* Leo Castelli Gallery, New York
 [1967 ebd.]
1968 *Cy Twombly. Paintings and Drawings.* Milwaukee
 Art Center
 Cy Twombly. Paintings. Leo Castelli Gallery, New York
1969 *Cy Twombly. Recent Paintings.* Nicholas Wilder Gallery,
 Los Angeles
1970 *Cy Twombly «Roman Notes».* Galerie Hans Neuendorf,
 Köln
1971 *Cy Twombly.* Galleria Sperone, Turin
1972 *Cy Twombly.* Leo Castelli Gallery, New York
 Cy Twombly. Ramifications. Modern Art Agency,
 Neapel
1973 *Cy Twombly. Zeichnungen 1953-1973.* Kunstmuseum
 Basel

Cy Twombly. Bilder 1953-1973. Kunsthalle Bern.
Anschließend: Städtische Galerie im Lenbachhaus,
München
1974 *Works by Robert Rauschenberg and Cy Twombly.*
 Leo Castelli Gallery, New York
 Cy Twombly. Gian Enzo Sperone, Turin
 Galerie Yvon Lambert, Paris
1975 *Allusions. (Bay of Naples).* Modern Art Agency.
 Neapel
 Cy Twombly. paintings, drawings, constructions 1951-1974.
 Institute of Contemporary Art, University of
 Pennsylvania, Philadelphia
1976 Kestner-Gesellschaft, Hannover
 Cy Twombly. Dessins 1954-1976. Musée d'Art Moderne
 de la Ville de Paris
1976 *Cy Twombly. Watercolors.* Leo Castelli Gallery,
 New York
 Cy Twombly. Gian Enzo Sperone, Rom
1977 *Three Dialogues.* Galerie Yvon Lambert, Paris
1978 *Fifty Days at Iliam.* Heiner Friedrich, Inc., New York
1979 *Cy Twombly. Paintings and Drawings 1954-1977.*
 Whitney Museum of American Art, New York
1980 *Cy Twombly,* Padiglione d'Arte Contemporanea,
 Mailand
1981 *Cy Twombly. 23 Skulpturen 1955-1981.* Museum Haus
 Lange, Krefeld
 Cy Twombly. Works on Paper 1954-1976. Newport
 Harbor Art Museum, Newport Beach. Anschließend:
 Elvehjem Museum of Art, Madison, Wisconsin
 (January 1982); Virginia Museum of Fine Art,
 Richmond, Virginia (June 1982); Art Gallery of
 Ontario, Toronto (September 1982)

ANDY WARHOL

BIOGRAPHIE
BIBLIOGRAPHIE
AUSSTELLUNGEN

Andy Warhol Biographie

«Ich sage nie etwas von meinem Leben, aber wenn man mich
fragt, erfinde ich es jedesmal wieder neu.»
J. Coplans, Greenwich 1970, S. 8

1928 Andy Warhol wird am 6. August in Pittsburgh,
 Pennsylvania, geboren. Seine Eltern Julia und Ondrej
 Warhola sind tschechische Einwanderer; sie leben
 in ärmlichen Verhältnissen.
1945 Warhol besucht das Carnegie Institute of Technology
 in Pittsburgh. Niemand weiß heute, wer das eigent-
 lich finanziell ermöglichte. 1949 schließt er sein
 Studium mit dem «Bachelor of Fine Arts» Degree in
 Pictorial Design ab.
1949 Geht im Juni nach New York. Entwürfe für
 Glamour Magazine, später resultiert aus dieser
 Arbeit ein Vertrag mit dem Schuhhaus I. Miller:
 Entwürfe für Schuhreklame. Warhol macht Schau-
 fensterdekorationen. Lebt mit anderen in einer Art
 Wohngemeinschaft.
1952 Stellt Zeichnungen her, die auf Geschichten von
 Truman Capote («Other Voices, Other Rooms»)
 zurückgehen. Ausstellung in der Hugo Gallery in
 New York. Erste Kritiken in Art Digest, Art News.
 Arbeitet für Tiffany, Columbia Records, McCalls
 usw. 1953 Zusammenarbeit mit einer Theatergruppe.
 Ausstellung in der Bodley Gallery in New York von
 Schuhzeichnungen 1955 oder 1959(?). Verschiedene
 Bücher mit Illustrationen: «In the Bottom of My
 Garden», «Wild Raspberries», «à la Recherche du
 Shoe Perdu».
1960 Warhol «malt» erste Bilder, deren Vorlagen Comic
 strips entnommen sind: «Superman», «The Little
 King», «Dick Tracy», zwei erste Bilder von Coca-Cola-
 Flaschen. Niemand will die Bilder ausstellen. (1962
 werden diese Bilder für kurze Zeit im Schaufenster
 von Bonwit-Teller gezeigt. 1961 enstehen die Bilder
 «Before and After», «Popeye», «Storm Door» und
 andere.
1962 «Campbells Soup»-Bilder entstehen, werden als
 Serie in der Ferus Gallery in Los Angeles ausgestellt.
 «Dollar bills» und erste Siebdrucke auf Leinwand:
 «Marilyn Portraits», «Marilyn's Lips», «Troy»,

«Close Cover Before Striking», «Do It Yourself»,
«Elvis Portraits», «Cagney», «Dance Diagram-Tango»
u.a. Im November 1962 erste Ausstellung in der
Stable Gallery in New York. Die Ausstellung ist ein
großer Erfolg. Warhol hat ein Studio gemietet in
der East 47th Street: The Factory. Zusammenarbeit
mit seinem Freund Gerard Malanga. 1963 entstehen
die großen Serien der Disaster-Bilder: Autozusam-
menstöße, Rassenunruhen, Suicide-Bilder, Flug-
zeugabstürze, Elektrische Stühle: «Gangster Funeral»,
«Race Riot», «Saturday Disaster», «White Car Crash»,
«5 Deaths Twice», «Orange Disaster», «Silver Disaster»
u.a. 1963 auch erste Experimente mit dem Medium
Film. Warhol dreht mit den einfachsten Mitteln, der
einfachsten Ausstattung, keine Szenen, sondern Se-
quenzen, wirkliche Ausschnitte aus dem Leben seiner
Umgebung, wobei die Kamera häufig unbeweglich
aufgebaut ist und nur registriert; erste Filme: u.a.
«Sleep», «Kiss», «Haircut», «Eat». Es entstehen im
Laufe der nächsten 10 Jahre mehr als 70 Filme,
darunter 1964 «Empire», «Henry Geldzahler»,
«Couch»; 1965 «Restaurant», «Vinyl», «Outer and
Inner Space»; 1966 «Kitchen», «My Hustler»,
«Chelsea Girls», ‹The Velvet Underground›; 1968
«Lonesome Cowboys», «Flesh», «Blue Movie».

1964 Die Stable Gallery stellt «Brillo Boxes» aus. Es ent-
 stehen «Mott's Boxes», «Campbell's Boxes»,
 «Kellogg's Cornflakes». Die Vorlage eines Presse-
 photos von Blumen führt zur Herstellung der
 «Flower»-Bilder, größte Produktion überhaupt,
 wahrscheinlich mehr als 1100 Bilder der unterschied-
 lichsten Größen. Anläßlich der Ausstellung der
 «Blumen» in der Sonnabend Gallery in Paris erklärt
 Andy Warhol «die Pop-Art ist tot». 1966 Tapeten-
 ausstellung von Kuhköpfen in der Castelli Gallery;
 Multimedia-Show mit Velvet Underground. 1967
 größere Serie neuer Selbstportraits.
1968 Warhol wird von einem Mitglied der Factory,
 Valery Solanas, angeschossen und dabei lebensge-
 fährlich verletzt. 1968 Ausstellungen in Stockholm
 und Amsterdam. Das Buch «a» erscheint und «Inter-
 view», Warhols eigene Zeitschrift.
1970 Erste Retrospektive der Bilder in Pasadena, Chicago,
 London, Eindhoven, Paris und New York. Ab 1972

Herstellung vieler Portraits. Neue Filme: «Heat» 1974, «Dracula», «Andy Warhol's Frankenstein» 1975. Im selben Jahr Veröffentlichung des Buches «The Philosophy of Andy Warhol». Portraits von Leo Castelli, Golda Meïr. 1976 erscheint der Film «Bad». «Hammer und Sichel»-Bilder. Portraits von berühmten amerikanischen Sportlern (Ali, Chris Evert u.a.). Portrait des Indianerführers Russell Means. Portrait von Mick Jagger, von Liza Minelli, Roy Lichtenstein.

1979 Warhols Buch «Exposures» erscheint. Ausstellung

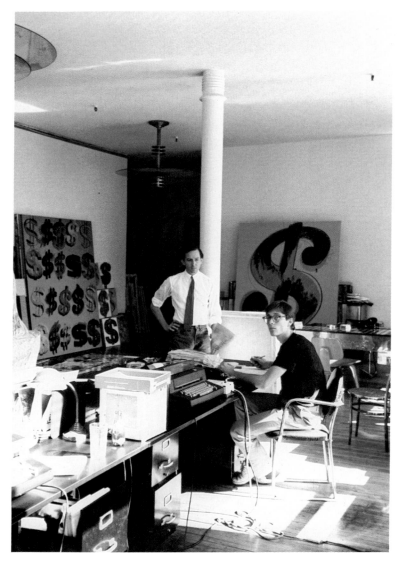

Factory, Herbst 1981

der Portraits der siebziger Jahre im Whitney Museum in New York. 1980 wird «Popism» verlegt, eine Art Autobiographie der sechziger Jahre, die Warhol zusammen mit Pat Hackett geschrieben hat. Portrait von Joseph Beuys.

1981 «Myth»-Serie entsteht: Santa Claus, Mickey Mouse, Uncle Sam, Superman und andere. Gegen Ende des Jahres «Dollar Sign»-Bilder.

1982 Ausstellung der «Dollar Sign»-Bilder bei Castelli.

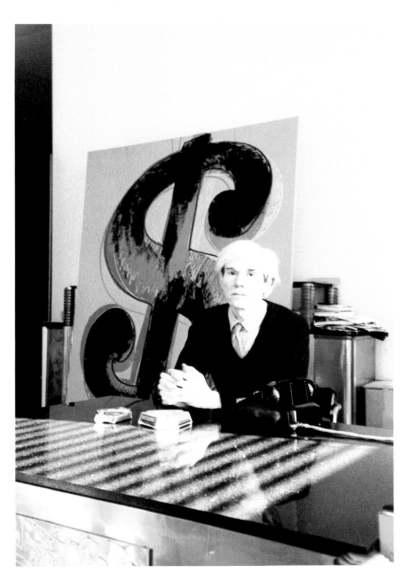

Bibliographie Andy Warhol

Ausgewählte Bücher und Kataloge

1965 Mario Amaya (Ed.): *Pop As Art, A Survey of the New Super-Realism,* London

1966 Lucy R. Lippard (Ed.): *Pop Art,* New York

1967 Barbara Rose: *American Art Since 1900 – A Critical History,* New York
 Andy Warhol: *Andy Warhol's Index Book,* New York

1968 Nicolas Calas: *Art in the Age of Risk,* New York
 Andy Warhol: *a – a novel by Andy Warhol,* New York
 Andy Warhol, Ausstellungskatalog, Moderna Museet, Stockholm

1969 John Russell, Suzy Gablik: *Pop Art Redefined,* London

1970 John Coplans: *Andy Warhol,* Greenwich, Connecticut
 Rainer Crone: *Andy Warhol,* Stuttgart

1971 *Andy Warhol – His Early Works 1947–1959,* New York
 Bernhard Kerber: *Amerikanische Kunst seit 1945,* Stuttgart
 Warhol Ausstellungskatalog, The Tate Gallery, London

1975 Andy Warhol: *The Philosophy of Andy Warhol, (From A to B and back again),* New York
 Andy Warhol: *Ladies and Gentlemen,* Mailand

1976 *Andy Warhol – Das zeichnerische Werk 1942–1975,* Ausstellungskatalog, Württembergischer Kunstverein, Stuttgart

1978 *Andy Warhol,* Ausstellungskatalog, Kunsthaus Zürich

1979 *Andy Warhol Portraits of the 70s'* Ausstellungskatalog, Whitney Museum of Amercian Art, New York
 Andy Warhol: *Andy Warhol's Exposures,* New York

1980 Andy Warhol & Pat Hackett: *Popism – The Warhol '60s'* New York

1981 *Andy Warhol – Bilder 1961–1981,* Ausstellungskatalog, Kestner-Gesellschaft Hannover
 John Russell: *The Meanings of Modern Art,* London
 Hermann Wünsche: *Andy Warhol – Das graphische Werk 1962–1980,* Bonn

Wichtige Einzelausstellungen

1952	*15 Drawings Based on the Writings of Truman Capote.* Hugo Gallery, New York
1954	Loft Gallery, New York
1956	*Boys.* Bodley Gallery, New York
	Golden Shoes. Bodley Gallery, New York
1957	*A Show of Golden Pictures.* Bodley Gallery, New York
1958	*The Golden Slipper Show or Shoes shoe in America.* Bodley Gallery, New York
1959	*Food.* Bodley Gallery, New York
1962	*Campbell's Soup Cans.* Ferus Gallery, Los Angeles
	Stable Gallery, New York
	New Paintings of Common Objects. Pasadena Museum of Art, Pasadena
1963	*Elvis.* Ferus Gallery, Los Angeles
1964	Leo Castelli Gallery, New York
	Stable Gallery, New York
	Ileana Sonnabend Galerie, Paris
1965	*Andy Warhol's Flowers.* Thelen Galerie, Essen
	Gian Enzo Sperone Arte Moderna, Milano
	Leo Castelli Gallery, New York
	Ileana Sonnabend Galerie, Paris
	Institute of Contemporary Art, University of Pennsylvania, Philadelphia
	Galerie Burén, Stockholm
	Jerrold Morris International Gallery, Toronto
	Gian Enzo Sperone Arte Moderna, Turin
1966	Institute of Contemporary Art, Boston
	The Contemporary Arts Center, Cincinnati
	Hans Neuendorf Galerie, Hamburg
	Ferus Gallery, Los Angeles
	Leo Castelli Gallery, New York
	Gian Enzo Sperone Arte Moderna, Turin
1967	Galerie Zwirner, Köln

	Ileana Sonnabend Galerie, Paris
1968	Stedelijk Museum, Amsterdam
	Rowan Gallery, London
	Heiner Friedrich Galerie, München
	Moderna Museet, Stockholm
1969	Nationalgalerie Berlin, Staatliche Museen Preußischer Kulturbesitz, Berlin
	Irving Blum Gallery, Los Angeles
	Leo Castelli Gallery, New York
1970	Museum of Contemporary Art, Chicago
	Van Abbemuseum, Eindhoven
	Musée d'Art Moderne de la Ville de Paris, Paris
	Pasadena Art Museum, Pasadena
1971	Tate Gallery, London
	Andy Warhol. His Early Works 1947-1959. Gotham Book Mart Gallery, New York
	The Whitney Museum of American Art, New York
1972	Bruno Bischofberger Galerie, Zürich
1973	Bruno Bischofberger Galerie, Zürich
	Leo Castelli Gallery, New York
1976	*Das zeichnerische Werk 1942-1975.* Württembergischer Kunstverein Stuttgart. Anschließend: Kunsthalle Düsseldorf; Kunsthalle Bremen; Städtische Galerie im Lenbachhaus, München; Haus am Waldsee, Berlin; Museum des 20. Jahrhunderts, Wien
1978	*Andy Warhol.* Kunsthaus Zürich. Anschließend: Louisiana Museum, Humlebæk
1979	*Portraits of the 70s.* The Whitney Museum of American Art, New York
1980	Lucio Amelio, Neapel
1981	*Andy Warhol. Bilder 1961 bis 1981.* Kestner-Gesellschaft, Hannover
	Warhol '80. Museum Moderner Kunst – Museum des 20. Jahrhunderts, Wien

Photonachweis und Copyrights

Es wird hier ausdrücklich vermerkt, daß das Copyright
der Aufnahmen ausschließlich bei den jeweils genannten
Photographen liegt und geschützt ist. Alle hier nicht aufge-
führten 157 Farbektachrome und Schwarzweißaufnahmen
sind von Jochen Littkemann, Berlin. Das Copyright dieser
Aufnahmen gehört dem Prestel-Verlag. Die anderen Photo-
graphen: Heiner Bastian S. 74 [oben], 233, 250, 251; Céline
Bastian S. 239; Terry van Brunt S. 96; Mary Donlon, Marilyn
Mazur S. 56; Ute Klophaus S. 57–59, 62, 63, 67–73, 75–89,
160; Willy Maywald S. 10; Robert Rauschenberg S. 244; Tatia
Twombly S. 118

ISBN 3-7913-0585-9